世界名畫家全集

美國著名大眾畫家

洛克威爾
Norman Rockwell

何政廣●主編
李家祺●撰文

a

藝術家出版社

目　錄

前 言

　　諾曼・洛克威爾（Norman Rockwell 1894~1978）在美國是一位家喻戶曉的藝術大師，他的大名可以與米老鼠的創始人華德・迪士尼相提並論。洛克威爾從 1920 年代開始，就為美國人最喜歡的期刊《星期六晚郵報》、《展望》、《哈潑》週刊等雜誌作封面設計和插畫，一直到 1970 年代每星期都可以看到他的通俗易懂的繪畫，成為美國通俗文化生活裡不可缺少的主要因素。從 1942 年哥倫布發現新大陸以來，沒有任何一位畫家能像他一樣受到這麼多數的民眾欣賞喜愛。

　　洛克威爾的「商業美術」，在美國藝術史上往往是一筆帶過，被視為技巧高超的插畫家。在洛克威爾過世二十多年後，美國藝術界重新肯定他在藝術史上的地位。美國文化研究專家丹尼爾・貝格爾拉德教授在 2000 年四月撰文指出洛克威爾的藝術作品具有三個特色：一為他的藝術採用民眾喜聞樂見的寫實風格，並在其中揉入現代藝術的元素，這種自然漸變的轉化，使他透過自己的作品在美國中產階級中逐步造成一個對於新藝術風格接受的可能性，也促成他的作品能夠得到大眾廣泛的喜愛。洛克威爾為美國大企業所畫的廣告繪畫，都體現了這種新舊交替時期的複雜情感。二為他把正面和負面的感受同時呈現，在一件作品中，有非常傳統的正面道德觀，亦有很個人化或與傳統背叛觀點的流露，其實這正是現代社會的特徵之一，洛克威爾常用這種把傳統和現代對立的手法作畫，他採用充滿幽默、趣味和詼諧的比喻，透過藝術反映社會問題。三為他把傳統的文化觀和生活觀，朝向新時代的引導性轉化，通過自己的作品顯示這個轉變，整整兩代美國人在文化上從傳統觀轉化到現代觀，與洛克威爾是分不開的。對洛克威爾藝術評論轉變的觀點現象，同時也揭示了藝術對於生活和文化問題的影響作用。

　　如果要親自觀賞諾曼・洛克威爾的油畫作品，最好前往美國麻薩諸塞州史塔克橋鎮的諾曼・洛克威爾美術館(Norman Rockwell Museum)。我曾經在 2006 年 7 月與畫家林莎去參觀過這個美術館和他的畫室，以及附近著名的波士頓交響樂團夏季演奏地點，一片綠草山坡林木間的檀格塢（Tanglewood）欣賞晚間音樂會，還有創作華盛頓林肯紀念雕像的美國大雕刻家法蘭西的工作室，這個地區清一色是美國白種人，社區和諧，環境優美，文化氣氛濃厚。洛克威爾於 1894 年出生，1978 年去世，他的一生大半都在這個小城鎮度過，街景與自然景物常出現在他的畫中。

　　諾曼・洛克威爾美術館是擁有最多諾曼・洛克威爾作品的公共藝術機構，除了保存與研究作品之外，美術館並致力向全世界的參觀者介紹諾曼・洛克威爾在插圖創作領域中的生命、藝術與精神，同時也著重詮釋諾曼・洛克威爾在插圖創作中（包括美國通俗文化與社會）的多元主題，讓參觀者覺得這裡是個能探索、享受與研究藝術家作品的可親之處。1973 年，諾曼・洛克威爾委託美術館管理他的作品，確保藏品在未來的展出與維護，這些由「諾曼・洛克威爾藝術典藏信託」管理的藏品，成為諾曼・洛克威爾美術館基本的典藏，擁有三千五百多張的作品及圖片。1993 年，諾曼・洛克威爾美術館遷至由建築師羅伯・史登（Robert A.M. Stern）所設計新的建築裡，這座新的展館位於往昔史塔克橋鎮林伍得（Linwood）的遺地上，整體佔地 36 英畝，每年有超過廿五萬的參觀者。每年的 5 月至 10 月對外開放，美麗的草地與景觀視野邀請您來漫步與野餐。美術館藏品包括〈史塔克橋鎮緬街的聖誕節〉、〈四大自由〉、〈三面自畫像〉等作品，美術館的展期十分靈活，兼有常態性展品與交錯展出其他插畫家的作品展。伯克夏（Berkshire）美麗而分明的四季，以及豐富的人文，在在都使參觀諾曼・洛克威爾美術館成為終身難忘的經驗。

二〇〇八年八月寫於藝術家雜誌社

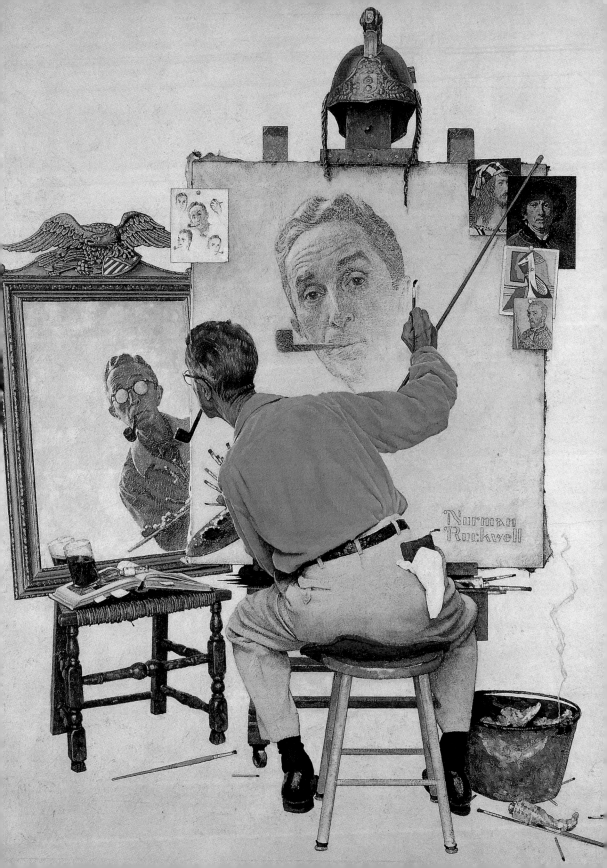

美國著名「大眾畫家」──
諾曼‧洛克威爾的生涯與藝術

「有些人實在太客氣，稱呼我為偉大的藝術家，我常自稱為插畫者，我也不知道兩者的差異，我只知道不管做那類的工作，就是要全力以赴，藝術也就是我的生命。」

──諾曼‧洛克威爾

　　諾曼‧洛克威爾（Norman Rockwell）是美國社會中最為人知曉的畫家，專攻人物，他的畫像包括了美國所有的階層，上自總統、議員，下到販夫走卒，全是畫中的主角，從嬰兒到老年，都有不同的造形與特徵，他的繪畫題材就是人們周遭所發生的事物。洛克威爾沒有專用、特定或職業的模特兒，鄰居、朋友、親人，甚而他認為的「畫中人」全是他的模特兒，所以繪畫的作品顯示出真實、自然與親切，一般人都稱他為「大眾畫家」。

　　當他二十二歲時，全美最暢銷的讀物《星期六晚間郵報》刊出了他第一張的封面插圖。四年後，他變成了首席畫師，每期出版二十五萬份，雙方的合作延續了四十七年，總共刊出三三二張，可想而知，其作品為人所見數量的驚人程度了。

　　四十八歲那年夏天，又畫〈四大自由〉，美國財政部配合銷售戰爭債券，讓一二○萬購買的老百姓擁有這四張畫，為政府募得一億三三○○萬元。國防部又精印四○○萬套分送總統、閣員、兩

洛克威爾　**三面自畫像**
1960　油彩畫布
113.03×88.26cm
洛克威爾美術館（《洛克威爾自傳》的封面圖）
（前頁圖）

洛克威爾
《湯姆歷險記》插畫
1936

院議員、四萬民間領袖與駐外單位，在歷史上從無任何藝術作品能
有這麼廣遠的流傳。

諾曼‧洛克威爾生平簡介

　　一八九四年諾曼‧洛克威爾出生於紐約市。一心想當藝術家。
十四歲參加了「紐約藝術學校」（New York School of Art）的繪畫
班。兩年後，就在一九一○年，離開了高中，進入「國家設計學

院」（National Academy of Design）。很快地，又轉入「藝術學生聯盟」（Art Student League），在那裡，他跟著湯瑪斯（Thomas Fogarty）和喬治（George Bridgman）兩位老師。

湯瑪斯是教插畫，他幫助洛克威爾得到第一件商業廣告的成交。從喬治學得藝術性的技巧，使得未來的長期繪畫生涯受益無窮。

洛克威爾發跡很早，第一件賺錢的生意是設計四張聖誕卡，這時候將滿十六歲。還未成年，他已經在《男孩生活》（Boy's Life）雜誌，擔任藝術主任，主要是印刷與出版美國男童軍的刊物。行有餘力之下，接受了許多年輕人出版物的插畫，變成事業成功的忙碌人。

到了二十一歲，洛克威爾隨著家人搬到紐約州的新羅切爾（New Rochelle），當地居住了許多早已成名的藝術家。他和卡通畫家克里得（Clyde Forsythe）合用一間畫室。洛克威爾為許多雜誌工作，像是《生活》（Life）、《寫作文摘》（Literary Digest）、《鄉村坤士》（Country Gentleman）。

一九一六年，二十二歲的洛克威爾，在《星期六晚間郵報》刊出了第一張封面圖，這份當時最受歡迎的雜誌，號稱是「美國最重要的櫥窗展示」。在以後的四十七年當中，另外三百二十一張封面圖陸續刊出。

同年，洛克威爾與艾琳（Irene O'Connor）結婚，他們一直維持到一九三〇年，才離婚。

洛克威爾作品內容都要有憑有據，無法憑空想像，這是一九二一年在室外畫〈小屋〉的情景。

在一九三〇與一九四〇年代，可以說是洛克威爾生涯的豐收期。一九三〇年，他與瑪麗（Mary Barstow）結婚，一位小學老師，這對夫婦先後生了三個兒子，傑立（Jerry）、湯姆（Tom）、彼得（Peter）。

洛克威爾工作非常認真，時間又長，這是一九三四年的畫室。

一九三六年，洛克威爾為美國名著《湯姆歷險記》插畫。一九三八年，再為另一名著《小婦人》插畫。這些早已風行全國的

諾曼·洛克威爾在室外畫〈小屋〉 1921（右頁上圖）

洛克威爾作畫認真，時間又長。1934年作畫情景。（右頁下左圖）

1930年與洛克威爾結婚的**瑪麗**（Mary Barstow）油彩畫布　洛克威爾畫（右頁下右圖）

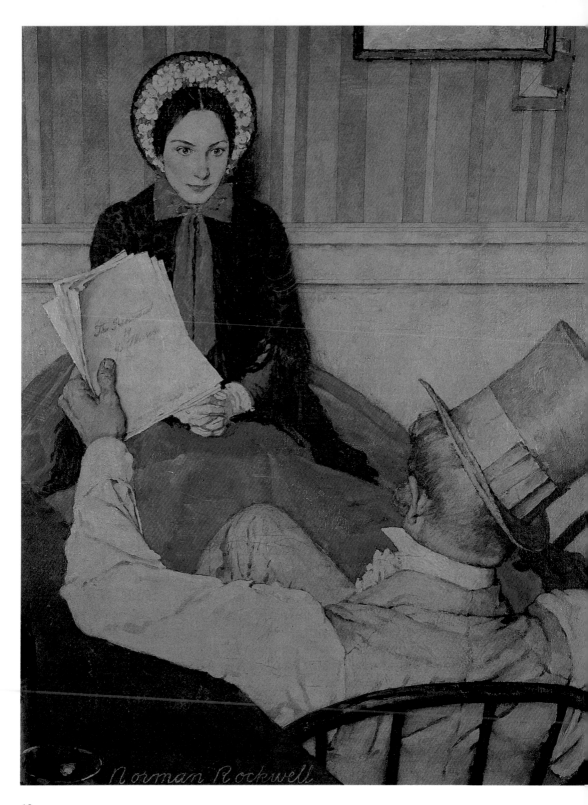

洛克威爾
《小婦人》插畫 1938
油彩畫布
61×48.3cm
紐約市插畫協會
（左頁圖）

1940年洛克威爾設計
〈爲兒童的戰爭救濟募
款運動〉海報，羅斯福
總統召見洛克威爾

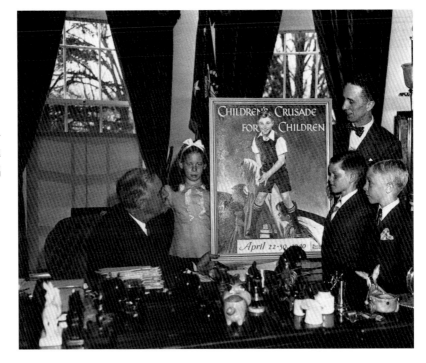

圖見113～116頁

小說，更增添了文字的可讀性。

　　一九三九年，全家搬到更北的佛蒙州的阿靈頓，洛克威爾的工作更能步調一致，去表現美國小鎮的生活。

　　一九四○年，設計〈爲兒童的戰爭救濟募款運動〉海報，由羅斯福總統召見，右爲洛克威爾長子傑立。

　　一九四三年，受到羅斯福總統在國會發表演說的感召，洛克威爾畫了〈四大自由〉，連續四期在郵報發表，同時請了最好的作家撰稿，這四張繪畫，產生了無窮的影響力，讓言論自由、宗教自由、免於匱乏的自由、免於恐懼的自由，深植人們的心中。同時郵報與美國財稅部合作，購買債券，將可以免費獲得〈四大自由〉的複製品，共募得一億三三○○萬的款項。

　　〈四大自由〉系列帶來了成功。但一九四三年卻也同時爲洛克威爾帶來不幸，阿靈頓的畫室被焚，不只燒毀很多作品，還損失了許多多年收存的歷史性服飾與道具。

　　畫室失火後，搬到阿靈頓西面，常常帶著狗出外散步。

　　一九四九年，洛克威爾與他畫中的道具──電視合影，留作紀

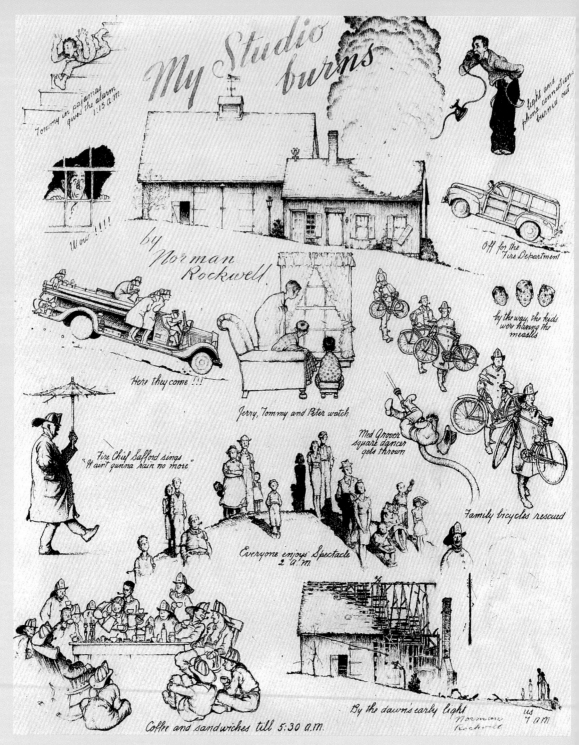

1943 年洛克威爾的畫室被焚，洛克威爾在這幅黑白漫畫中，畫出他的畫室起火、打電話救火、消防車救火到畫室被燒掉的情景

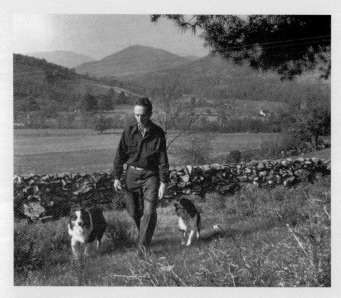

洛克威爾帶狗散步的情景，位於阿靈頓

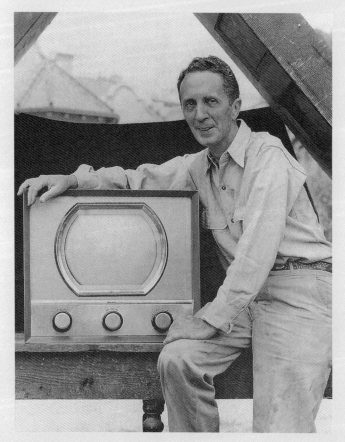

洛克威爾與他畫中的道具「電視」合影　1949

念，因為這時候電視剛出現。

　　一九五一年，洛克威爾在阿靈頓的畫室，完成了最令人激賞的〈飯前禱告〉。

　　一九五三年，洛克威爾從佛蒙州的阿靈頓，南遷到麻州的史塔克橋（Stock Bridge）。兩年後，為了畫好〈藝評家〉，底稿與草圖堆滿全屋。

　　一九六〇年，出版了自傳《我的奇遇是當了插畫師》，他與兒子湯姆合作。郵報的出版物排行榜，連續八期都是暢銷書。正好〈三面自畫像〉第一次成了自傳的封面圖。

　　一九六一年，洛克威爾為了畫〈鑑賞家〉，也採用滴彩法。同年，洛克威爾與茉莉（Molly Punderson）結婚，她是一位退休老師。

　　一九六三年，洛克威爾終止了與郵報47年的雇主關係。開始轉向《展望》（Look）雜誌，在以後的合作過程中，洛克威爾完成了許多至深關懷與感興趣的主題。像是人權、種族問題、與貧窮挑戰、太空探險，使洛克威爾繪畫的世界更廣泛，更深遠。

　　一九六六年，洛克威爾為電影《驛馬車》明星麥克（Mike Connors）畫像。

洛克威爾以攝影肖像和素描習作描繪〈藝評家〉的各種草圖　1955　鉛筆粉彩畫紙　27.94×19.5cm
洛克威爾美術館

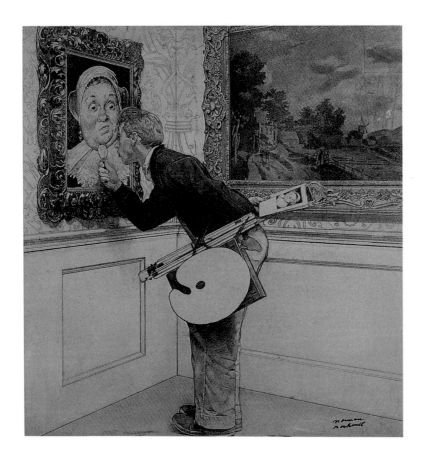

洛可威爾為〈藝評家〉而
練習的作品和素描草圖
1955
粉彩木板
96.52×91.44cm
洛克威爾美術館

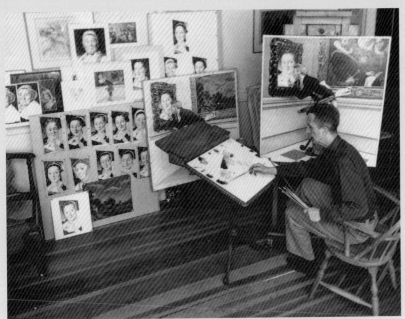

洛克威爾在史塔克橋鎮
的畫室描繪〈藝評家〉
1955

洛克威爾為電影
「驛馬車」明星麥克畫像
1966年

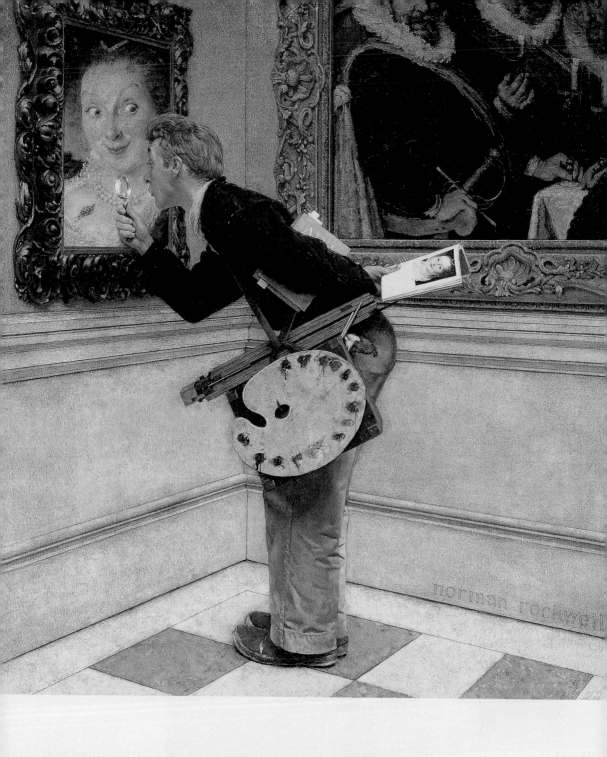

洛克威爾　**藝評家** 1955　油彩畫布　100.3×91.4cm　麻州史塔克橋鎮洛克威爾美術館

七十七歲的老畫家，依然工作愉快，這是一九七〇年在麻州的畫室。

一九七三年，洛克威爾成立委託保管委員會，將所有藝術品歸於地方的歷史協會，以後變成博物館。成為永久的收藏物。

一九七六年，洛克威爾健康轉壞，又將畫室及所有文件資料，一併歸於保管委員會。一九七七年，洛克威爾得到國家最高榮譽——「總統自由勳章」，表揚他的畫對美國的貢獻與影響力。

一九七八年十一月八日去世，享年八十四歲。

1976年洛克威爾成立委託保管委員會，將所有藝術品歸於地方的歷史協會，以後變成博物館

洛克威爾在他的畫室
1970　麻州

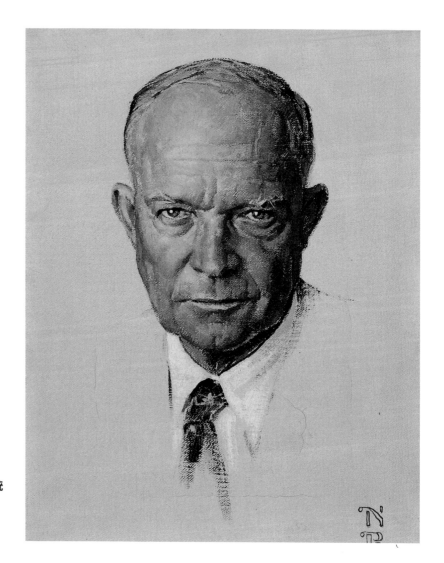

洛克威爾　**艾森豪總統**
1952　油彩畫布
28×20cm
洛克威爾美術館

藝術傳播者

　　諾曼・洛克威爾非常驕傲選擇插畫為終身職業，事實上，他的
畫景，說明了他也是一位非常有技巧的說故事者。〈船員的冒險故
事〉就是一幅吸引人的海景。

　　有名的人物，喜歡他的畫像。洛克威爾到加州好萊塢，為牛仔
明星賈利古柏畫了〈德克薩斯人〉。也飛到丹佛，為〈艾森豪總
統〉留影。

圖見22頁
圖見23頁

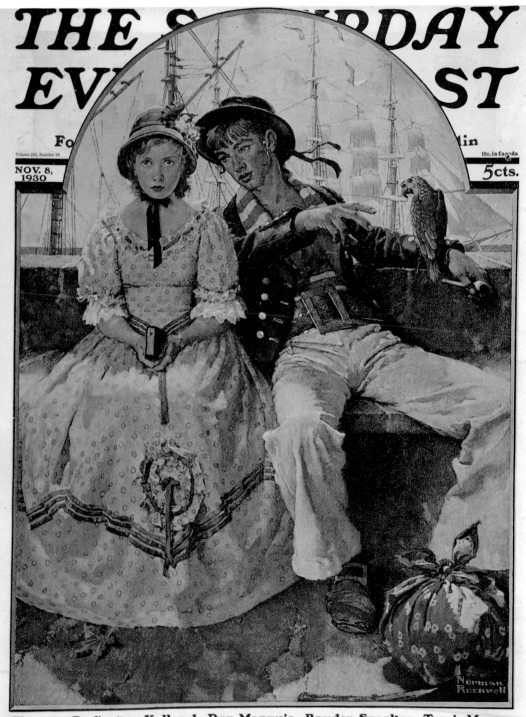

洛克威爾　**船員的冒險故事**　1930　油彩畫布

洛克威爾　**德克薩斯人（賈利古柏像）**　　1930　油彩畫布　89×66cm　私人收藏

當抽象派正紅時，人們驚羨傑克森‧帕洛克（Jackson Pollock）使用的滴彩畫法，洛克威爾非常清楚，做為一個畫家，應當瞭解公眾的需求。他也以同樣的方法，完成了〈鑑賞家〉。

為了開創新的途徑，他遠渡重洋到巴黎去學現代畫的新技巧。以旅行和參加繪畫課程，來做創新的進修。他對風景畫，一樣是很有心得的，看看〈油彩未乾的畫布〉裡富有新意的嘗試，就知道他所做的努力。

圖見27頁

七十年間，洛克威爾是個賣力的畫家，工作的熱狂，使他沒有一天停過，一週七天全在畫室，即使生日、聖誕節與假日，都不例外。辛勤的揮毫，至少有四千張以上的作品，大約有八百張是各種雜誌的封面。同時先後與一百五十家以上的公司行號合作，為他們製作宣傳圖畫。不過有時候也會江郎才盡，只好〈畫張空白〉，這是他帶有幽默的創作。

圖見28頁

他的鄰居都是畫中的模特兒，美國的一般鄉鎮，對洛克威爾都是最好的藝術題材，不管男女老幼，各有特色，他不會覺得厭倦，好奇和感激的心理，使得畫家的工作，不會停頓與怠惰。當然情急之下，家人也得入畫。〈該付多少小費〉中的男孩，正是洛克威爾三子彼得。〈復活節的早上〉中的母親，是洛克威爾媳婦蓋爾（Gail）扮演。

圖見29頁
圖見30頁

洛克威爾可以說是少年得志，十八歲當了藝術主編，二十二歲開始了繪畫郵報的封面圖。三十歲已經是全國知名。以後的四十年間，讓他經歷了兩次世界大戰，更遇上了人類重要發明的相繼問世，像是電話、汽車、電視、飛機和火箭。也讓他有機會去發揮繪畫的主題，使得美國人的生活多采多姿，留下了許多寶貴的記錄。誰能想像初見〈收音機的奇妙〉和〈第一次坐飛機〉的老祖母，都是他很生活化題材的作品。

圖見32頁

童軍活動影響美國男孩至深，而洛克威爾所畫的〈童軍畫〉更是無數青少年追尋人生的指南針。當今美國最偉大的導演史匹柏（Steven Spielberg）與無黨籍總統候選人拉斯（Ross Perot）都承認童軍活動令他們受惠無窮，而他們也是洛克威爾繪畫的收藏家。

圖見33頁

洛克威爾的一生正跨越了美國史上最多變化的時代，而他的畫

洛克威爾學用「滴彩法」作畫，當作他的繪畫〈鑑賞家〉的背景。1950 攝影　20.32×25.4cm

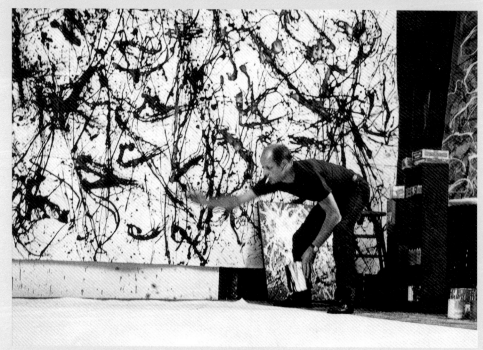

美國抽象表現派畫家傑克森‧帕洛克以滴彩法作畫神情。
1950　漢斯‧那姆斯攝影　20.32×25.4cm　紐約帕洛克工作室

洛克威爾　**鑑賞家**　1962　油彩畫布　93×79cm　電影導演史蒂芬・史匹柏收藏

洛克威爾　**油彩未乾的畫布**　1930　油彩畫布　89×72cm

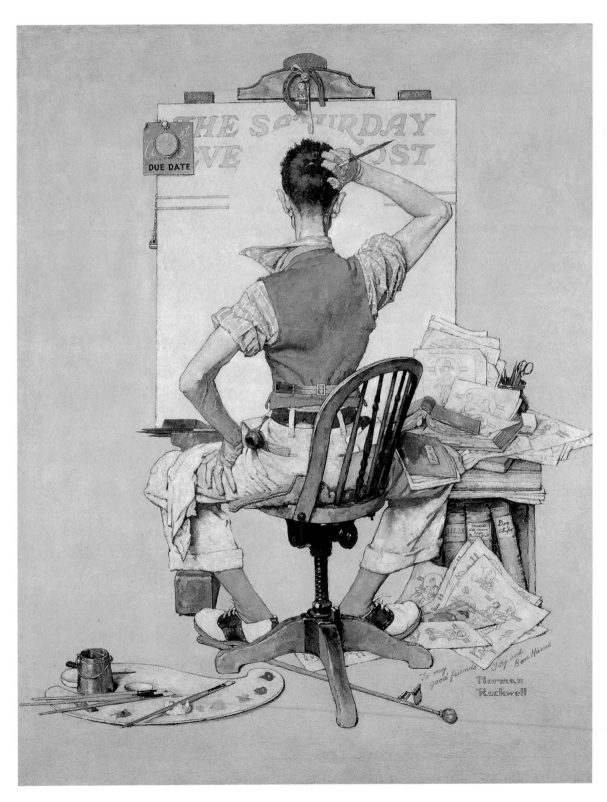

洛克威爾　**該付多少小費**　1946　油彩畫布　97×91cm　洛克威爾美術館　1946年12月7日郵報封面作品
洛克威爾　**畫張空白**　1938　油彩畫布　97×76cm　洛克威爾美術館（左頁圖）

洛克威爾　**復活節的早上**　1959　油彩畫布

洛克威爾　**第一次坐飛機**　1938年6月4日郵報封面插畫

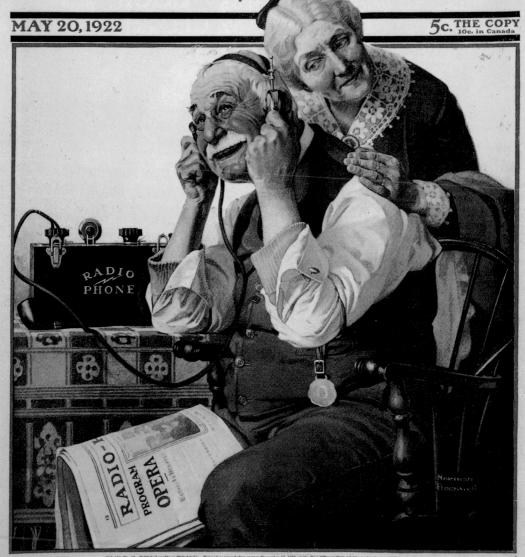

洛克威爾　**收音機的奇妙**　1922年5月20日郵報封面插畫
洛克威爾　**童軍畫**　1942　油彩畫布　99×73.5cm　私人收藏（右頁圖）

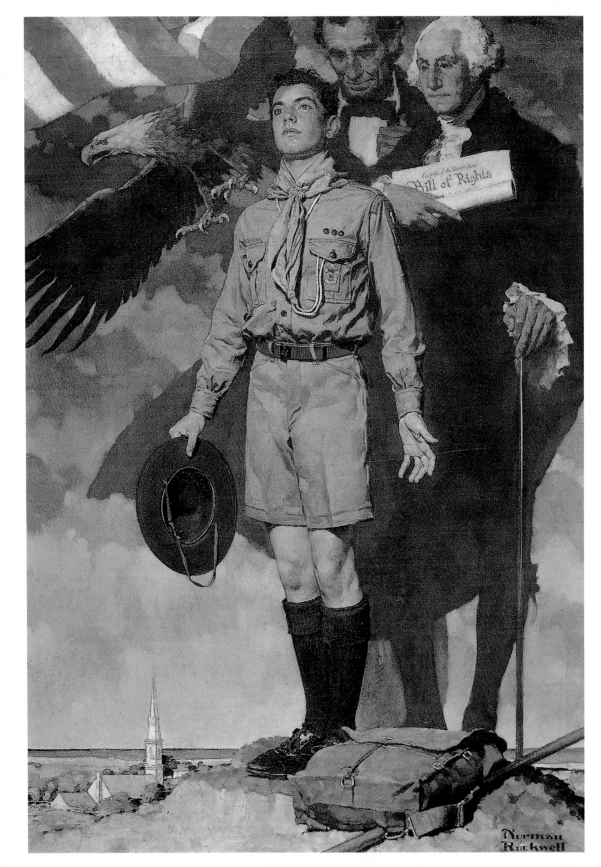

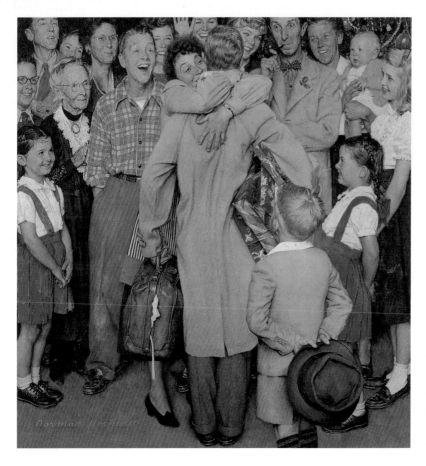

洛克威爾　**回家過節**
1948 年 12 月 25 日 郵
報封面　油彩畫布
89×84cm
洛克威爾美術館
（右頁圖為局部）

也傳達了人們的心聲，追求自由、民主、平等、容忍、寬厚的境界，無形中洛克威爾變成了「美國慣例」的代名詞，他的名字隨著畫景，融入了美國的詩歌。史匹柏稱讚他是美國道德的代表－揭示了普世價值和愛國心。所以洛克威爾絕不畫些魔鬼的玩意。相反的，他頌揚親情，例如〈回家過節〉就是一幅百看不厭的全家團聚畫。

華盛頓郵報的保羅理查（Paul Richard）認為文化世界應該對洛克威爾的藝術，重新評估，嚴肅的稱呼他是「美國大師」。

英國作家保羅‧詹遜（Paul Johnson）在《美國人民史》中說：「洛克威爾死後二十年，他的藝術開始衝擊根源，雖然他的內心與理念，如此謙虛，我們應該視他為畫壇大師。」

藉著他的畫，重溫美國的過去，提昇對現代的信心，要不是洛

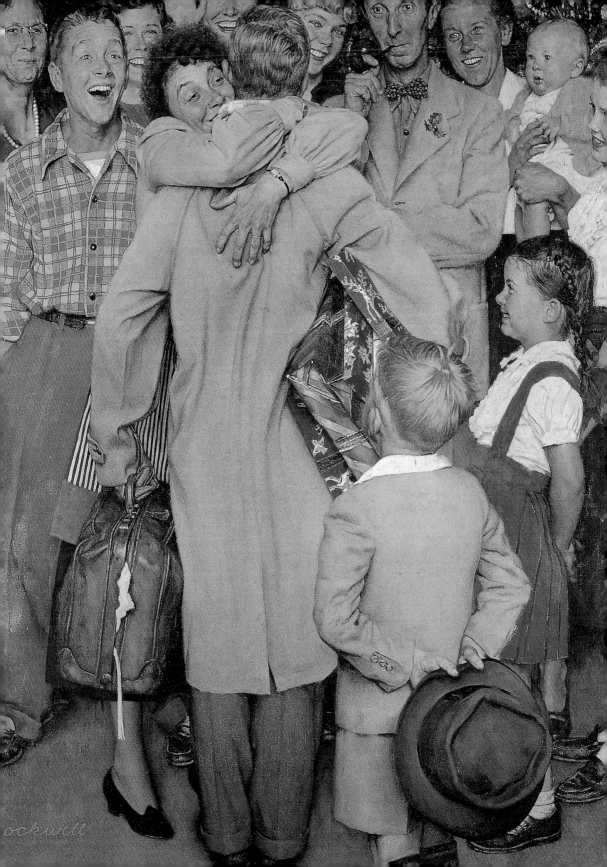

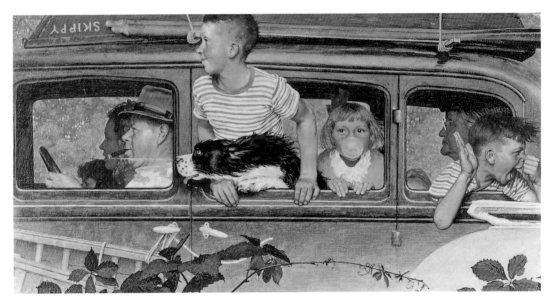

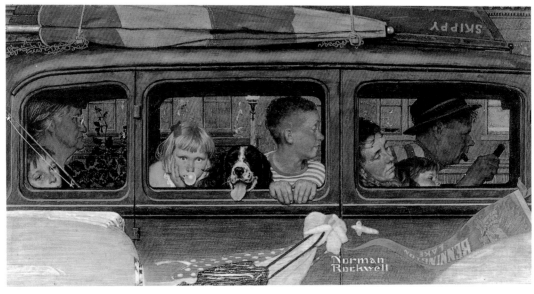

克威爾的眼力，我們很可能喪失了不少美國史的片斷，這也是他對國家的貢獻，更重要的是，提醒我們要有幽默感和謙卑心，世間才有快樂與人性。

　　洛克威爾的畫是在總結美國的歷史和精神。每一幅畫中，人物的穿著與各項細節，可以推算人們生活與工作的時段。

　　〈出去和回來〉這幅畫的呈現很特殊。上半部是出發，下半部

洛克威爾　**出去和回來**
1947　油彩畫布
41×80cm
洛克威爾美術館

是回程。非常鮮明的對比，顯示了家庭在夏日的郊遊，很像是連環圖的處理方式，這種技巧是在敘述一個故事，觀者需要分別比較人物、時間與反應，從豐富的線索當中，解開故事的繩結。

　　遠在一九三○年，洛克威爾畫過〈疲倦的旅行者〉。全家疲倦的樣子，就像是孩子洩了氣的氣球，在休息過後，再次計劃下一個度假。

　　美國藝術工作者何其多，但又有多少是受人歡迎的？洛克威爾

洛克威爾
疲倦的旅行者
1930 年 9 月 13 日郵報
封面　油彩畫布

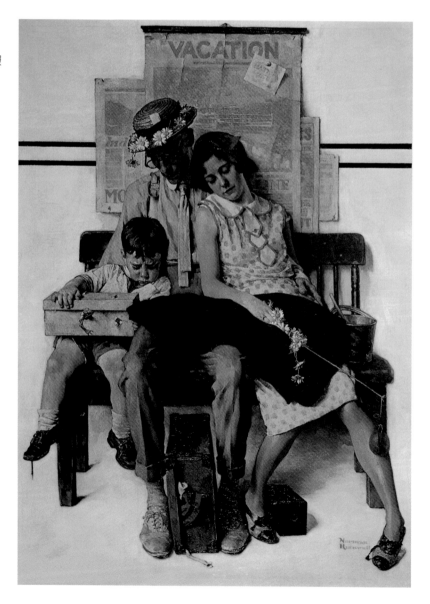

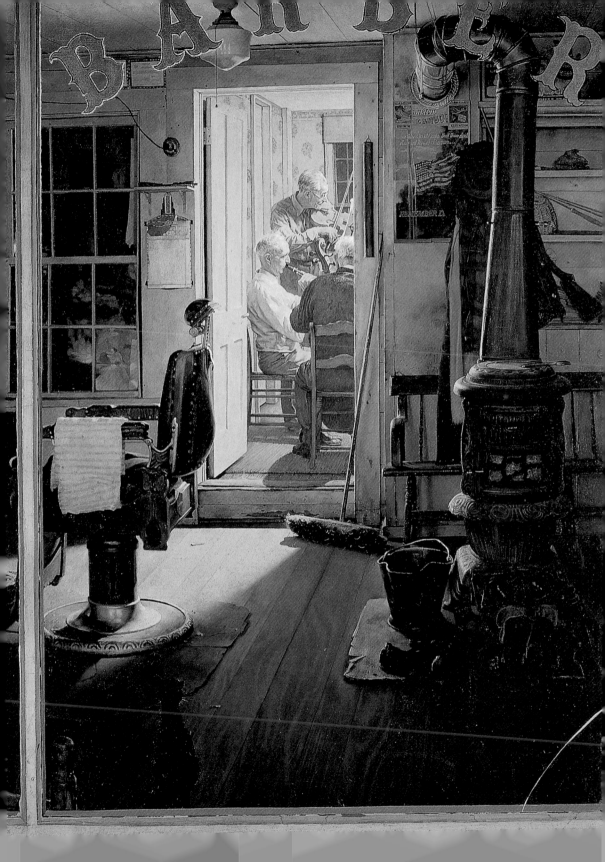

就是少數十分受到歡迎的例子，很難有別的藝術家能夠超越他被大眾喜愛的程度。尤其是在他創作的顛峰期，人們盼望見到他的畫，甚至在書報攤前大排長龍，爲了要買剛出版的洛克威爾插畫。他的崇拜者，都很想知道他在下一期中將帶給讀者什麼樣的主題。

　　一九五〇年出現了精心傑作〈理髮店已經打烊〉表現了洛克威爾的特殊描繪技巧，不只是窗裡窗外的區別，同時也表現了門裡門外的特色。

　　這家理髮店，眞是千挑萬選下被看中。同時設備、器材與裝橫，說明了它的時代。洛克威爾是站在理髮店的窗外向裡望，透過大玻璃窗，將內部陳設，看得一清二楚，玻璃窗的右下角，有了龜裂，窗沿的木條表明了它的歲月。這是夜晚，光源來自後屋。每天晚上打烊後，夏佛里頓老先生就和一群樂友在練習，連小貓都不去打擾

洛克威爾
理髮店已經打烊
1950 年 4 月 29 日郵報
封面
油彩畫布
117×109cm
麻州 Berkshire 美術館
（左頁圖爲局部）

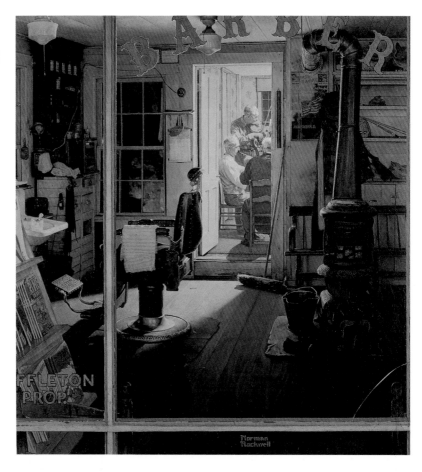

他們。整幅圖展現了溫馨的氣氛，舊式火爐的火紅炭火，讓窗外的路人也能感受到暖意，雖然正值寒冬，但卻是個十分美妙的夜晚。

洛克威爾對藝術世界的重要性，在於他是一位全美最成功的視覺傳播者。除了電視與電影之外，他的大眾化視覺表現是最具威力的，洛克威爾的成功實例，緊密的連繫著藝術的形式。一九五五年〈註冊結婚〉，成為洛克威爾的代表作之一。

美國的重大事件，都會被他轉換成視覺圖像，例如感恩節、聖誕節、人權問題和種族糾紛，他的繪畫不只忠於事實、尋求美感，更重要的是顯示出一種靈氣，以及對世界的關心。〈黃金律〉發揮 圖見42頁 了「己所不欲，勿施於人」的崇高理想。

洛克威爾是大眾畫家，主題必須是讓人人感興趣，而且容易明瞭。有時候也會製造些輕鬆的畫面，例如一九四八年的〈愚人 圖見43頁 節〉，故意畫錯五十七處之多，讓全家人都來挑錯。

沒有人比洛克威爾對美國藝術有更大的影響力，他的成就是由美國學者所發現。時間越久，越能證實這項說法。在文化現象方面，洛克威爾對美國的視覺藝術產生了顯著的變化。

童子軍先生

一九一二年的一個明亮的秋天，年輕的畫家搭乘電梯到紐約第五街的八樓大廈，走進「美國男童軍的總部辦公室」。

《男孩生活》（Boy's Life）雜誌的主編愛德華（Edward Cave）接見了十八歲的洛克威爾，翻看了一些他帶來的兒童書插畫和炭畫的歷史故事，最後是黑白筆設計的聖誕卡。

主編非常滿意首次的會面，給予洛克威爾兩項任務；一是為當時流行的兒童創作插畫，一是為男童軍的登山與過夜露營活動畫些插圖，事實上也就是「美國男童軍手冊」。

洛克威爾與男童軍的結緣要感謝「藝術學生聯盟」的老師湯瑪斯，湯瑪斯鼓勵學生直接參予真實世界的插畫工作，並把洛克威爾推薦給《男孩生活》的主編。當湯瑪斯接到出版社的請求時，他把這個機會開放給學生，變成家庭作業，讓做得最好並符合書商要求

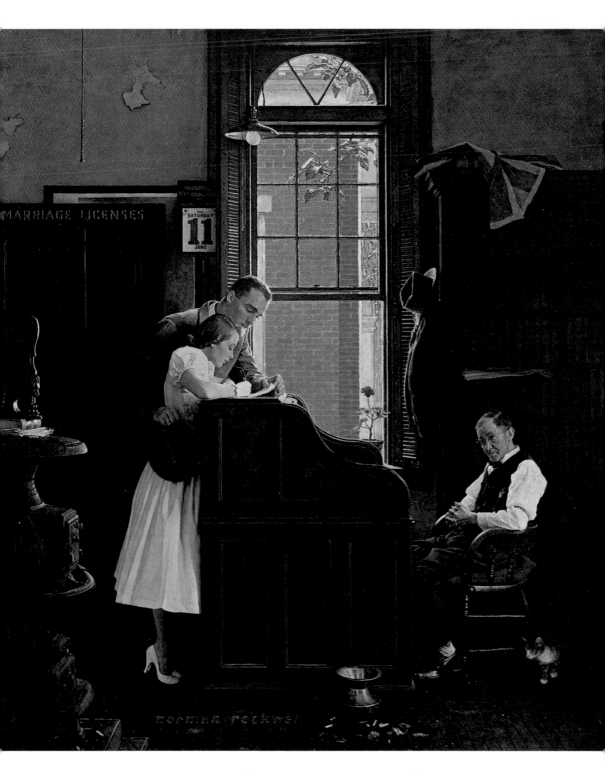

洛克威爾　**註冊結婚**　1955 年 6 月 11 日郵報封面　油彩畫布

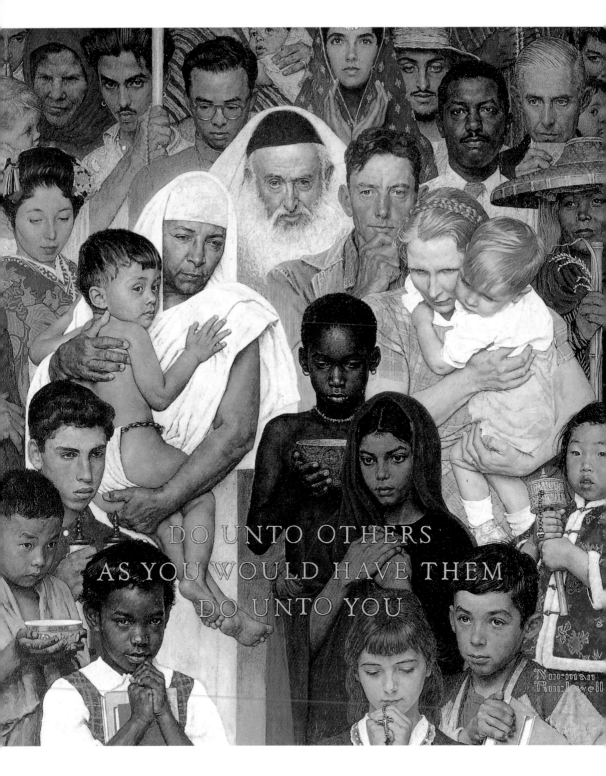

DO UNTO OTHERS
AS YOU WOULD HAVE THEM
DO UNTO YOU

洛克威爾　**黃金律**　1961　油彩畫布　112×100cm　洛克威爾美術館

洛克威爾　**愚人節**　1948 年 4 月 3 日郵報封面　洛克威爾美術館

的畫作得以出版並賺取稿費。

　　一九一一年「美國讀物公司」要出版十六世紀的法國探險家薩謬爾（Samuel de Champlain）發現魁北克的故事。湯瑪斯沒有時間去做插畫的工作，就把這項任務分派給學生，結果洛克威爾的作品贏得出版，這是十七歲的年輕人第一本的插畫書。

　　另一家書商羅拔公司（Robert McBride & Company）要出版一系列的《告訴我爲什麼？》（Tell Me Why?）的兒童系列書。老師再次推薦了洛克威爾，讓他畫了十二張的插圖，酬勞是一百五十元。

　　一九一二年洛克威爾見過《男孩生活》雜誌的主編後，次年一月開始工作，他完全遵照在學校裡老師所傳授的插畫過程。仔細閱讀原著、在揮毫前確實了解故事內容之後才開始作畫，他的第一本書是爲流行作家史坦力（Stanley Snow）的冬天男孩小說繪製插畫。

　　接著是另外三本的優良兒童讀物插圖分別是：西部開拓、棒球發展和軌道故事。主編要求洛克威爾以黑白筆去畫男童軍的活動。整個冬天，竟然完成了一○六幅插圖。一九一三年春天，《男童軍登山手冊》出版，變成了一本插圖符合內容的最佳範本。

　　洛克威爾的藝術技巧與工作態度，贏得了主編的信任，聘他爲支付月薪的正式畫家，每月五十元，只要畫一張封面圖與一個故事的插圖，其餘時間仍然可爲其它的雜誌社或出版商工作。洛克威爾在大樓裡有了自己的辦公桌與畫架。

　　一九一三年六月，美國男童軍大力支持《男孩生活》，使得雜誌走向現代的面貌。九月份開始，洛克威爾要負責每期的封面圖，同時要爲二個或三個故事插圖，他的工作量因而增加，在一整年內完成了一○一幅油畫、臘筆，以及黑白細筆畫。內容包括了印第安人與開拓者的故事、狩獵者與牛仔的事蹟、棒球、足球、划船和獨木舟的圖像，以及男孩如何變成第一級男童軍的過程。

　　一九一四年《男孩露營手冊》出版，洛克威爾畫了五十七畫黑白畫。還有好幾個書商都希望他能爲新書插畫。

　　洛克威爾對於運動的插圖，相當頭痛，因爲他從小體弱，不喜

歡任何運動，以致運動對他來說是個十分陌生的題材。好在長兄傑衛斯（Jarvis）有這方面的天份，凡舉棒球、足球和其它各項運動都很在行。他非常有耐心地做各項示範動作，讓洛克威爾能很快的畫下草圖。久而久之，各項運動的細節與特徵，都在他的筆下自然流露。

一九一五年，洛克威爾全家搬到紐約州的新羅切爾（New Rochelle），鄉下反而容易找到男孩模特兒。其中比利（Billy Paine）簡直就如天生演員，成為洛克威爾畫中常出現的身影。

當洛克威爾升為《男孩生活》的主任時，每週只要去辦公室一天，約見畫家，分配故事，決定繪畫是否採用，每月薪水增為七十五元，而每期的封面圖也可以由別的插畫師代勞。

這一段時間的訓練，洛克威爾得到難以數計的成長，人物的圖像更為生動、更能清楚表達概念與思想、細節更為精確，並且在構圖中顯示了豐富的想像力，繪畫技巧日趨成熟。洛克威爾也希望自己能由兒童雜誌，進軍成年人的刊物，目標是《星期六晚間郵報》，他以最討人喜歡的比利做為模特兒，完成了兩張精心傑作。

一九一六年坐了火車，南下到費城的郵報總部，向主編毛遂自薦。結果雙方都很滿意，郵報給了他一百五十元作為兩幅畫的酬勞，另外主編也希望洛克威爾能盡快完成他所展示的另外三張草圖。因而三月的童軍雜誌是他負責的最後一期，也是洛克威爾藝術生涯第一階段的終結。

洛克威爾　**每日為善**
1918　油彩畫布

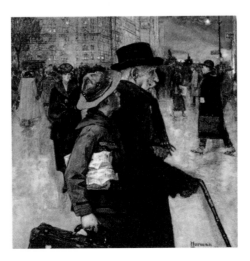

完成於一九一八年的〈每日為善〉，這是洛克威爾早期的作品，畫中描繪童子軍正在行善事，幫助年長者過馬路，畫中的老人正是美國童軍的創辦者威廉（William D. Boyce）。他在倫敦霧中迷失，正好有一位男孩來幫他，一路領到目的地。

男孩拒絕任何的酬謝，說明他是位童子軍，至少日行一善。四個月後，也就是一九一○年二月八日，威廉也創立了美國男童軍的組織。

　　一九二五年，美國男童軍總部準備刊印年曆，決定採用洛克威爾的作品，而他願意為一九二六年兩份的《男孩生活》再畫一幅封面圖，不取費用，感謝十二年前男童軍給予他工作的機會，算是部分的回饋。

　　除了一九二八與一九三○兩年之外，從一九二五到一九七六年的童軍年曆，都是由洛克威爾設計，這項合作長達五十二年。同時年曆的繪畫也是《男童軍手冊》的封面，從一九二七到一九四○年間，共印了四百萬份。

　　第一張年曆圖的主題是人人喜愛的〈好朋友〉，描繪童子軍不

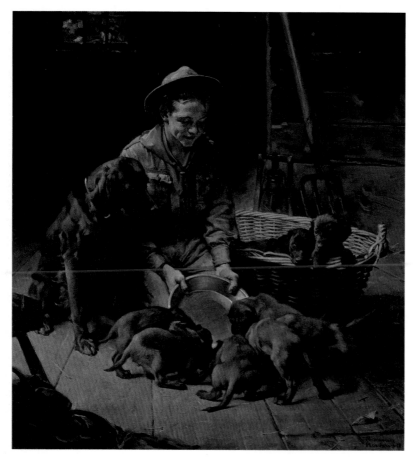

洛克威爾　**好朋友**
1927 年曆圖
油彩畫布　69×64cm
Don McMeill 家族藏
（右頁圖為局部）

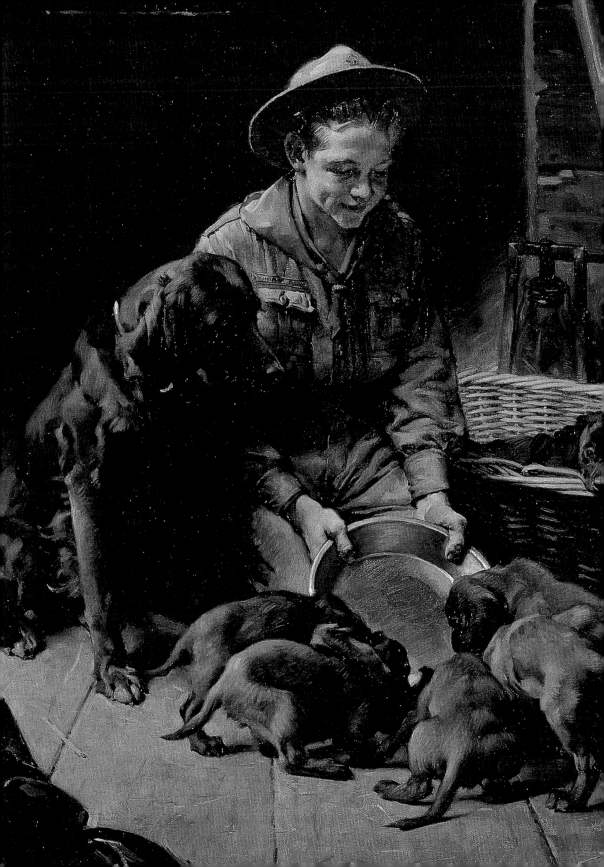

只愛護人類，同時也將愛心擴及小動物。

　　年曆的發行非常成功，百貨公司、保險公司、石油公司、加油站、輪胎行、銀行、貸款機構、藥房、雜貨店、房地產經營者，家具店、冰淇淋店、飲料店、保齡球館，都參予負責購買與贈送給客戶，全國發行總量是兩百萬份。

　　一九三八年，正是洛克威爾參予美國男童軍活動的第二十五年，他獲得最高的「銀水牛」（Silver Buffalo）獎章。頒獎典禮是在紐約市的男童軍二十九屆年會中舉行，共有來賓三千人。

　　一九三九年，洛克威爾搬到佛蒙州的阿靈頓，發現每個人都希望變成畫中人。新人、新環境，讓他覺得更有新氣象。一九四一年的童軍年曆畫〈童軍就是助人〉，颱風來襲，各地淹水，他們幫忙疏散。

　　第二次世界大戰爆發，美國總統羅斯福於一九四一年一月六日發表了人類的四大自由。洛克威爾以六個月的時間，以佛蒙州的居民為模特兒，完成了這四幅史畫。一九四四年的童軍年曆，也表現了男童軍對戰時國家的責任。

　　〈我們也有任務在身〉正是二次大戰的末期，描繪了第一級的童子軍向美國國旗敬禮。正好與〈四大自由〉的繪畫有異曲同工之妙，當這幅畫寄出後，當夜洛克威爾的畫室起火，所有過去的許多原來的草圖全部被毀。

　　〈我將盡力而為〉是一九四五年的繪畫，童子軍的宣誓，而背面的牆上，正刻著童子軍的誓詞。當童子軍在美國成立後，隨著歲月，曾經作了很多改變，唯獨誓詞是一九一一年的內容，完全是根據英國童子軍的九項美德；包括了誠實、忠心、助人、友善、謙恭、仁慈、服從、高興、節儉，再加上另外三項；勇敢、整潔與崇敬。

　　世界大戰期間，很多美國軍人能夠在戰區仍然活著，是靠他們早期的童軍訓練。戰後，美國的童軍，依年齡分成三種，幼童軍、中童軍、高童軍。這對洛克威爾的繪畫相當有影響，因為這三種男孩，不只年齡有差距、製服穿著、工作分配，目標理想都有不同，而在每一幅畫中，要兼顧三種身份，這的確不容易。洛克威爾必須

洛克威爾
童子軍就是助人　1941
油彩畫布　86×61cm
洛克威爾美術館
（右頁圖）

48

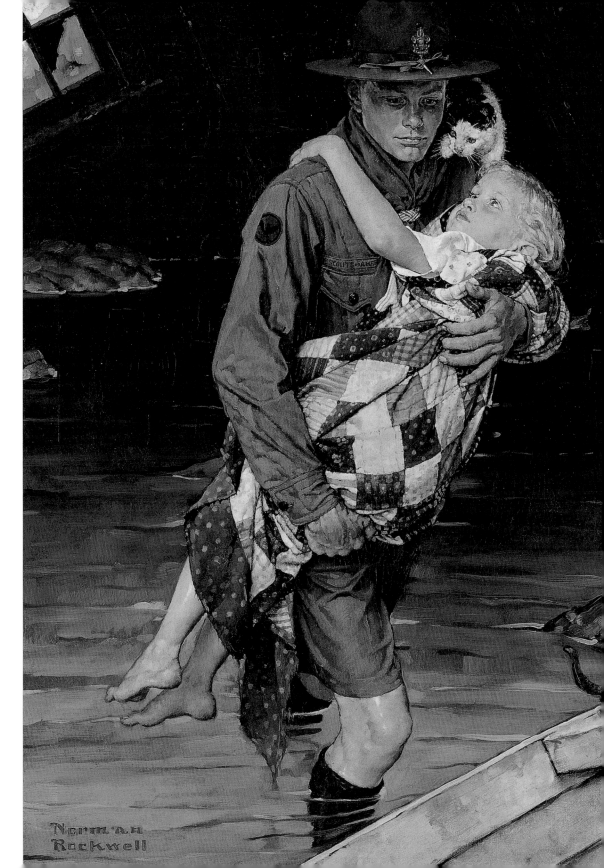

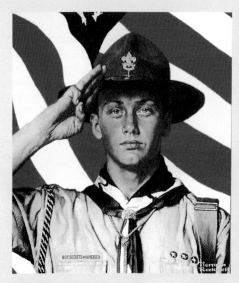

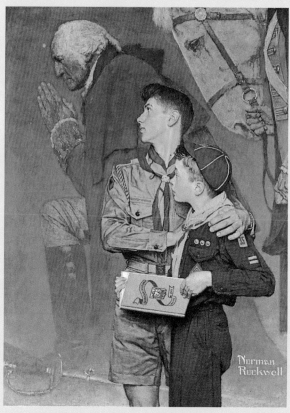

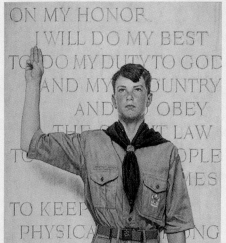

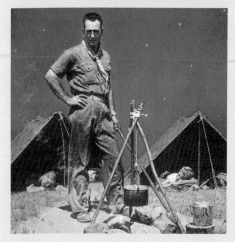

絞盡腦汁去構思畫面。

　　一九五〇年的年曆，設計了中童軍幫助幼童軍，瞭解美國的傳統，所以主題是「我們的傳統」。

一九五三年，洛克威爾參加了在南加州舉行的第三屆全國童軍大會，他想畫一張能夠具體表現成人在童子軍中領導地位的重要性。深夜中，當所有童子軍已在滿天星斗的夜光下呼呼大睡之時，童軍團長卻仍然醒著，到每個小隊的帳營去檢查，維護火源的安全。這幅畫刊出後，相當令人感動，也使得所有童軍的家長更為安心。

　　一九六〇年為美國男童軍的五十大壽，重新設計男童軍手冊的封面圖，共印了三億五千萬冊，美國郵政總局也發行郵票，慶祝這項活動，圖案的設計是採用洛克威爾的作品。

　　一九六三年的年曆畫是〈快樂傳遍全球〉，正是世界童軍露營大會的現場。

　　〈保持身體強壯〉是童軍的條件之一，在這幅一九六四年的愉快畫面中，幼童軍站在椅子上，很專心地為哥哥尺量胸部，看看練過的肌肉是否成長擴大，這是很多青少年急於想知道的結果。洛克威爾非常真實地描繪了這對有趣的兄弟，並將年輕人的生活介紹給大眾，成了令人珍愛的象徵。

　　〈偉大的時刻〉於一九六五年完成。畫中的母親非常驕傲的為兒子別上「老鷹童軍獎章」，他的父親與童軍團長在旁觀禮。自從一九一二年設立這項獎章後，已有一百五十萬的童軍爭到。洛克威爾的這幅畫，無形中

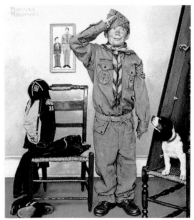

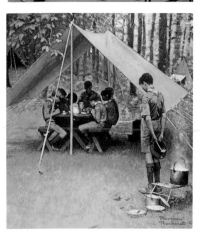

鼓勵了更多的童子軍去創造優良的記錄。

〈一個領袖的成長〉是在描繪一個人從幼童軍、男童軍、探險者到童軍團長，成長中的每一個階段，他用的兩個模特兒，正是一對父子，畫面充實，於一九六六年刊出。

〈無法等待〉裡的這位幼童軍急著想要進階，於是就把男童軍的制服穿上，表現了幽默、有趣，也令人同情的畫面。這幅畫是洛克威爾的意外收穫，他沒有特別注意孩子應該穿那類尺寸的制服。當小模特兒試穿大號制服時，洛克威爾撿到了這個像是漫畫中小人物的現成畫面。

一九六八年，洛克威爾畫了〈童子軍出外郊遊〉，興高采烈的走出童軍總部，看得樓上的男孩非常羨慕，這真是一幅十分吸引人的年曆畫。

洛克威爾晚年的產量大減，然而品質更高。一九七四年，洛克威爾畫下了實景〈我們感謝上蒼〉，除了執行看火的童軍外，其餘坐在帳蓬裡活動桌的童軍們都在用餐前作了

感謝的祈禱，表現了童軍守則內崇敬虔誠的精神。

當洛克威爾七十五歲的時候，《男孩生活》雜誌特別頒發榮譽

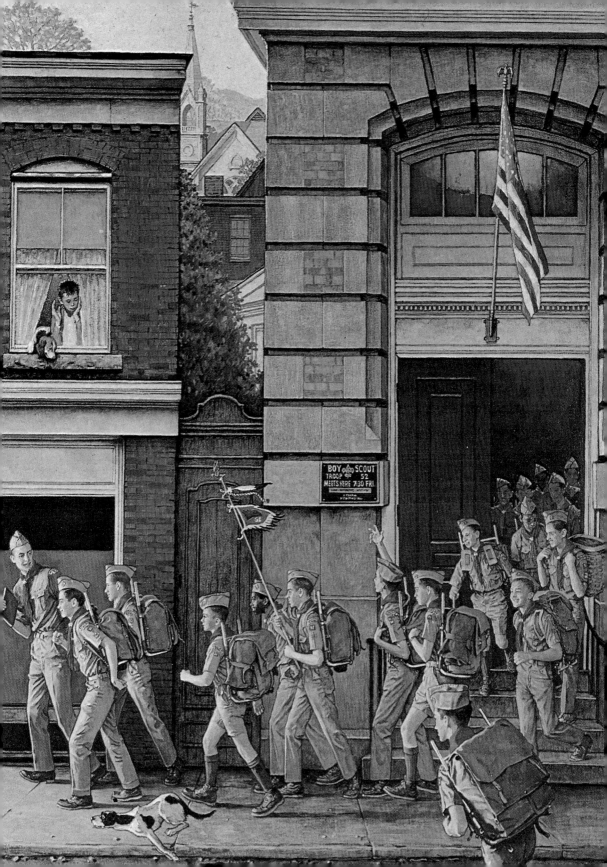

BOY SCOUT
TROOP 52
MEETS HERE 7:30 FRI.

獎給這位持續五十年的伙伴。一九七四年，洛克威爾已經八十歲了，他宣佈一九七六年將是他爲童軍年曆所做的最後一次繪畫。他退休的這一年，也正是美國獨立二百年的紀念周年。

洛克威爾與美國童軍的合作長達六十年，爲了使更多的人能直接觀賞眞蹟，特別安排了一次「諾曼·洛克威爾童軍繪畫巡迴展」，投保一百五十萬美元，遠征全美一萬六千哩，包括了三十一件藝術品，分別在十五個城市展出，在這七個月中，觀衆有二十八萬人。

智、仁、勇爲童軍追求的崇高理想。洛克威爾雖爲畫家，一生的行事完全遵照童軍的誓詞，所以他的畫絕對是純潔、善良、親情、助人的表現。從未正式加入童軍的他，卻贏得「童子軍先生」的尊稱。

與衆不同的廣告畫

洛克威爾從小立志當插畫師，進入藝術學校之後也以這項課程爲主修，離開了習藝的老師後，他確實身體力行，努力練習。他有歷史癖，好研究。先做分析，然後綜合，從練習畫和研究畫裡更改與嘗試多次後才會定稿。

客戶對他的信任來自洛克威爾的好學，他總會詳盡的查考資料，仔細觀察，從一開始，不論畫的面積與內容，都會認眞去畫，所以洛克威爾的簽名，也就等同高品質的保證。

時間是最大的成本，但他總是一筆一劃，愼重其事，酬勞的多寡，絕不會影響畫的成品，即便是義務的工作，洛克威爾也絕不馬虎。

洛克威爾把廣告畫當做藝術創作來處理，先後爲很多美國有名的公司繪畫：

(1)通訊器材公司：美國電話與電報公司（AT&T，目前仍存，業務已擴充到電腦，產品甚廣），洛克威爾的畫中，維護人員正在電線桿上工作。

(2)牙膏公司：克里斯特牙膏，目前仍存，是美國兩大牙膏公司

洛克威爾　接線工人
1949　油彩畫布
（右頁上圖）

洛克威爾　牙齒美白
1957　油彩畫布
（右頁下圖）

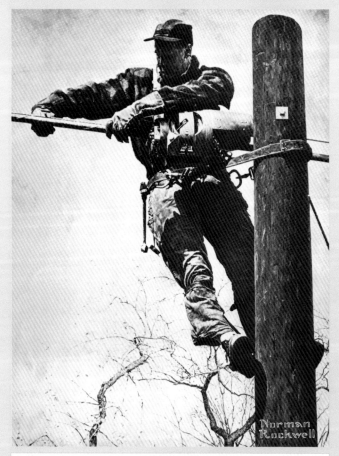

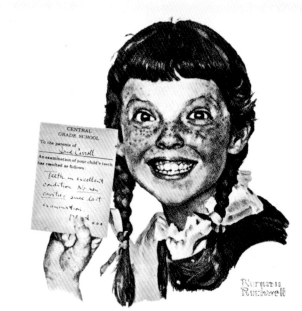

之一。畫中的女孩，雖是滿臉雀斑，牙齒卻十分雪白，她手中有一份學校分送家長的健康報告，說明了孩子的牙齒非常棒，毫無缺陷。

(3)桌燈公司：愛迪生桌燈公司，男孩在床上半躺著看書，另一隻手拿著小餅乾吃。狗也在床尾湊熱鬧。窗外天色已暗，顯得屋內光線十足，眞是一盞好燈，照著白色的床單，牆上有畫裝飾，窗簾使得室內顯得更溫暖。

(4)混紡襪子公司（Inter-woven Socks）：也許是老師，也許是爸爸，正在修理不聽話的孩子，大人脫了鞋子揍孩子屁股，圖中四隻腳都是穿了長襪，非常舒適，行動方便。不過今日來看這張畫，將不會出現在公眾場合，因爲這種教育方式已經不被允許。另外一張更能傳神。

(5)鋼筆公司：派克鋼筆（Parker Pen），洛克威爾的黑白畫，送父親的禮物，最好是派克鋼筆，因爲巧克力糖會使爸爸胖，香煙會讓爸爸得癌症，只有鋼筆才是最合適的禮物，收禮物與送禮物的父女兩人都很開心。

(6)電影公司：二十世紀福斯公司（Twentieth Century Fox），一九六六年的電影《驛馬車》中

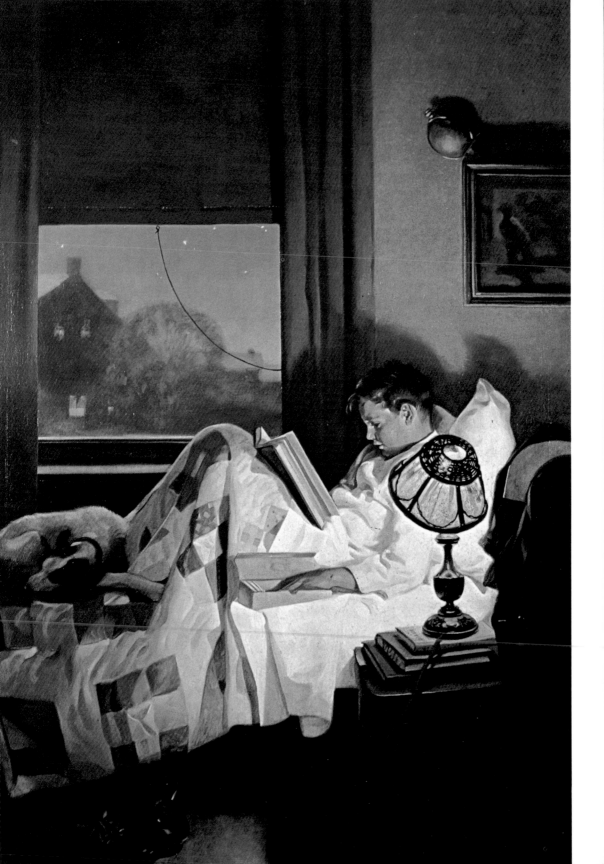

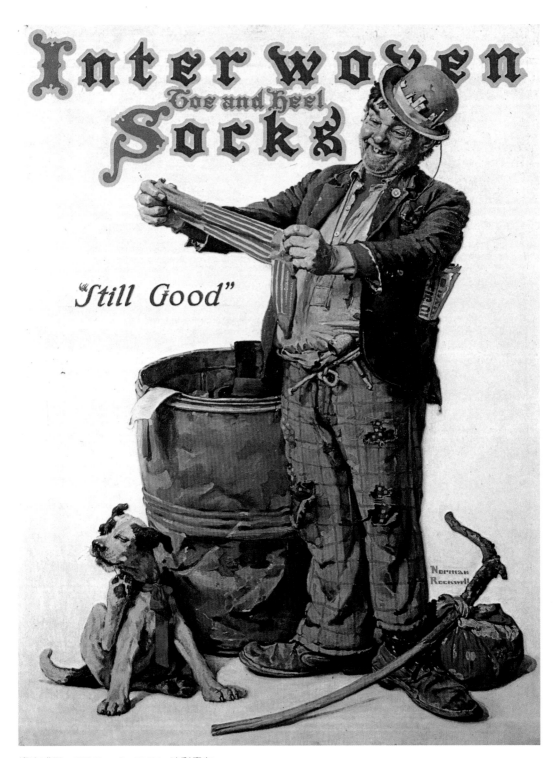

洛克威爾　**Still Good**　1927　油彩畫布
洛克威爾　**床上看書男孩**　1921　油彩畫布（左頁圖）

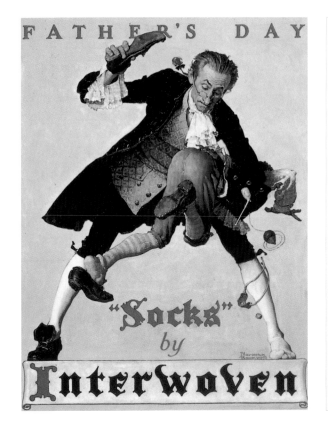

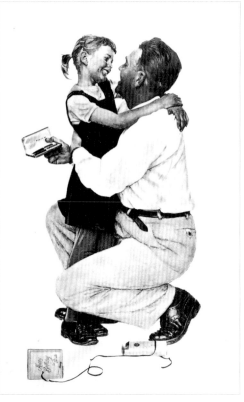

的一幕〈追趕〉，載有旅客與郵件的四輪馬車，爲了擺脫印第安人
的搶劫，一方面放槍抵抗，一方面盡速飛騰。

　　洛克威爾畫中的六匹馬奔馳速度之快，幾乎是離了地面，背景
的原野山坡，增加了戰鬥的殺氣，橫幅的景致，是他少有的題材。
洛克威爾也爲片中的男女主角製作了彩色的廣告畫面，一是安瑪格
麗特，一是平克勞斯貝。

　　(7)**汽車公司**：福特汽車公司，洛克威爾爲美國汽車大王福特成
立五十週的年紀念，特別設計了年曆。整個畫非常熱鬧，只有一輛
全美第一部汽車，正由亨利福特本人駕駛，不只底特律街頭轟動，
經過的路面，所有住家探頭張望，人們固然驚訝，何來怪物？可是
跟著汽車跑的小孩，何等興奮！這是一幅富有歷史價值的油畫。

　　(8)**葡萄乾公司**：太陽牌（Sun-Maid）葡萄乾名聞全美，大人小
孩都當零食吃。洛克威爾在一九三〇年製作的廣告，相當典雅。描

洛克威爾　**父親日**
1930　油彩畫布
88×66cm　私人收藏

洛克威爾　**禮物**　1946
油彩畫布（左圖）

洛克威爾　**安瑪格麗特**　1966　油彩畫布　　　　洛克威爾　**平克勞斯貝**　1966　油彩畫布

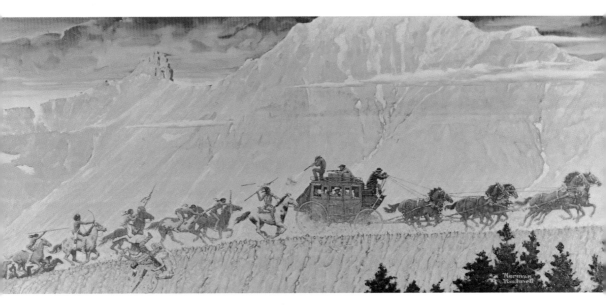

洛克威爾　**追趕**　1966　油彩畫布（下頁圖為局部）

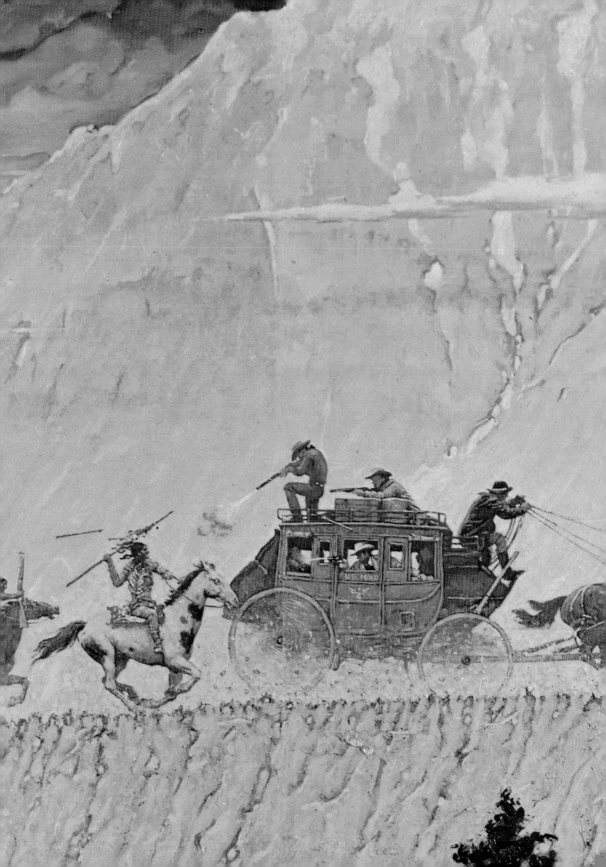

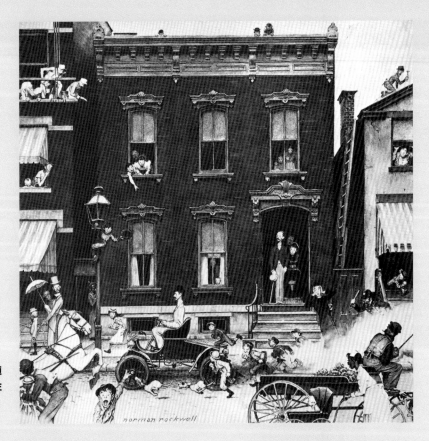

洛克威爾
亨利福特駕駛福特汽車
（福特汽車成立 50 周年
年曆） 油彩畫布
40×40cm

圖見62‧63頁繪兩代女士，一面閒聊，一面品嚐乾果的情景。畫中的光線十足，室內非常簡潔，像是古畫一般。

圖見64‧65頁　　**(9)飲料公司**：可口可樂汽水，洛克威爾爲行銷全球最受歡迎的汽水畫了一九三二與一九三五的年曆，幾乎很少人沒有喝過可口可樂，當然小孩最愛喝。洛克威爾的畫中正是男孩，年代雖不同，然而人物、氣氛與背景非常相似。

　　(10)四季年曆：洛克威爾設計四季年曆，分別以不同的年齡爲對象，而以一九五一年的刊出最受人歡迎。他以四位男孩的運動項目，作爲不同四季的區別。四張畫全年背景，不知道是戶外還是室內，從常識判斷，只有高爾夫球沒有室外，當時的棒球與美式足球，也未興建體育館。

　　這些都不重要，洛克威爾的用意，希望利用大自然的四季多做

洛克威爾　**追趕**（局部）
1966　油彩畫布
（左頁圖）

洛克威爾　**閒聊（葡萄乾公司廣告）**　1957　油彩畫布

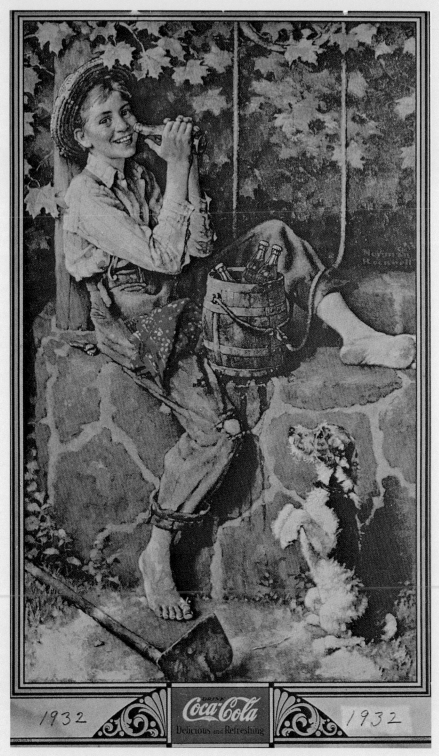

洛克威爾　**可口可樂年曆**　1932　油彩畫布　美國可口可樂公司

64

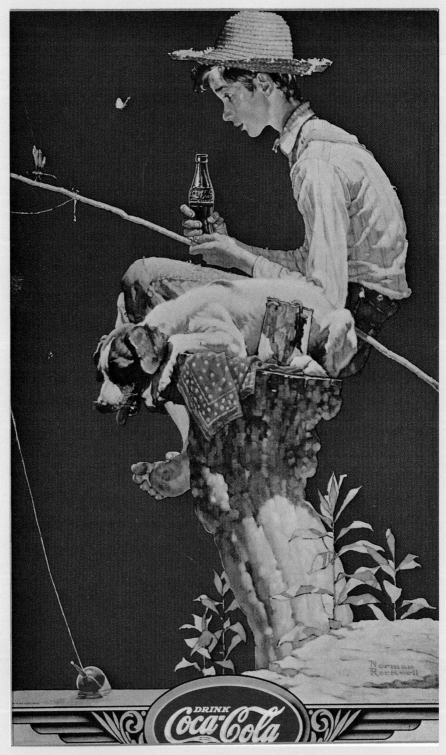

洛克威爾　**可口可樂年曆**　1935　油彩畫布　美國可口可樂公司

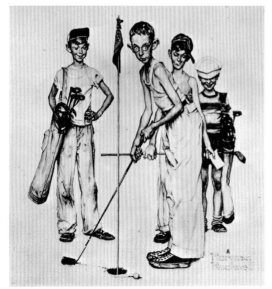

運動，鍛鍊強健體魄。以今日來看，高爾夫球在春季，棒球在夏季，足球在秋季，籃球在冬季，這也是目前美國大賽的安排。

　　除了上述的十個公司之外，耗費時間最多，而頗受好評的是洛克威爾為「麻州共同生活保險公司」（Mass Mutual Life Insurance Company）所作的一系列有計劃的宣傳廣告畫。雖然都是黑白畫，線條卻很醒目及優美。從一九五○年早期開始，一直持續有十二

洛克威爾
四季運動─高爾夫球、棒球、足球、籃球年曆
1951　油彩畫布

年之久，總數在五十張以上，事實上也是反映洛克威爾家庭日常生活中，重要的時刻與里程碑。

這裡介紹三類十六張：

第一類成長中的孩子：

〈垂釣〉

〈窗邊兒童〉

〈家庭〉

〈理髮〉

〈教導男孩機械的維護〉

第二類年輕人的愛：

〈年輕人的愛〉

〈走上婚姻之途〉

第三類家庭生活：

〈全家福〉

〈安排未來的日子〉

〈超級市場購物〉

〈邀請鄰居烤肉〉

〈增添家庭新人〉

〈孩子長得真快〉

〈兒童就像小樹一樣〉

〈母親唸書給孩子聽〉

〈母親教孩子們種花〉

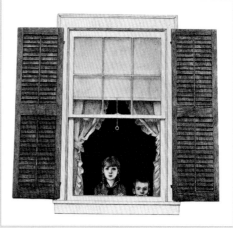

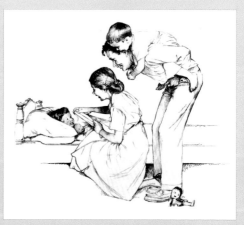

洛克威爾　**垂釣**
鉛筆素描（上圖）

洛克威爾　**窗邊兒童**
鉛筆素描（中圖）

洛克威爾　**家庭**
鉛筆素描（下圖）

運動生活的重要

洛克威爾從小身體瘦弱，不喜歡運動。成為畫家後，發現運動

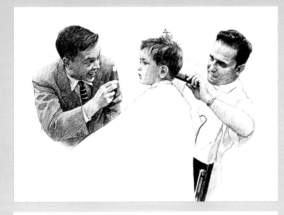

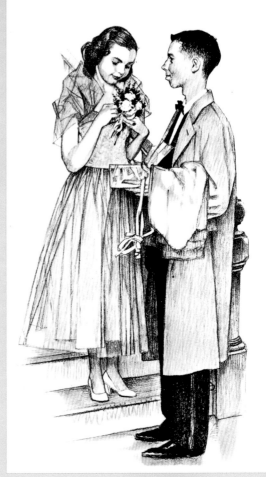

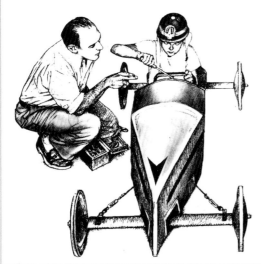

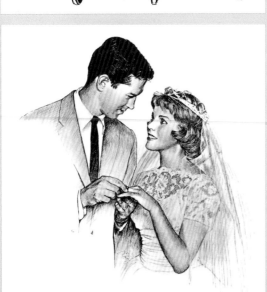

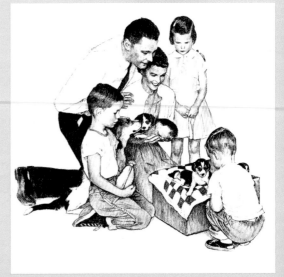

洛克威爾　理髮
鉛筆素描（左頁左上圖）

洛克威爾
教導男孩機械的維護
鉛筆素描（左頁左中圖）

洛克威爾
走上婚姻之途
鉛筆素描（左頁左下圖）

洛克威爾　年輕人的愛
鉛筆素描（左頁右上圖）

洛克威爾　全家福
鉛筆素描（左頁右下圖）

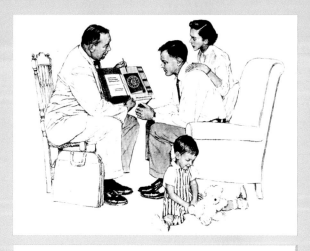

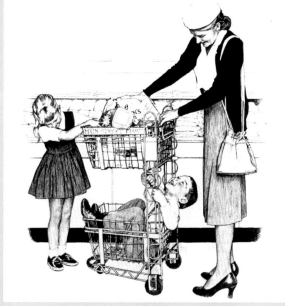

洛克威爾
安排未來的日子
鉛筆素描（上圖）

洛克威爾
超級市場購物
鉛筆素描（中圖）

洛克威爾
邀請鄰居烤肉
鉛筆素描（下圖）

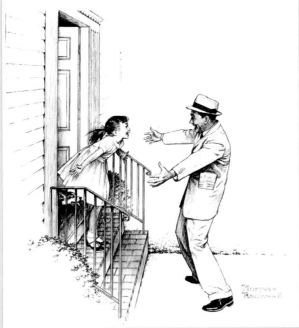

洛克威爾
增添家庭新人
鉛筆素描（上圖）

洛克威爾
孩子長得真快
鉛筆素描（中圖）

洛克威爾
兒童就像小樹一樣
鉛筆素描（下圖）

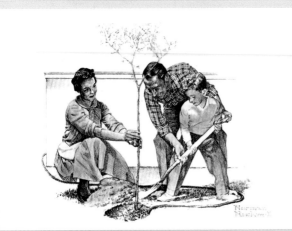

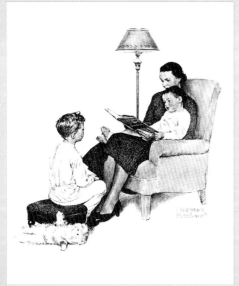

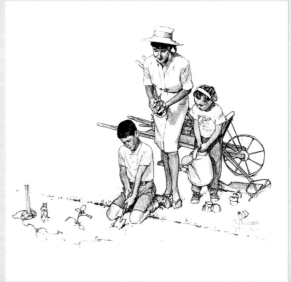

洛克威爾
母親唸書給孩子聽
鉛筆素描（左圖）

洛克威爾
母親教孩子們種花
鉛筆素描（右圖）

是美國人最熱門的題材，無法避重就輕不去畫它。

　　於是他虛心求教，不斷練習，雖然不能做，卻能畫，他將每種運動的特徵，技巧與細節完全表露。同時提醒所有的人，運動生活的重要性。

　　一九一九年九月二十日封面圖刊出了〈重要約會〉醫生正準備鎖門離開診所，臉上帶著笑容。因為是背著高爾夫球具，讀者很容易猜想他接下來要去的地方。半掩的診所裡，只看到一張活動椅與老式的辦公桌，門上正貼著通告，說明主人的離去是因為有重要的事情要辦。好在也沒一個病人來看診，於是醫生就可以利用時間去做運動。

　　整幅畫隱含荷蘭畫派的影子，主人像是位充滿智慧的紳士，讀者也因為半開的門縫，順著瀏覽診所內的擺設。看畫的人完全是站在醫生的立場，而繪畫的人卻是真正的投入了現場，這也是洛克威爾畫引人入勝的地方。

　　一九三八年秋天，洛克威爾夫婦想搬到更鄉野的地區，他們一直往北行，到了佛蒙州，就在阿靈頓的這個小鎮與當地居民開聊，發現他們就是繪畫中最好的模特兒。當洛克威爾聽得越多，看得越多，也就更喜歡這裡的環境，於是買下了一間附近有六十畝草原，

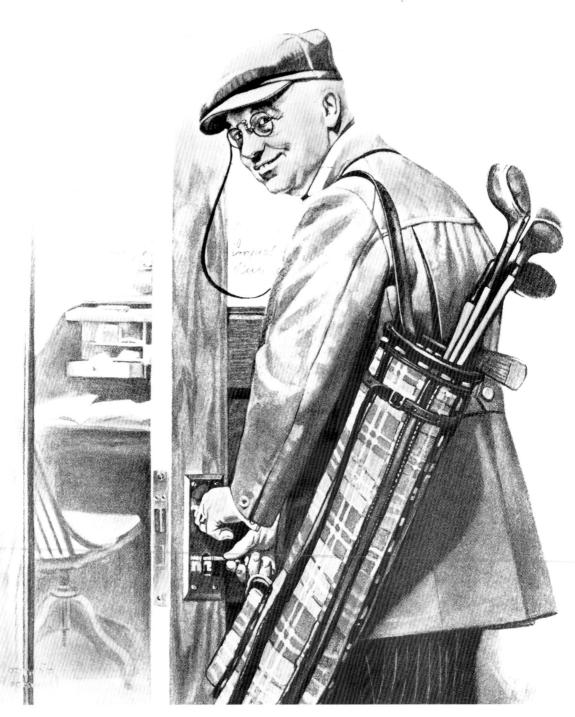

洛克威爾 **重要約會** 1919 年 9 月 20 日郵報封面　鉛筆素描

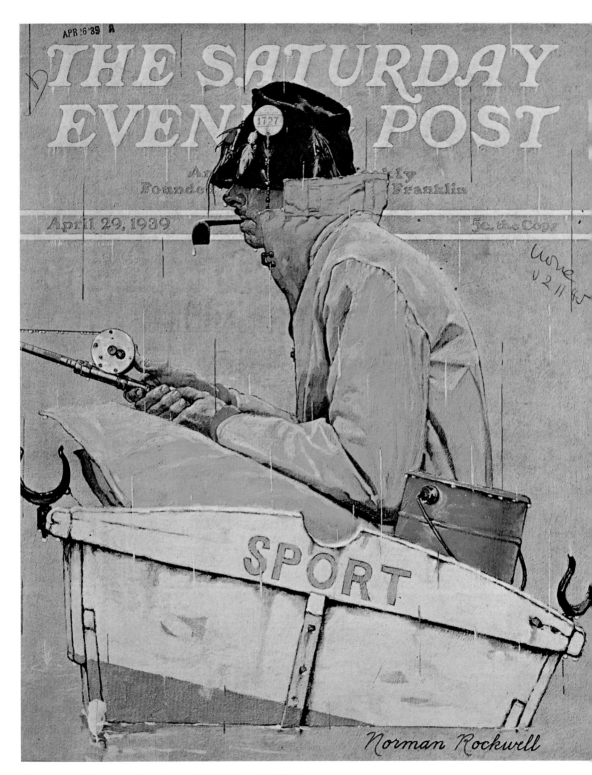

洛克威爾　**釣魚**　1939 年 4 月 29 日郵報封面　油彩畫布

以及不少蘋果樹的老式農莊。

第二年春天，他邀了郵報的另一位插畫家密德（Mead Schaeffer）與三位朋友一起去釣魚。這就是〈釣魚〉這幅畫的源由。 圖見73頁

畫中的雨勢不小，釣魚者的帽子與外套全是水，帽沿還剩下許多魚餌，到底釣者是在等雨停，還是在等魚兒上鈎？如果再等下去，恐怕魚還沒上勾，感冒就上身了。

遠在一八三九年，紐約庫柏斯城（Cooperstown）的阿伯納（Abner Doubleday）設計了鑽石形的球場，分別設了四個壘包，每個間隔是六十呎，這項運動也就是棒球，很快傳遍全國，廣為流行，成了美國最普遍的球類運動項目。

一百年後，國家棒球博物館與名人堂正式揭幕，一九三九年七月八日，郵報加入這項慶祝活動，為了紀念這項體壇的大事件，特別分派任務給洛克威爾，去完成封面圖〈棒球百年〉。兩位模特兒，一是充當投手，一是扮演裁判，畫面充滿歡笑，洛克威爾有好幾幅棒球畫都被棒球博物館收藏。

一九四一年六月《美國雜誌》刊出了洛克威爾為小說《夠狠的狙擊手》所繪製的插畫。此插畫展現了與以往封面插圖截然不同的風格。為了研究現場的比賽氣氛，他去了很多拳擊俱樂部，想要知道為什麼煙霧迷漫，而又是哪種人會來看比賽。 圖見76～78頁

洛克威爾仍然以鄰居，或是熟識的朋友充當他的模特兒。畫中的女性，也就是郵報的藝術家密德的妻子。而洛克威爾的攝影師詹尼（Gene Pelham）扮演抽雪茄的傢伙。拳擊手是阿靈頓的鄰居。全畫完成後，很多人不敢相信此畫出自洛克威爾的畫筆，後來一家卡片公司，再度單獨刊印。

一九四八年的芝加哥職業棒球場，戰績非常不理想，贏六十四場，敗了九十場，當然會讓棒球迷失望而鼓譟。

洛克威爾與郵報的編輯肯恩（Ken Stuart）一同出現在棒球場。開賽前分別邀請了一些球迷，站在休息室的上端，任意表現任何的表情：歡呼、頹喪、吹噓、吶喊加油！由攝影師將這些不同的表情拍照下來供洛克威爾參考，洛克威爾自己也出現在〈棒球員休 圖見79頁

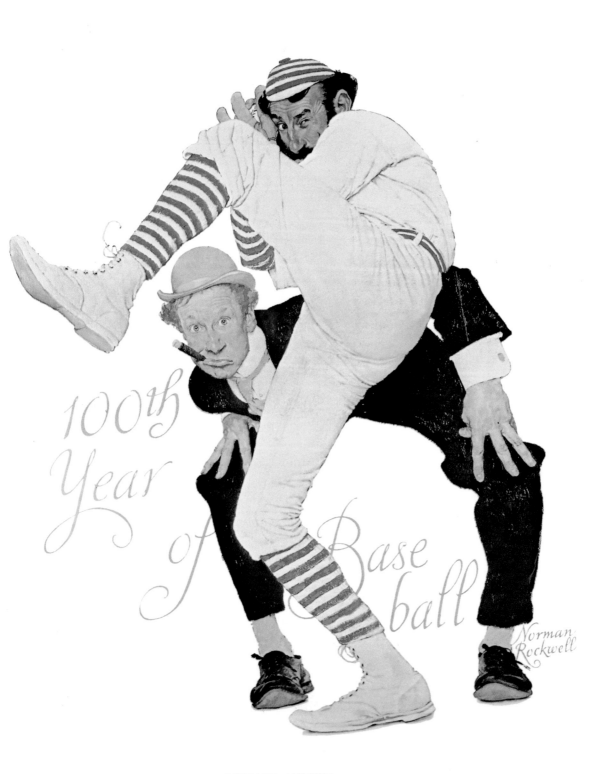

洛克威爾　**棒球百年**　1939 年 7 月 8 日郵報封面　油彩畫布
洛克威爾　**夠狠的狙擊手**　1941 年 6 月美國雜誌　油彩畫布（下頁圖）

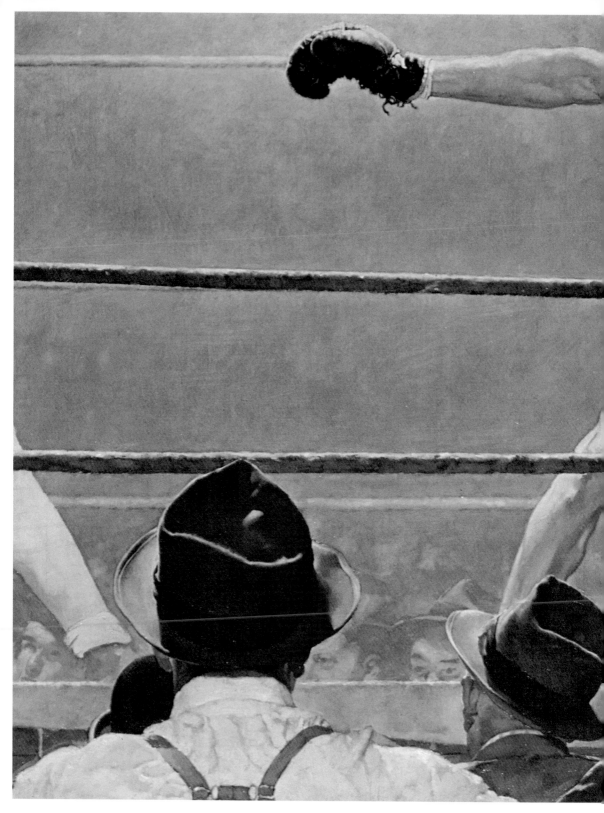

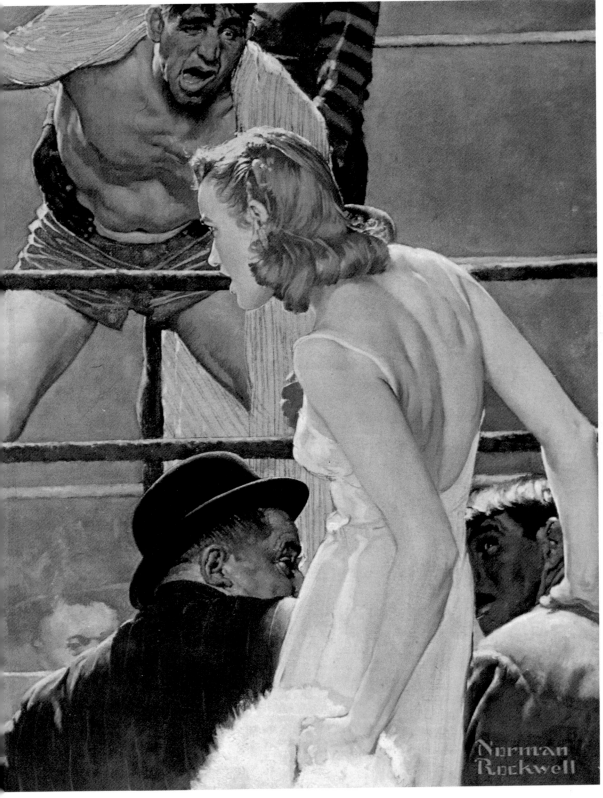

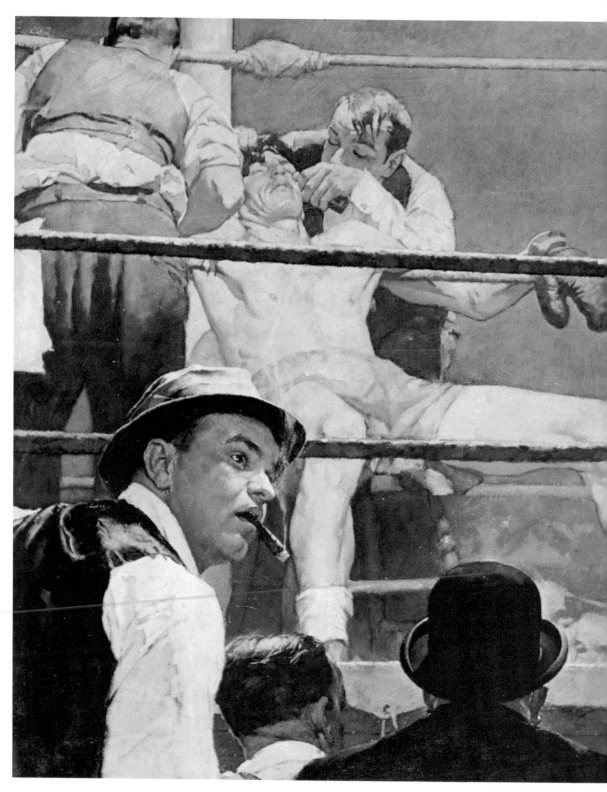

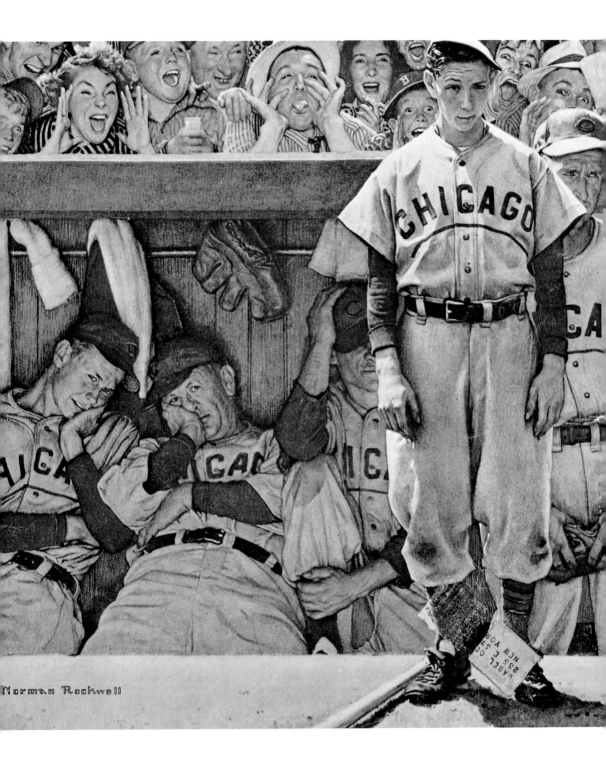

洛克威爾　**棒球員休息室**　1948 年 9 月 4 日郵報封面　油彩畫布
洛克威爾　**夠狠的狙擊手**　1941 年 6 月美國雜誌　油彩畫布（左頁圖）

息室〉畫裡左上角的位置。

當封面圖刊出後，不必介紹，很多球迷當然認識這些球員的面孔，從左到右，分別是投手、經理、捕手，球賽是在一九四八年五月二十三日星期天下午進行，封面圖裡的球迷，很多都是由球員的家人充當模特兒畫的。

有時候，球賽中的小插曲，也是挺有意思的。好好的天氣，開打時非常順利，進行到第三局，天空開始滴雨，繼續比賽、暫時停止，或是取消比賽，全看雨勢大小，最後由裁判宣佈是否停賽。輸隊希望取消，贏隊希望保留戰績，雨停再賽，或是隔日繼續。

洛克威爾的這張圖為棒球博物館收藏。〈三位裁判〉全是真人照畫。其餘五位都是匹茲堡與布魯克林兩隊的球員與經理。

一九五三年，洛克威爾搬到麻州，而新英格蘭的棒球隊，只有波士頓的紅襪隊，他特別畫了〈球隊新手〉。從圖裡得知，現場不是波士頓，因為球員貯藏室的玻璃窗，透露了外面的熱帶椰林，這是紅襪隊在佛羅里達州的春季訓練營。 圖見82頁

所有人的目光全都聚集在才進來的新手，只有一個人例外，他就是棒球史上，少有的傑出人物泰德威廉（Ted William，波士頓2003年完成，通往國際機場的新海底隧道就是以他為名）。

洛克威爾畫過很多棒球的題材，他知道美國人與棒球的關係，全是家傳淵源，對隊員的出身、來歷、戰績表現，幾乎是人人須知。畫中出現的球員，都是親自見過洛克威爾，只有泰德的長相是從搜集來的棒球員卡參考繪製的。扮演新手的也是波士頓的棒球明星。

洛克威爾為了尋找運動題材。竟到跑馬場去下注，他以二塊錢贏得一百四十元。當他見到參賽者艾迪時，發現他真是個奇妙的小個子，也正是封面圖中的最佳人選。所以有了這張〈過磅〉的油畫作品。 圖見83頁

通常賽前與賽後，騎師都要經過稱重。為了尋得更好的效果，強調對比，特別找了一位體型高大，壯碩的檢查員，增加讀者的印象。而洛克威爾也沒忘細節部分，像是紅白塊狀的絲質服飾，窄細的插管還沾了泥漬。

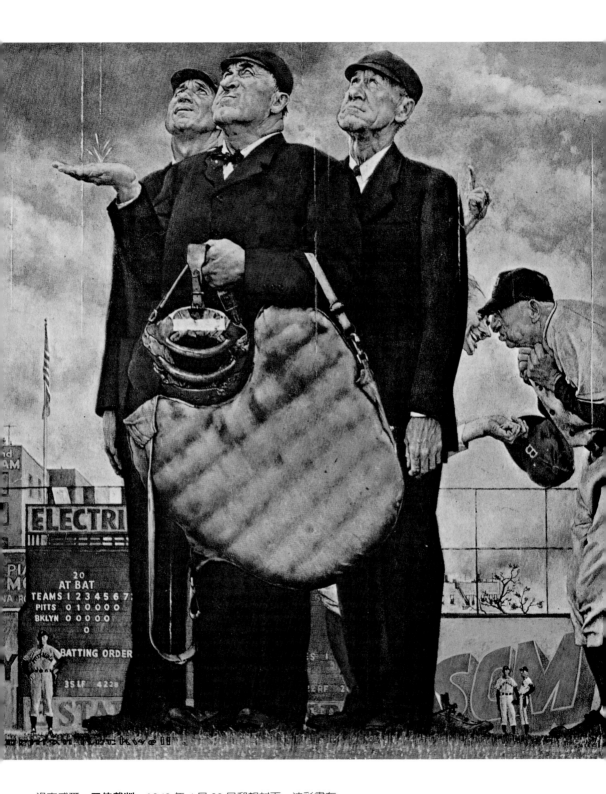

洛克威爾　**三位裁判**　1949 年 4 月 23 日郵報封面　油彩畫布

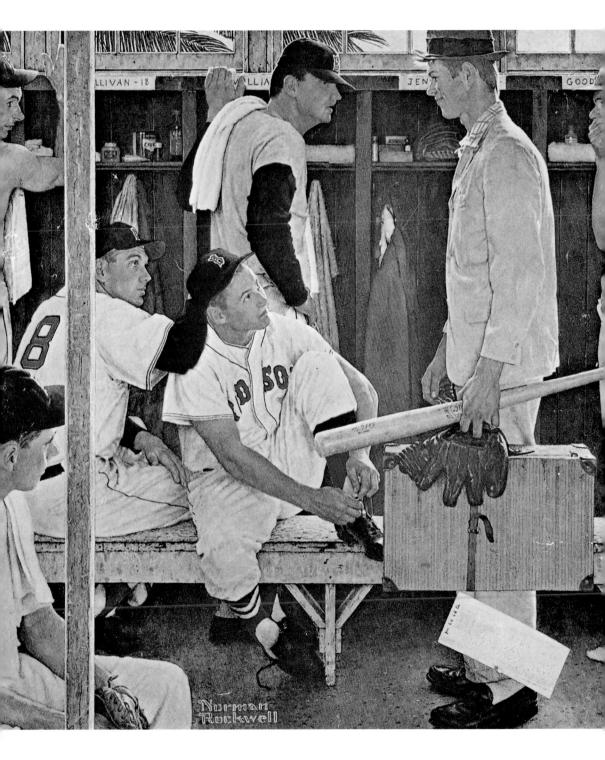

洛克威爾　**球隊新手**　1957 年 3 月 2 日郵報封面　油彩畫布
洛克威爾　**過磅**　1958 年 6 月 28 日郵報封面　油彩畫布（右頁圖）

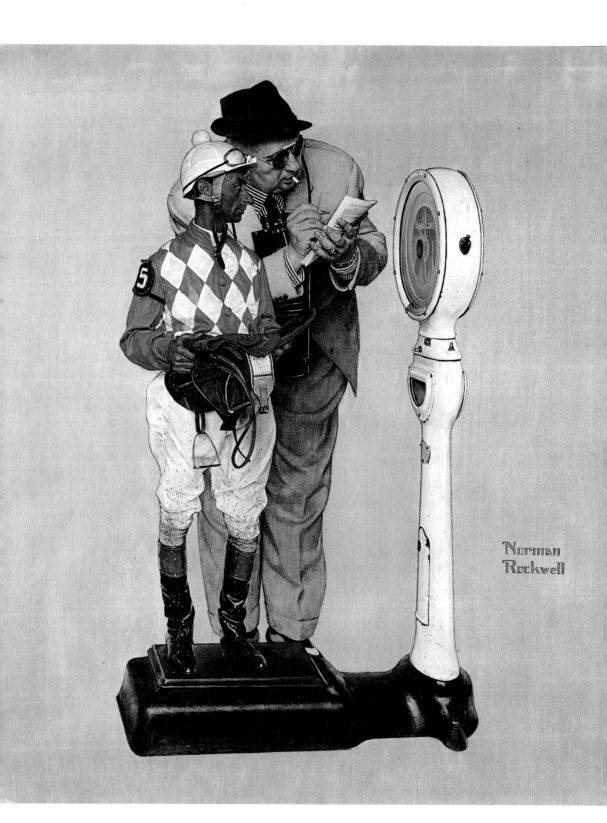

城市生活的景致

　　洛克威爾生在紐約大都市，年輕時代的工作環境也在那裡，可是畫中幾乎難見城市的摩天大樓、交通擁塞的十字路口、明亮的霓虹燈廣告、大百貨公司、電影院，或是擁擠的聚會場所，即使是公園亦不曾出現。

　　我們似乎也無法確定哪些是洛克威爾的市景。大概是一些接連的住戶，狹窄的街巷。樹都不高，屋後有房簷，有時用來曬衣服，或許是街頭的書報攤等等。

　　以郵報刊出的封面圖為例，要想找出城市生活為主題的十張繪畫都很困難。一九四四年十二月二十三日總算刊出了〈聖誕節回家人潮〉。這是在戰爭時期，火車站的回家人潮，畫中顯示了母親與兒子相見、夫妻相擁、情人互吻的場面。

　　為了尋找大站的內景，最後選定了芝加哥西北鐵路的聯合車站，從站長的情報得知，聖誕節車站的裝飾是在一個月以前開始。

　　洛克威爾帶了照相機，拍了一百多張的照片，包括軍人、水手和他們家人與情人見面的鏡頭。每個人都想幫他，也都希望自己在畫中，漂亮的女孩，甚而要求別人吻她，為的是讓洛克威爾拍照。

　　一九四五年五月二十六日出現的〈戰後回家〉，成為洛克威爾最值得慶祝的封面圖。年輕的戰士從戰場安全的回家，在家門口許多人都在等著他，母親張開雙臂歡迎，父親與姐妹都喜極而泣，小弟與狗跳下樓梯來迎接。鄰居們為他而高興，也期待自己的兒子安全歸來。至於躲在牆角的女孩，正是年輕戰士青梅竹馬的伴侶，提供人們一段感人愛情故事的想像空間。

圖見86頁

　　洛克威爾融合了兩個城市，一是紐約曼哈頓的東區，一是費城南方的後院，整整花了兩天才找到這樣的市景。

　　美國財政部印了三十萬份，作為發行戰爭債券的宣傳海報，洛克威爾也受到表揚。

　　畫家很能變通，不時採取移花接木的手法。一九四九年七月九日推出的〈馬路被擋〉即是洛克威爾的合成畫，每個人物都有不同的表情與反應，卻有一致的目標。周圍的人物全是陪襯，只有兩個

洛克威爾
聖誕節回家人潮
1944 年 12 月 23 日 郵報封面
油彩畫布（右頁圖）

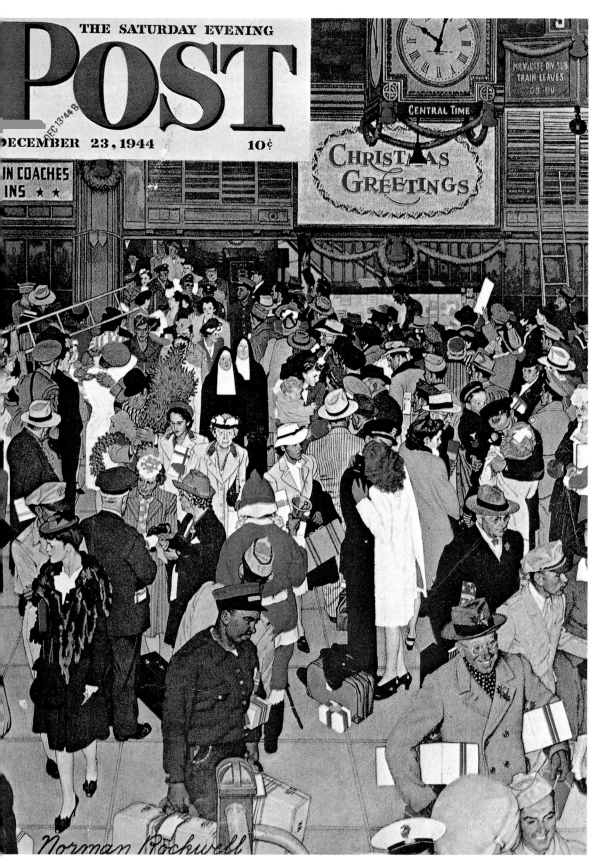

洛克威爾　**戰後回家**　1945 年 5 月 26 日郵報封面　油彩畫布

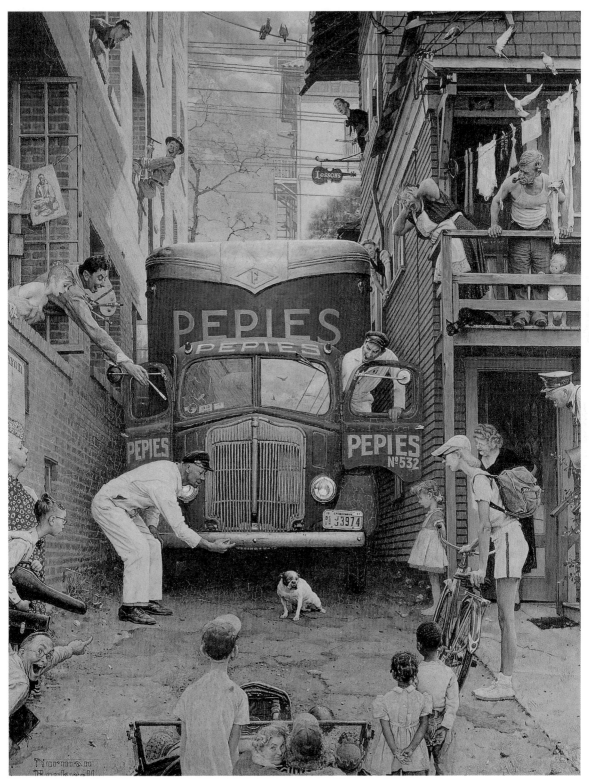

洛克威爾　**馬路被擋**　1949 年 7 月 9 日郵報封面　油彩畫布　76×58cm　私人收藏

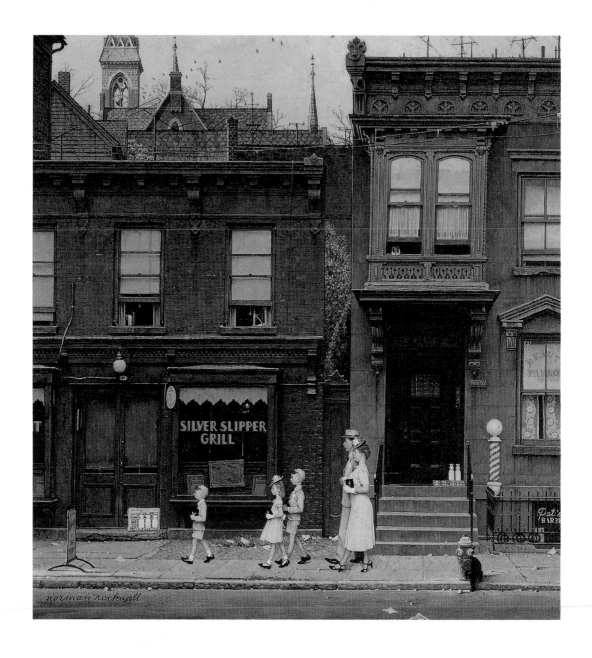

工人與小狗是主角,男女老幼總共二十人。實景是在洛杉磯的一條
窄巷,公司的貨車原是白色,洛克威爾要求改漆為紅色。模特兒來
自洛杉磯藝術學院,其中手拿小提琴盒的男孩,則是洛克威爾畫他
小時候的樣子。

　　美國各地的公共建築物,以教堂數量最多,洛克威爾在
一九五三年四月四日的封面圖,主題是〈走向教堂〉。全幅畫裡的

洛克威爾　**走向教堂**
1953　油彩畫布
48×45cm　私人收藏

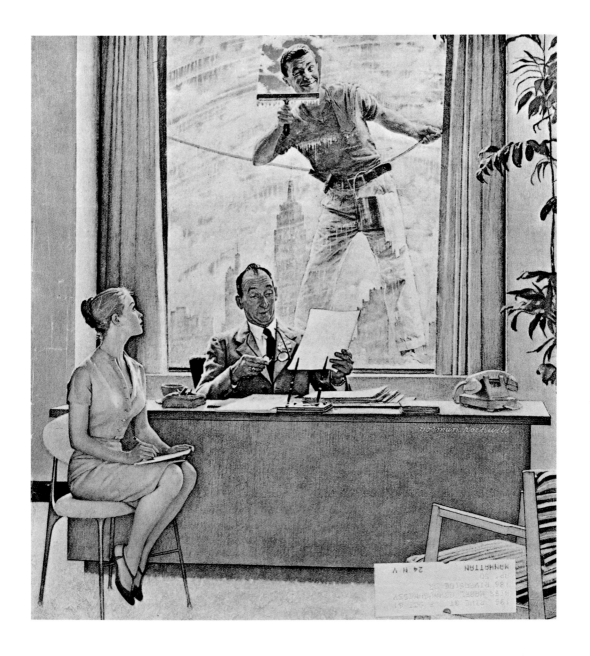

洛克威爾
高樓洗窗戶的
1960 年 9 月 17 日郵報
封面　油彩畫布

細節，絲毫不曾簡略，整個房子背景的結構竟是那麼仔細，教堂的尖頂與鐘樓最後才加上，好在每人手中夾了聖經，穿戴整齊，步伐一致，人們略知去向，不過，每個人的樣子有點卡通式。

　　這是一個舊城，路上有垃圾，二樓窗戶大多開著，迎接晨間的清新空氣。房子的樣式，還真顯得老舊，房頂不少電視天線，兩家門口的鮮奶瓶，說明了這是早上的時間。

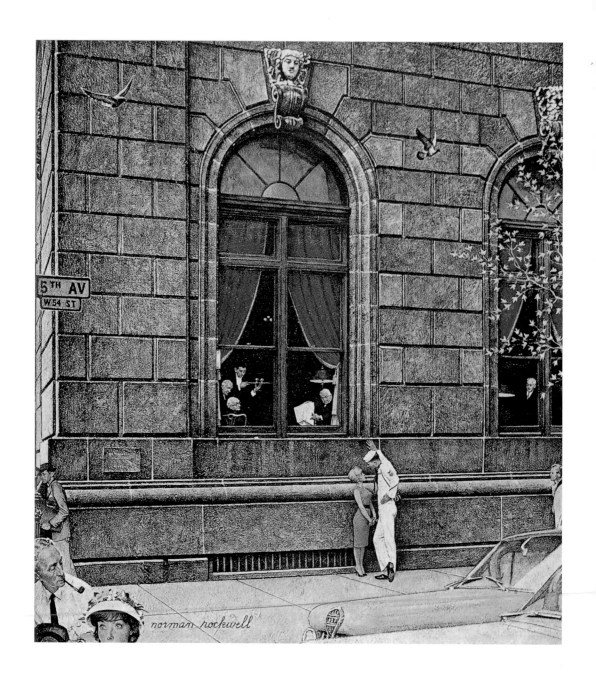

一九六〇年九月十七日，當〈高樓洗窗戶的〉這張封面圖刊出後，很多美國人開始驚訝，洛克威爾到底怎麼了？因為他的最近兩張封面圖，都畫有風姿身段美好的年輕女郎，洛克威爾曾經解釋「如果再不稱讚美女，這世界可能只留下了花和樹」。

他把動人的女郎介紹給讀者，「首先我讓人震驚於女孩的漂亮

洛克威爾 **大學俱樂部**
1960 年 8 月 27 日郵報
封面 油彩畫布
洛克威爾美術館

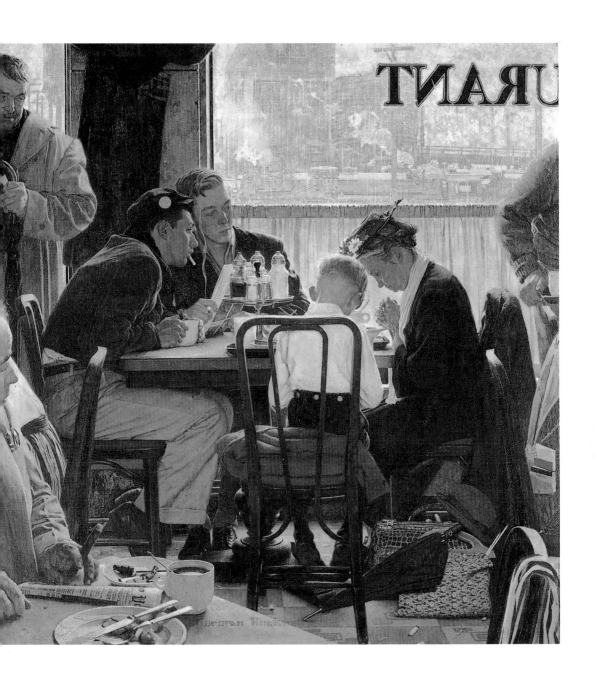

洛克威爾　**飯前禱告**
1951　油彩畫布
106.68×101.6cm
私人收藏

容貌，但是真正用意在於年輕人對年輕人之間的互動，才更有意思。」洛克威爾繼續說：「這女孩並沒與這個傢伙約會，一般大眾認為是會。」

　　圖中是一間辦公室，秘書小姐正等著老闆過目文件，這時候高樓的洗窗戶的人，正好也在工作，對於這麼漂亮的小姐，他當然要

表示好感。背景的高樓大廈，不是洛克威爾畫中常見的。

〈大學俱樂部〉這棟大樓，位於紐約第五街與五十四街的交叉口。大學俱樂部裡面的人，似乎對外面的世界更感興趣，一共五個人透過窗戶在張望。

圖中左下角，一是洛克威爾本人，一是他的媳婦。畫中的男女主角，女的是影壇新人，男的是海軍英雄，兩個人非常合稱，難怪大家都想看。

一九五五年，郵報對讀者作了一次問卷調查，挑選洛克威爾最好的封面圖，竟然有百分之三十二的讀者，公認〈飯前祈禱〉是最喜歡的一張，刊於一九五一年十一月二十四日，而對該畫的評價，直到如今，人們也認為是不可多得的佳作。

圖見91頁

由於費城一位女性讀者的建議，洛克威爾決定把她的文字敘述，變成真實的畫面，作為感恩節的題材。

第一張原稿是黑白的祖孫祈禱圖，窗簾外是個花園。第二張設計將窗戶放低，可以看到街外的行人。最後定稿是選了火車站，做為窗外的背景。

餐廳的客人很多，只好共享一桌，從桌椅與枱面的佐料瓶可看出這是城裡的食堂，那個時代年輕人流行抽煙，好奇的盯著祖孫二人的默禱。這不是一個夏天，屋裡屋外都瀰漫著煙霧。背窗的年輕人，正是洛克威爾的長子。

孩子們的天地

當洛克威爾自己未達成年時，已經開始在畫，所以對小孩的畫特別有研究，尤其是男孩，更有獨到之處。

結婚生子後，他的三個兒子讓他有機會重溫兒時回憶，時代在演進，一切在改變，孩子們更是不例外。

在洛克威爾的繪畫世界，孩子們占了很重要的地位與角色。這也是他作品最精采的一部分。孩子的可愛在於純潔與天真。〈補鞋匠研究洋娃娃的鞋子〉原是《寫作文稿》的封面圖。老鞋匠工作了一輩子，可能還是第一次碰上這麼小的鞋子。該是拒絕呢？還是想

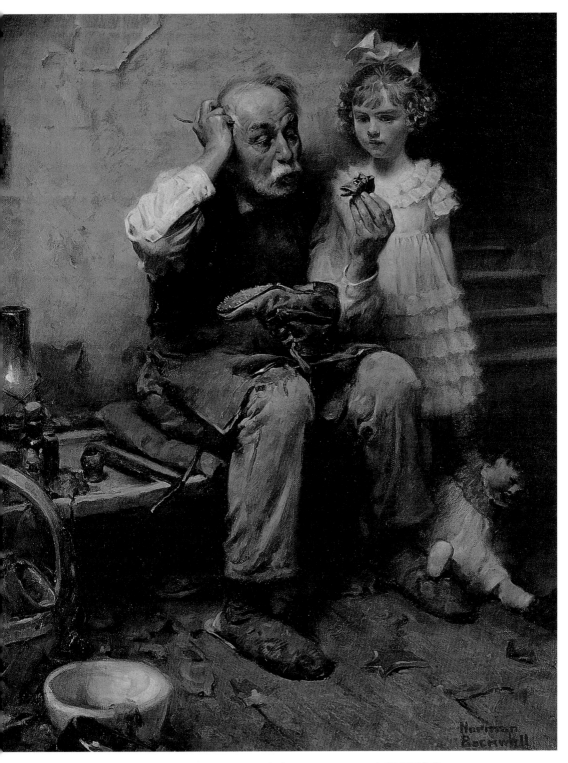

洛克威爾　**補鞋匠研究洋娃娃的鞋子**　1921　油彩畫布　84×72cm　紅獅公司收藏

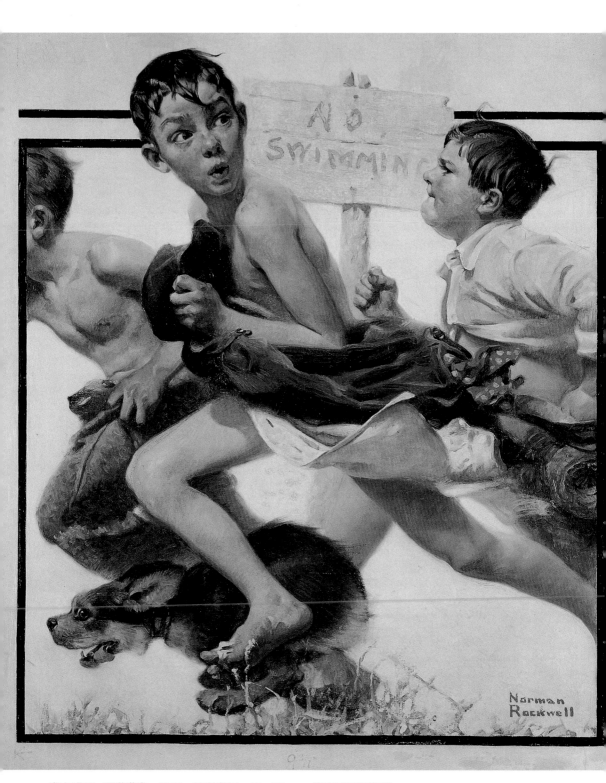

洛克威爾　**不准游泳**　1921　油彩畫布　65×57cm　洛克威爾美術館

辦法修補開口的洋娃娃的鞋子。

在洛克威爾的兒童畫中，孩子們不但出了很多難題，讓大人去思考。同時都是站在小孩這一邊，所以結局是任何大人都會幫助小孩解決困難的。

〈不准游泳〉封面圖是洛克威爾早期作品中最重要的代表作。畫中的三位男孩，表情所顯示的憂慮與動作反應的焦急，作了最好的雙重示範。

觀畫者不會像故事中的主角那麼衝動。事實上，黑狗擠在裡頭，沒有必要，唯一的助力，好像加快了畫面的速度。

洛克威爾爲這張圖設計了框面，故意將男孩的頭突出畫框，使得這第三十六張的封面圖，以嶄新風格示人。

圖見86頁

一九二七年十月號的《婦女家庭》月刊（Lady's Home Journal）其中有一篇故事，講到老水手帶著未來的小水手在海邊看船，經歷了一輩子的航海生活後，老人希望小孩〈待在家鄉〉，這可能是他的知心話，也可能是洛克威爾爲了討好女性雜誌讀者所做的安排。

圖見87頁

一九二九年，星期六晚間郵報成爲最受歡迎的刊物，封面圖越來越精采，就以〈醫生與洋娃娃〉爲例。

小女孩心想，既然醫生能治病，這麼小的洋娃娃，當然沒問題。或許這個洋娃娃壞了，不動、不轉、不出聲，或是不令小女孩滿意的地方，都可以去找醫生。家庭醫生也覺得女孩很可愛與聰明，爲了不讓她失望，也一本正經地跟往日一樣的檢查。

小女孩信任醫生，才會將出了毛病的好朋友去請他修理。洛克威爾希望將兩代之間的空隙，以共同的需求去彌補。過去大部分的封面圖多是戶外活動，這張室內的安排，也都具備了該有的背景：醫生執照、病歷冊，以及診斷黑包。

圖見98頁

幾乎每一個擁有狗的主人，都有這樣的經驗，帶著寵物去找〈爲狗看病〉的動物醫生。因爲這裡不是牙科診所，也不是人類的醫生，不會看到閱讀雜誌、聽音樂、或是坐著等的寧靜氣氛。

可是在動物診所，全然不同的景象，每個主人抱著狗、或是貓，只要其中有一個動物發出同情的呼叫，其它動物一定跟隨，一

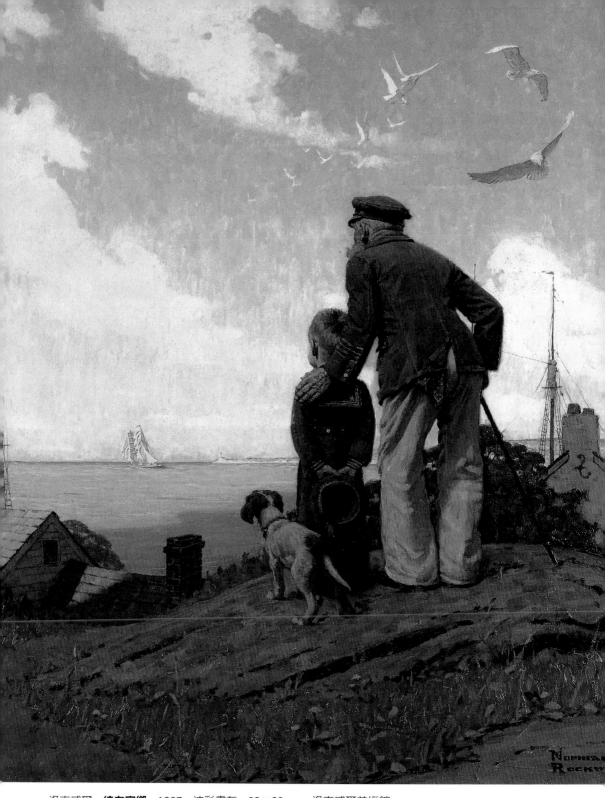

洛克威爾　**待在家鄉**　1927　油彩畫布　99×83cm　洛克威爾美術館

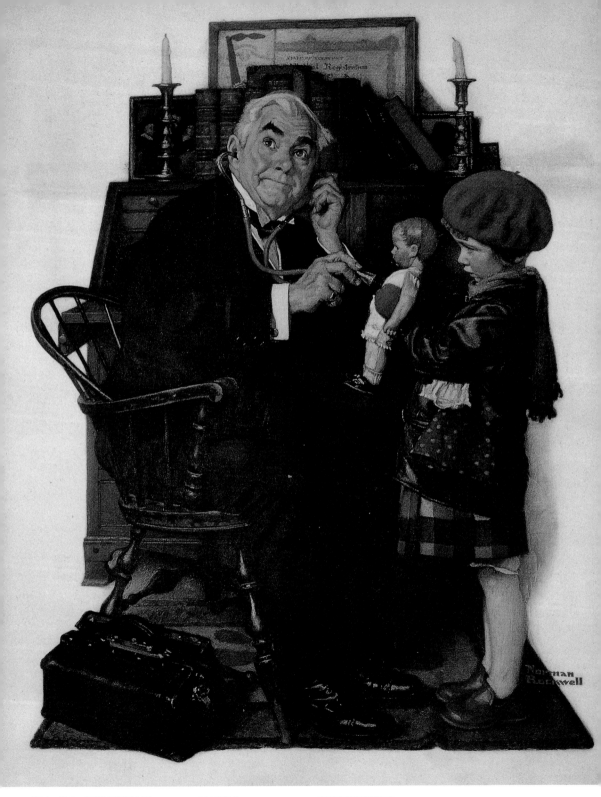

洛克威爾　**醫生與洋娃娃**　1929　油彩畫布　89×66cm　洛克威爾美術館

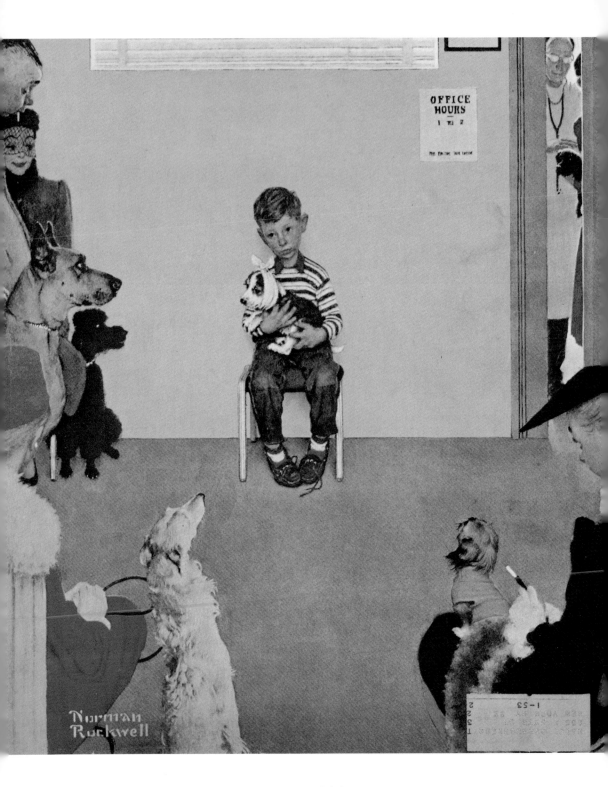

洛克威爾　**為狗看病**　1952 年 3 月 29 日郵報封面　油彩畫布

下子整個屋內可熱鬧了。

　　圖中傑米是主角，他的狗著涼生病，好像他也受到傳染，一付沒勁的樣子。其它的動物也有同感，都望著小男孩。

　　洛克威爾的畫，儘可能安插寵物在內，大部分都是狗，而竟然安排這麼多狗，也是其它的給畫中少見。

　　年輕的查理士在他一生中最令人懊惱的是朋友要搬家。一九五五年，洛克威爾從佛蒙州的阿靈頓搬到麻州的史塔克橋。他第一次當模特兒是三個月大的嬰兒，以後查理士繼續在洛克威爾畫圖見100頁中不斷出現，一直到十二歲。洛克威爾將〈男孩的一天生活〉捐給了「社區俱樂部」作為募款頭獎的紀念品。

　　畫中顯示了男孩從清晨醒來，刷牙、早餐，然後上學，在校中的各項活動，一直到下午三點，參加棒球，看到一位漂亮的小女孩，跟她回家，在路上共享汽水。

　　回到家梳洗，然後晚餐，接著做功課，看一下電視後就寢，第一張圖片與最後一張是同一畫面。

　　洛克威爾認為瑪麗（Mary Whalen）是他最喜歡的模特兒，而女孩也喜歡與洛克威爾相處，認為他真是瞭解孩子心的天才。圖見101頁一九五二年兩人合作，終於有了〈女孩的一天生活〉。

　　這張封面圖的順序是女孩起床後，梳洗，然後去游泳，碰到男孩把她壓下水，她也反將他一軍，兩人這一鬧，開始了愛情故事，男孩騎單車帶她去吃冰淇淋，看電影，還有吃爆米花。兩人相約參加朋友的生日會，然後男孩陪她回家，親吻額頭道別，讓女孩非常驚訝，日記裡留下了美好的回憶，感謝上蒼安排，最後安然入睡的過程。

　　〈眼圈發黑〉，洛克威爾完全是根據記憶中的想法去畫。他試了很多次，好像都不太對，然後決定去找一位小孩，正有這樣的遭遇，他在附近訪問多處，一個也沒有。接著跑每家醫院，看看有沒有眼圈發黑的小孩，也是失望而歸。

　　住在麻州北邊的錫尼（Sydney Kanter）是一位攝影師，聽到洛克威爾有這項困難，就在當地的報紙登廣告，徵求眼圈發黑的小孩，成為洛克威爾畫中的主角。這下子，洛克威爾得到全美國各地

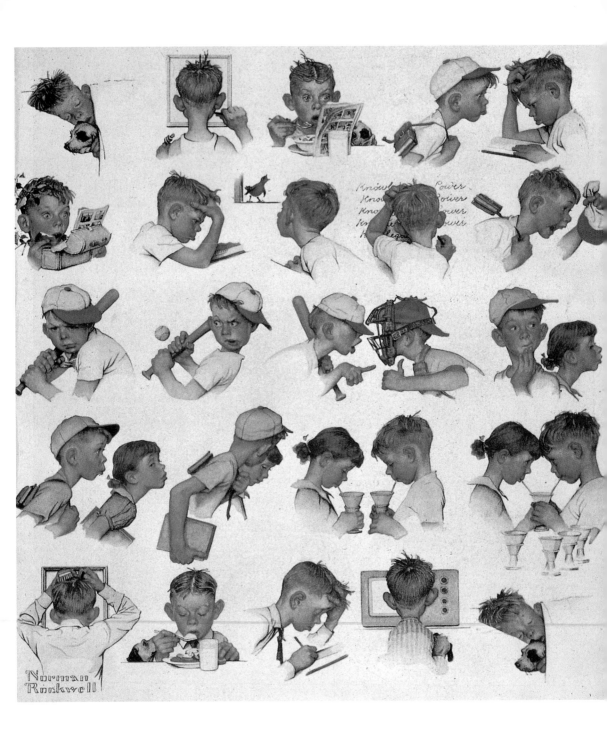

洛克威爾　**男孩的一天生活**　1952 年 5 月 21 日郵報封面　油彩畫布　114×107cm

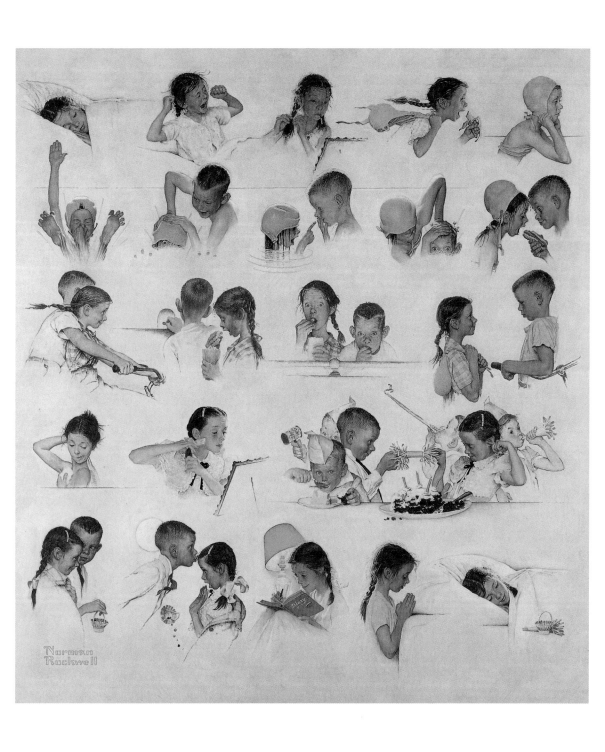

洛克威爾 **女孩的一天生活** 1952　油彩畫布　114×107cm　洛克威爾美術館

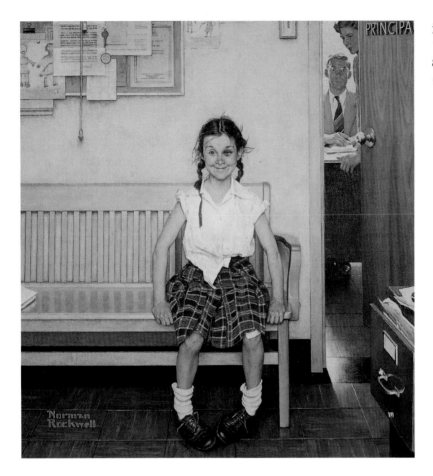

洛克威爾 **眼圈發黑**
1953 油彩畫布
86×76cm
（右頁圖為局部）

的反應，這時候洛克威爾只好申明，必須是現在被人打到而造成的
黑眼圈。

　　有一位住在麻州中部的福斯（W. F. Forsberg）開車帶著兩眼發
黑的兒子湯米（Tommy）去佛蒙州見洛克威爾。兩個眼中，其中一
隻還真漂亮，決定採用，所以轉移到畫中女孩的眼色，洛克威爾終
於完成了這幅封面圖。

　　〈逃家〉刊於一九五八年郵報封面，事實上也是洛克威爾自己圖見104頁
經驗的回顧。在自傳裡，「當我很小的時候，曾經一度逃家，一個
人在月光下的海邊徘徊，踢石頭和觀望長島海灣的白浪，很快天色
變暗，冷風刮起，樹也跟著呼嘯，所以我就回家了。」

　　在很多洛克威爾最受歡迎的繪畫中，最重要的成分是人物與擺
設，洛克威爾直接了當的安排，讓人們很快就能入畫，知道故事的

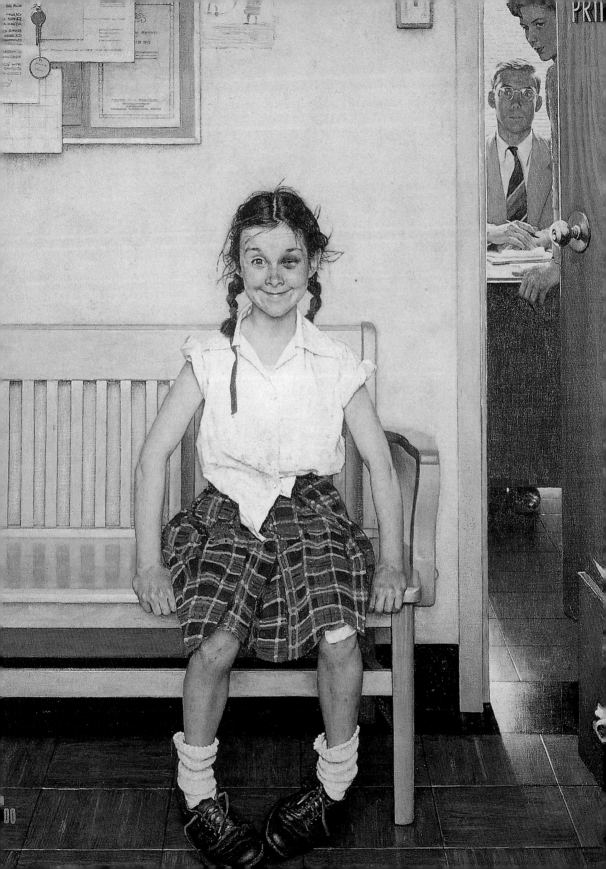

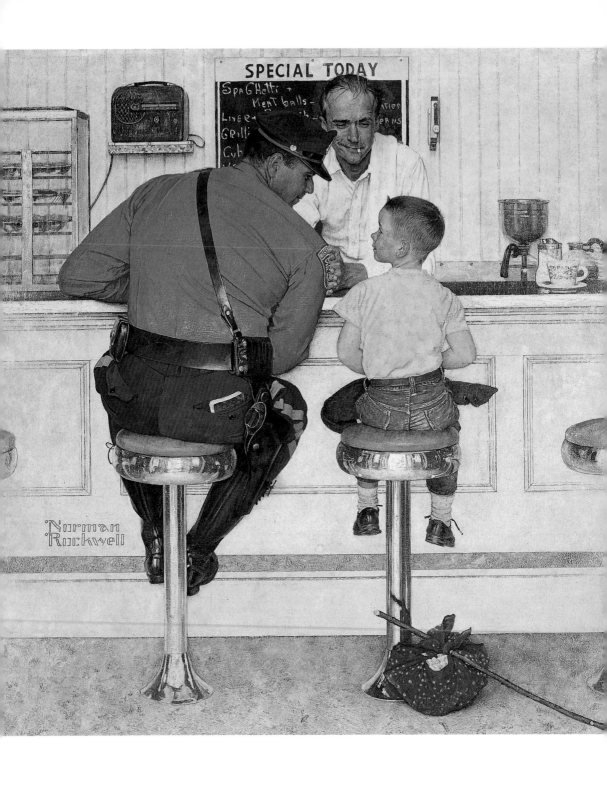

洛克威爾　**逃家**　1958　油彩畫布　90×85cm　洛克威爾美術館

內容。特別是在「肢體語言」的表面，更能引人入勝。

　　經過洛克的精心安排，整個構圖看起來，增加了興趣與戲劇效果。流浪包袱放在地面，而對角線的竹棍，會讓你的眼神直上高腳圓凳，而想看看人們的表情。牆上的黑板框，剛好把伙計與警察圈在範圍內，提供了灰暗的背景。由於遠近的關係，使得人們的注意力是在警察與小孩之間，因為伙計只是活道具。

星期六晚間郵報封面圖

　　洛克威爾為郵報一共畫了三百二十二張封面圖，數百萬的美國人將他的藝術帶入家庭。封面的人物，不管是小孩、醫生、褓姆、店員、祖父，就好像是他們自己和鄰居，雜誌封面事實上畫的是「我們」。

　　晚間郵報經營非常成功，成為全美第一個行銷全國讀者的刊物。它的主要對象是鎖定中產階級。編輯下的小說、主題、評論、廣告與插圖，都有很明確的宗旨。主編羅力默（George Horace Lorimer）建立了良好的制度。他的中間角色，使郵報占有廣大市場，一直到一九三六年退休為止。

　　郵報深深影響美國的文化生活。在一九〇八年，訂戶有百萬，而讀者將是千萬。到了一九二九年數字加倍。這是全美第一個定期雜誌，能夠擁有如此廣大的市場。當洛克威爾的封面圖加入陣容後，主編加重了封面為視覺表現的份量。

　　這份綜合雜誌，包括有美國和世界的政治、社會和經濟的訊息。主題、小說、插圖和廣告，都在教導如何在二十世紀的美國生存。讀者吸收新知，國家才會強盛。刊物中就有這樣的話「讀郵報使你變得更像美國人，獲得美國的經驗」。

　　主編掌控雜誌的一切，出版前，他看過每一篇文章與每一幅圖片。取捨明快，迅速判斷，洛克威爾的封面圖，都經過主編的同意。凡是有他的封面圖雜誌，銷路會更好。兩個人的理念與看法相當接近，合作愉快。

　　洛克威爾的封面設計，不只重視幽默感，常含有深意。

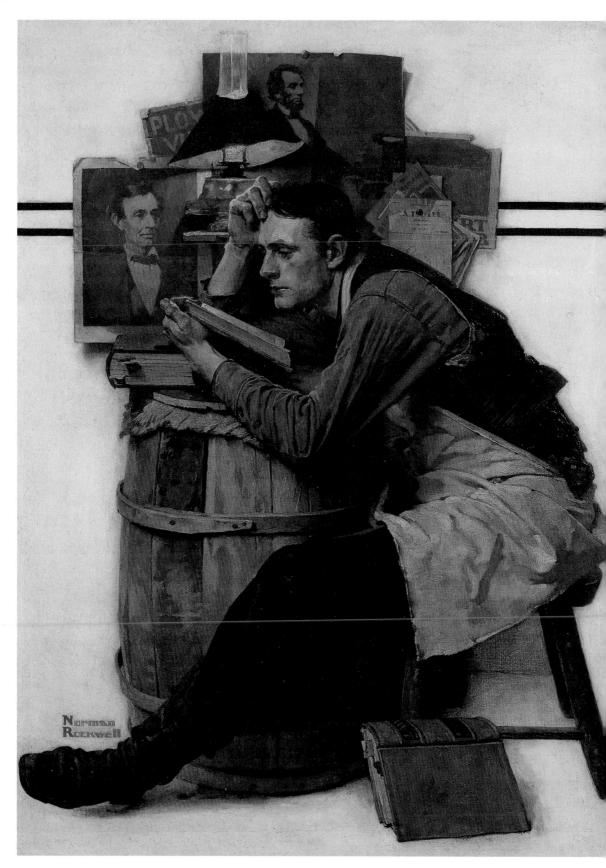

圖見110頁

圖見108頁

圖見109頁

一九二七年二月十九日，慶祝林肯的生日，繪畫主題是〈法律系學生〉，煤油燈下，年輕人在讀法律的，就像林肯當年的苦學。畫中的一切都顯得老舊，牆上的卡片撕角、被折或發黃。這些都不重要，強調的是，在今日的二十世紀，如何幫助年輕人發奮向學。

一九四九年十一月五日，洛克威爾的〈新電視天線〉刊出，一週內賣出了十萬台電視，也讓讀者邁入了現代科技的社會。

畫中的房子相當老舊，多處剝落損壞，煙囪也有缺口，戰爭時候的紅十字旗，仍在窗口。非常明顯的，洛克威爾以三角形的幾何圖形作畫，讓現代大眾傳播的威力，勝過宗教的約束力，天線豎得比教堂尖頂還高。

同期的雜誌中，刊有一則賣電視的廣告，兩對夫婦穿著正式的服飾在看電視，好像是一件相當慎重的事情。

〈鏡中的女孩〉於一九五四年刊出，這是一幅從女孩邁入少婦最明顯的特徵。

畫中鏡後的竹椅與女孩所坐的梯形小椅，都是早期美國的家具形式。老式的價值是希望安全的帶領女孩，從過去的世界來到新的世界。

〈嬰兒推車〉是洛克威爾第一張出現在郵報的封面圖，與其他畫家的封面圖顯然不同。洛克威爾的封面圖就像是一篇故事，說明了動機與效果。畫中人物的動作，非常自然，照顧嬰兒的男孩推著娃娃車，極為恰當的移動。兩位少棒球員加入畫中，毫不顯得擁擠。

郵報一向是雙色印行，通常都是紅色和黑色。到了一九二六年，洛克威爾打破慣例，出現了第一張彩色的封面圖，這是向藝術界挑戰，說明了未來的雜誌購買者，不只選擇顏色，同時逐漸重視格調與生動。

一九六三年五月二十五日，郵報刊出了最後一張屬於洛克威爾的封面圖，終結了四十七年的合作關係。這時候畫家已經六十八歲，相當疲倦，想換換環境與題材。

可是洛克威爾在一九七一年，又畫了一張郵報的封面圖，因而到底他為郵報畫了多少張封面圖，而計算之差異，就是在這一張很特殊的紀念性圖片。

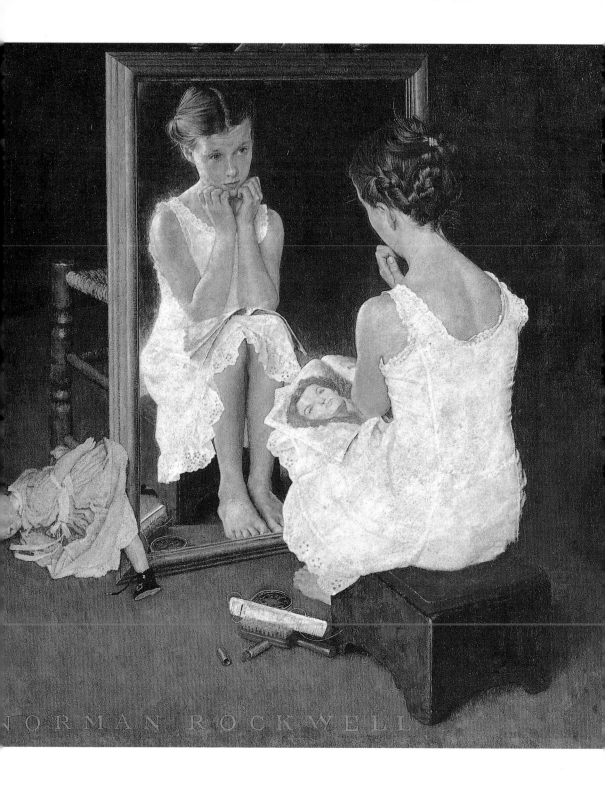

洛克威爾　**鏡中的女孩**　1954　油彩畫布　80×75cm　洛克威爾美術館

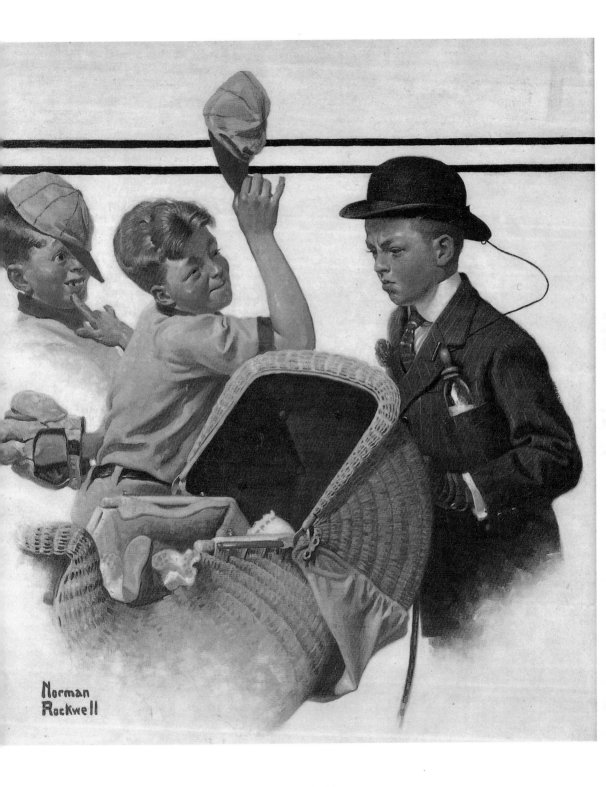

洛克威爾　**嬰兒推車**　1916 年 5 月 20 日郵報封面　油彩畫布

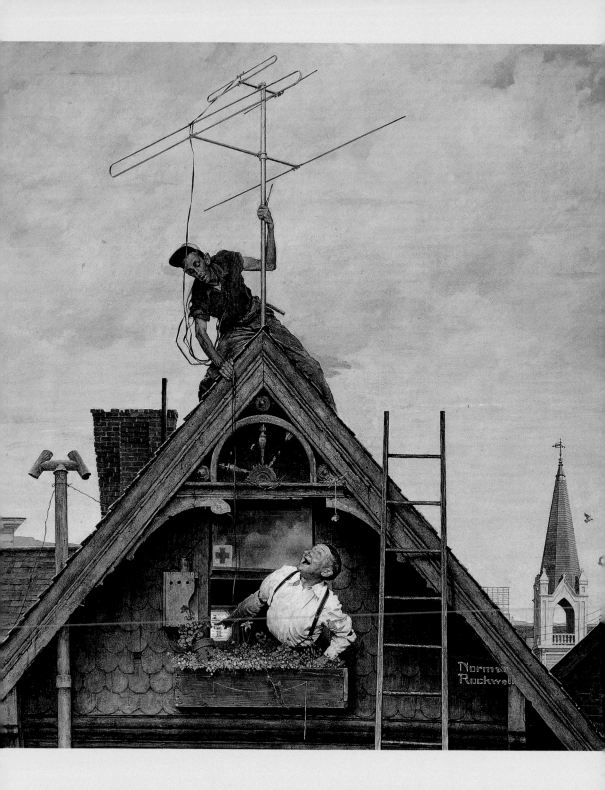

洛克威爾　**新電視天線**　1949　油彩畫布　117×109cm　洛杉磯州立美術館

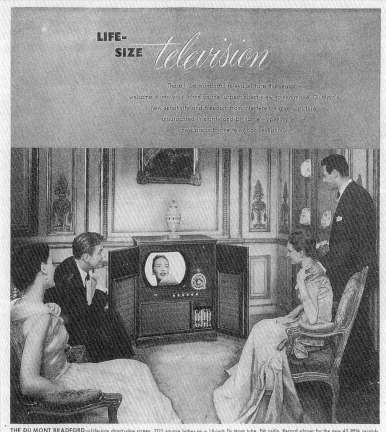

洛克威爾　**看電視**
1949 年 11 月 5 日郵報
封面

圖見113～116頁　　〈四大自由〉是洛克威爾一生中最為知名的作品，一九四三年，郵報一連四期刊出後，成為美國視覺文化的聖像。

　　一九四二年的夏天，洛克威爾有戲劇性的突發奇想，在清晨三點，怎麼也睡不著，竟然起草了四大自由的圖案，利用佛蒙州的鄰居作為模特兒，三天裡不眠不休，完成了炭畫的初稿，和另一位插畫家密德（Mead Schaeffer）坐火車趕去首都華盛頓，願意無條件提供為政府作宣傳。其中一位負責海報的官員回答是：「這個戰爭，我們要用真正的出名畫家。」

兩人只好走向回程，路過費城去郵報辦公室，遇到了救星，編輯邦恩（Ben Hiffs）聽到了構想之後，馬上決定刊登這四幅畫，洛克威爾停止其它的工作，全心去畫〈四大自由〉。

〈四大自由〉中的〈宗教自由〉強調在合掌祈禱與頭部造像。〈言論自由〉的畫面來自於村民大會，每個人都有發言的權利。這張畫被紐約大都會美術館收藏，而另一張的練習畫，也以四十萬七千美元的價格拍賣。

圖見114頁

〈免於匱乏的自由〉中全家福的火雞大餐，除了杯盤與瓷器，重要的是圍桌而坐的每一個人，都有交談的對象，不只強調食物的充實，更有歡迎任何人入座的舒適感。這張圖推出後，很快地變成美國感恩節的象徵畫。現代家庭能夠邀集全家與朋友團聚，日子難得，畫面洋溢著家庭的溫馨。

圖見115頁

〈免於恐懼的自由〉刊印時，正逢倫敦受到德國飛機的轟炸，構圖中的父母，關懷就寢前的子女，讓她們安心的去睡。保護我們的下一代，才能讓未來的美國有希望。這實在是一幅很平常的畫，可是卻達到了特殊的功能。

圖見116頁

一九四三年四月，〈四大自由〉隨著國家債券的發行，百萬人爭購，使政府獲得一億三三〇〇萬的抒困。四百萬張壁報重新再印，部分送往歐洲的前線。

一九四五年的紐約客雜誌報導，洛克威爾的〈四大自由〉獲得人們的激賞，在美國藝術史上超過任何作品。

畫中人物成為二次大戰的勇士

戰爭是殘酷的，總有人會受傷，甚而死亡，多少家庭期望戰爭早日結束，見到父兄與兒子的安全歸來。洛克威爾的愛國表現絕不在強調強戰爭的激烈。他也希望在恐怖的戰爭中，多傳送些溫情、甚而幽默。在這些繪畫中，照顧戰士，提供援助，關心他們退伍後的生活。

一九四〇年間，歐洲的戰爭氣氛提昇，美國相當關注，既使像佛蒙州的阿靈頓小鎮，讓人開始感覺到，年輕人參軍的意願也隨之

洛克威爾
四大自由：宗教自由
1943　油彩畫布
117×90cm
洛克威爾美術館
（右頁圖為局部）

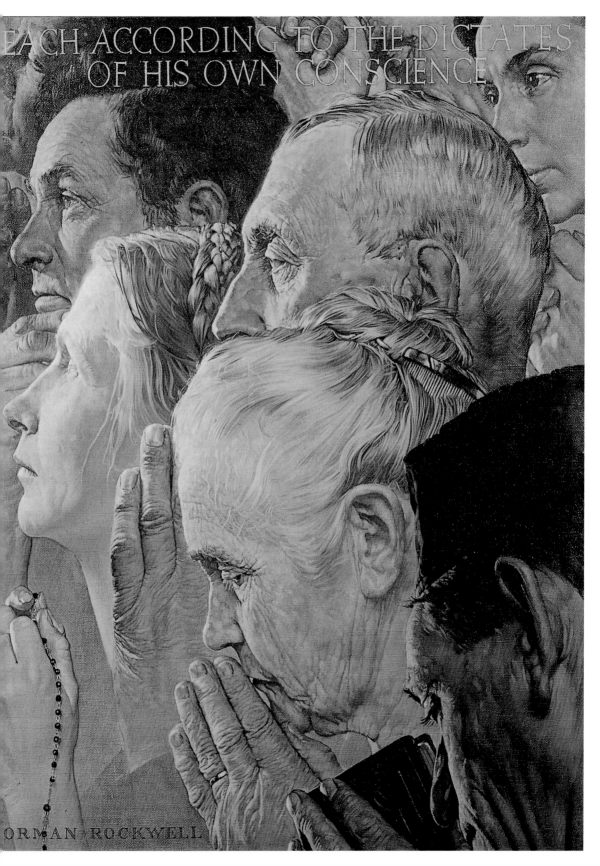

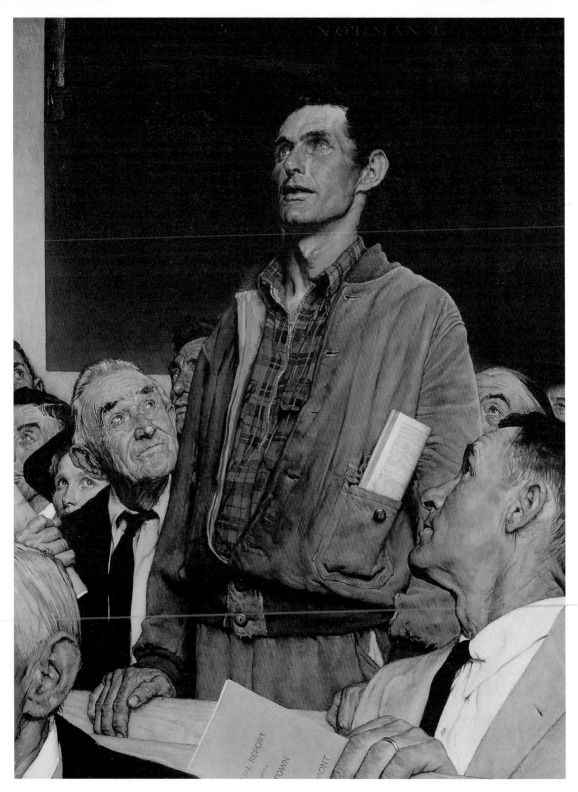

洛克威爾　**四大自由：言論自由**　1943　油彩畫布　116×90cm　洛克威爾美術館

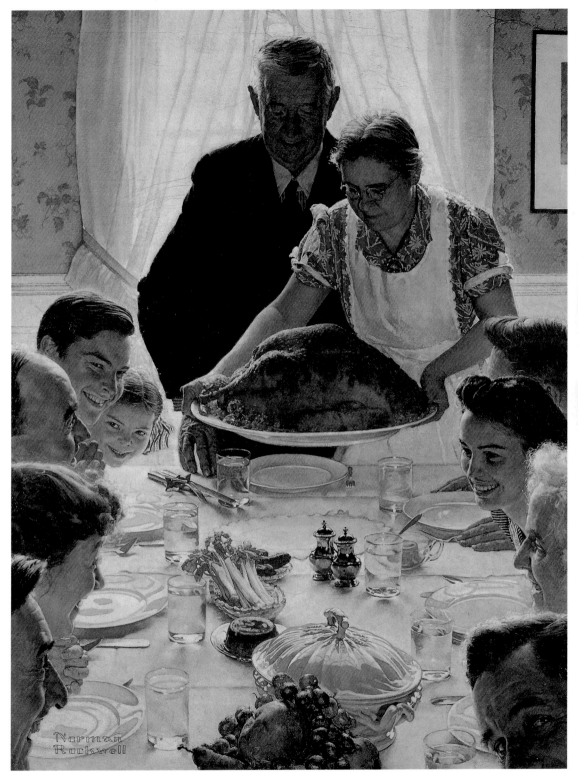

洛克威爾　**四大自由：免於匱乏的自由**　1943　油彩畫布　116×90cm　洛克威爾美術館

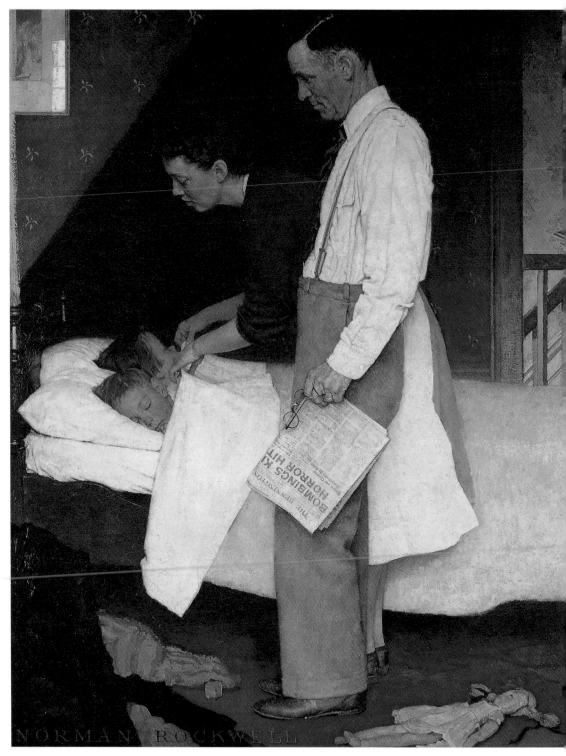

洛克威爾　**四大自由：免於恐懼的自由**　油彩畫布　116×90cm　洛克威爾美術館

高漲。在農村的活動中，很多當地的男孩，非常驕傲地穿著軍裝出現，連洛克威爾也提起了很大的興趣，人們的一般話題中，戰爭的情況與戰鬥的激烈，占了越來越重的比例。

有一天晚上，阿靈頓舉辦鄉村舞會，其中有一位男孩羅勃（Robert Buck）長得很矮，不夠當兵的條件，可是他跟一本有名的小孩書主角，長得很像，洛克威爾就以他為主角，先後出現了十一張郵報的封面圖，而變成第二次世界大戰中最有名的戰士。

圖見118頁〈食物包裹〉是洛克威爾第一張有關戰爭的繪畫。戰士得到從家裡寄來一個包裹，紅條子特別註明，「內為食物，請勿延誤」，這下子所有同事全跟著他，應該是跟著包裹才對。

圖見119頁當洛克威爾聽到軍人缺糧、缺彈的消息後，趕緊畫了〈迅速補給〉。前線的戰士制服早已破損，機槍的子彈所剩無幾，應該迅速加快生產，送往前線。

一九四三年的感恩節，應該是讓所有人感到高興，可是戰爭的激烈，我們的父親、兒子和丈夫，必須到世界各角落去與敵人的對抗。

這個時候的洛克威爾，感覺到應該把往日的那些小狗、小孩的畫面放一邊，而讓人們注意現實的重大問題，因而有了這張灰暗而令人不快的內容。

圖見120頁〈戰爭時候的感恩節〉的封面圖裡，年輕的女孩在破碎的義大利，穿著美軍制服，分配到僅有的食物，可是她從不停止祈求，為人類的幸福在禱告。

洛克威爾的訊息非常清楚與慎重，要美國人記住，在世界其它地方的百萬人們，不像我們如此幸運，我們應該惜福，同時為那些得不到的人們祝福，背景裡的歐洲古老建築，遭到損毀，的確是人類的浩劫。

圖見121頁〈紋身藝術家〉是戰爭中的輕鬆面。這位水手，船一進港，就找到了一位新的女朋友，叫培蒂（Betty），從手臂上顯示的女孩名字，已經是到過世界各地，他為自己留下永痕的記痕，而紋身藝術家也樂意幫忙。我們看到水手，幾乎沒幾根頭髮，在他的制服口袋裡，仍然放了一把髮梳。而藝術家的襯衫與襪子顏色完全吻合。

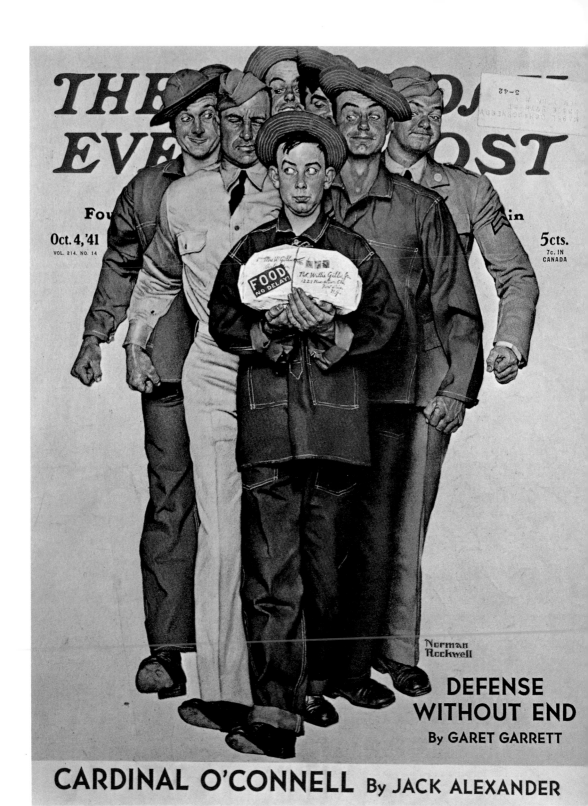

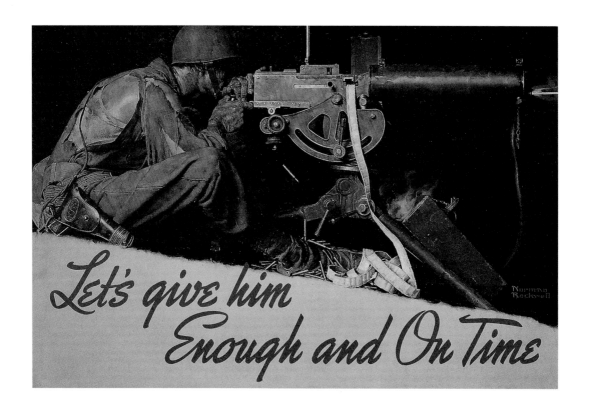

洛克威爾　**迅速補給**
1942　油彩畫布

洛克威爾　**食物包裹**
1941 年 10 月 4 日郵報
封面
油彩畫布（左頁圖）

　　水手年紀不輕，從臉上的膚色發現，他戴帽子時間很長，鼻子以下顏色較深，喉結特大。這張畫的設計完全是配合戰爭時代，紋身藝術家是由鄰居、好友，也是一位藝術家扮演，密德（Mead Schaeffer）說，把他的臀部畫得太豐滿，洛克威爾，用尺量過，完全是正確尺碼。

　　戰爭期間，傳播訊息最快的工具是收音機，不只每家每戶都有，餐廳飯館也是少不掉的，平日放輕鬆的音樂，每小時播一次新聞，若有重要訊息即刻播報。

圖見122頁　　〈戰爭新聞〉這幅畫的重點是在上半部，四位男士正在傾聽從收音機播報的戰爭最新進展。站在櫃枱內，端盤子的是店主。三位是食客，角落光線很暗，幾乎找不著收音機的位置。

圖見123頁　　〈歸鄉〉是一張戰後的封面圖，很多讀者想知道，這麼多戰士與水手歸鄉後，到底怎麼過日子，他們在太平洋戰場常見的椰子樹，到了自己的後院，多為蘋果樹，享受陰涼。

　　畫中的所有物全是借來的，海軍男孩來自麻州西北角的威廉學

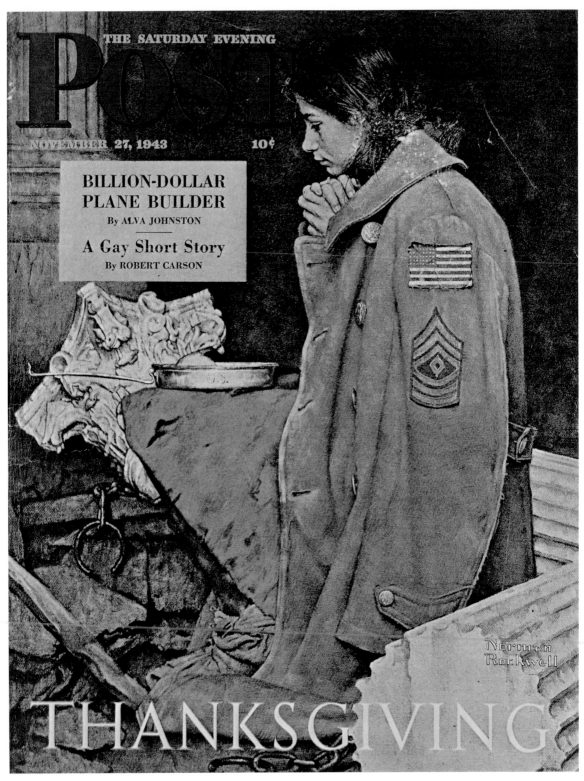

洛克威爾　**戰爭時後的感恩節**　1943 年 12 月 27 日郵報封面　油彩畫布

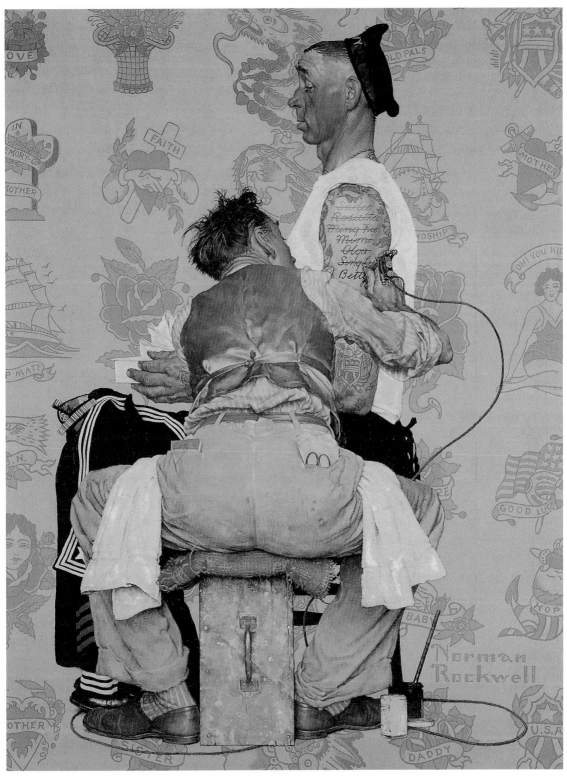

洛克威爾　**紋身藝術家**　1944　油彩畫布　109×84cm　紐約布魯克林美術館

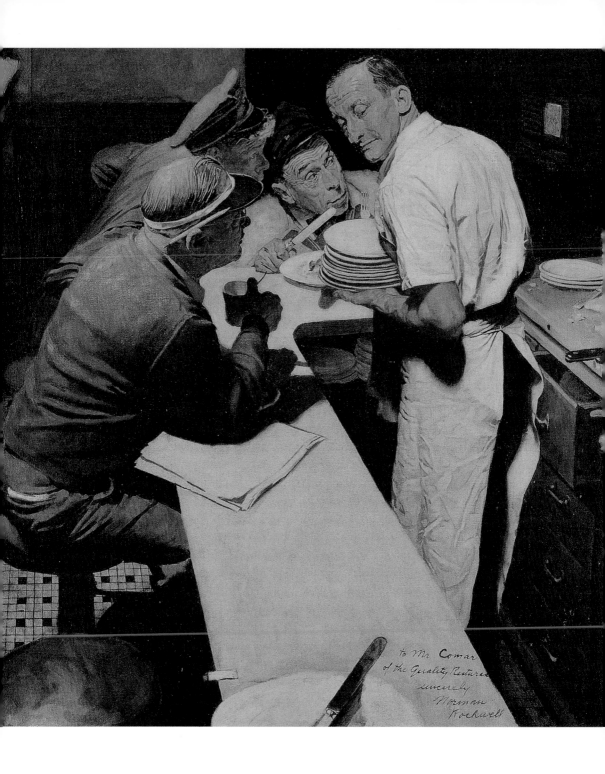

洛克威爾　**戰爭新聞**　1945　油彩畫布　104×101cm　洛克威爾美術館

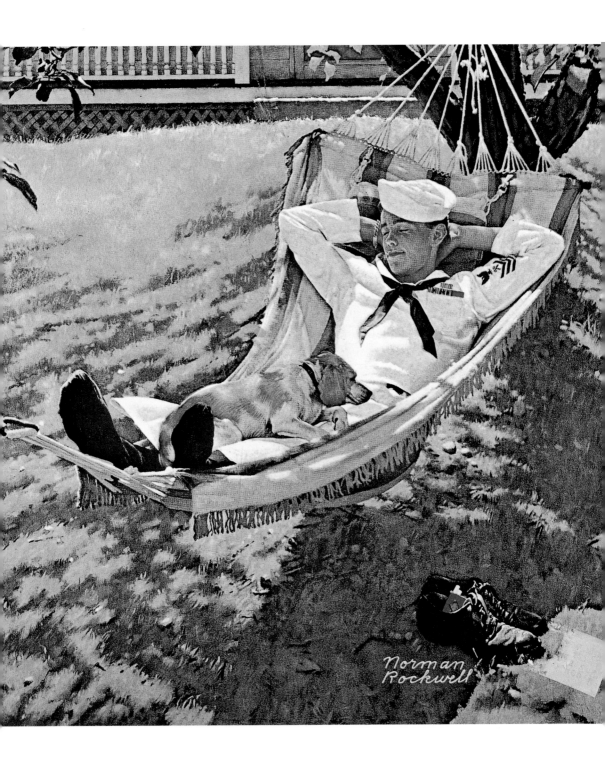

洛克威爾　**歸鄉**　1945年9月15日郵報封面　油彩畫布

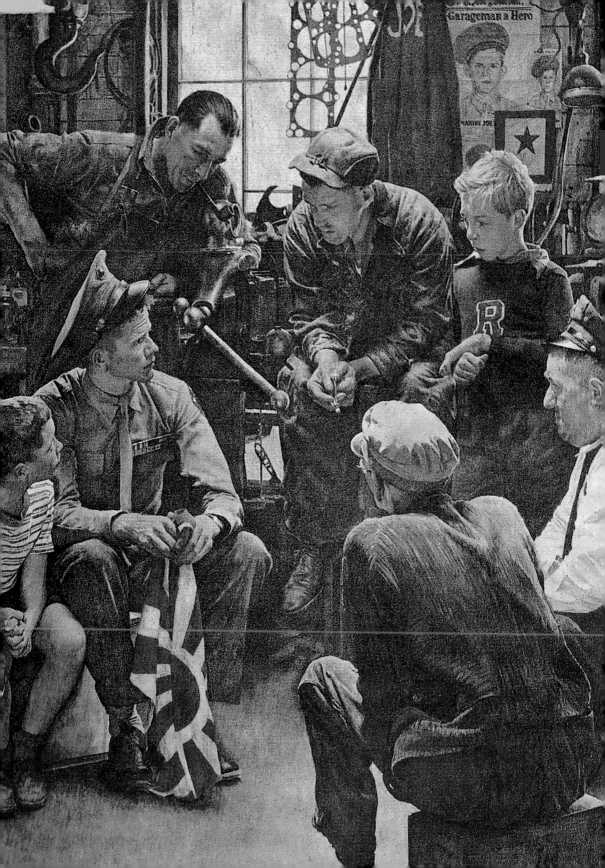

院，狗是兒子湯姆的愛犬，水手服是從另一位學生借來，帆布吊床是鄰居羅勃太太的，連背景的房子也是經過屋主威克（Vic Yalo）同意的，只有鞋子不是借來的，而屬於洛克威爾的。

洛克威爾找到了從海軍退伍回家的模特兒彼德斯（Duane Peters），他是真正的海軍，並且確實贏得戰績的彩帶。所以畫了〈戰爭英雄〉。

現場是在佛蒙州阿靈頓巴伯（Bob Benedict）的車房，畫中他口銜煙斗，而彼德斯住在同一個州的另一個鎮，由於他的英勇事

洛克威爾　**戰爭英雄**
1945 年 10 月 13 日郵
報封面
油彩畫布
（左頁圖為局部）

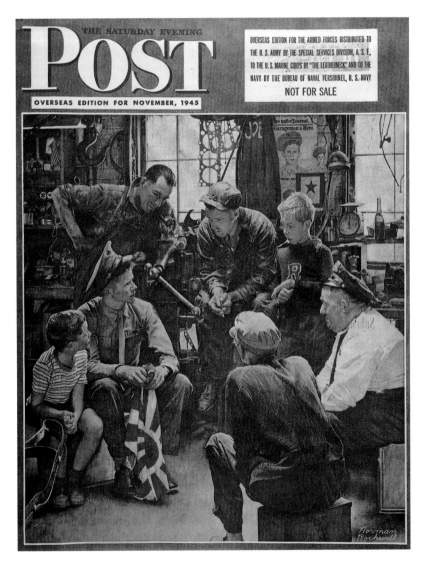

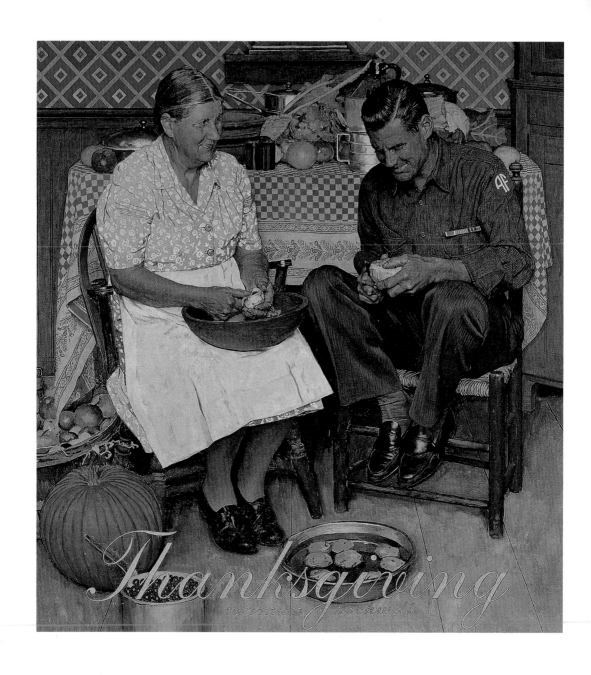

蹟，人人都曉得他。坐在英雄隔壁的，就是洛克威爾的三子彼得。
面向戰士的另一位男孩是長子傑立。

　　英雄手裡拿著日本旗，牆上貼著出刊的快報，聽眾裡的警察由
尼朴（Nip Noyes）扮演，他是阿靈頓的職員與報紙主編。

　　一九四五年，洛克威爾到緬茵州的海邊旅行，特別到一些舊房

洛克威爾
心存感激的母親　　1945
油彩畫布
88.9×85cm
私人收藏

子的櫥房去搜集畫面，為的是感恩節的題材。回到佛蒙州的家鄉後，開始尋找他所要的模特兒，這是以往通行的辦法，阿靈頓的鎮上就發現了洛克威爾所需要的人物，這就是〈心存感激的母親〉。

當母親注視兒子後，眼神中透露了驕傲、快樂與感謝。母子兩人正在家裡削馬鈴薯皮，準備感恩節的晚餐。這是一對真母子，住在佛蒙州的耶利斯太太（Alex Hagelbery）和她的兒子迪克（Dick），他是在德國先後執行了65次的轟炸機投彈任務。

戰爭結束，一切恢復正常，每家參戰的男孩當然都要回家，不管他們離家多遠多久，家裡的一切仍然是最熟悉的。家人比往日更親切，不論過去服務於海陸空任何軍種，回到家很快換上便服，因為家常服代表舒適與休閒。

空軍副隊長阿瑟（Arthur H. Becktoft）正從前線返鄉，他是一位空軍駕駛員，在歐洲有非常好的記錄，出入德國上空，很高興的告訴別人這些故事。洛克威爾正好找到了他。

四年服役，穿的都是美國空軍制服，回到家顯得成熟，拿了過去的便服試身，才發現自己的身高與體重都有驚人的發展，正好被洛克威爾逮住，是不是〈便服太緊〉。

洛克威爾　**便服太緊**
1945 年 12 月 15 日郵報封面　油彩畫布

當退伍的戰士回家後，〈進了大學〉，窗盤上放了幾本大學教科書，窗外正是高等學符的建築物。他穿著便服，使得整個氣氛全然改變。

127

THE SATURDAY EVENING

POST

OCTOBER 5, 1946 10¢

THE CASE OF
ERLE STANLEY GARDNER
By ALVA JOHNSTON

WASHINGTON, D.C.
By GEORGE SESSIONS PERRY

WILLIE GILLIS

這位佛蒙州的模特兒，從一九四一年開始，已經成爲郵報讀者非常熟識的男孩。扮演多年軍人角色的羅勃，參加了郵報在費城的慶祝會。這是洛克威爾第二次大戰有關戰爭畫的最後一張。

各行各業的人物

第二次世界大戰之後，整個世界的局勢改觀，而婦女的地位提昇，主要是在戰爭中參予建國的行列，她們做了很多過去被認爲只有男人才會做的工作。

圖見130頁

洛克威爾提醒國人，爲了慶祝這項事實，特別選了露西小姐（Rosie）做爲典範，她坐在舊木箱上，護目鏡放在腦頂，相當重的挖路機械就橫放在腿上，左手拿著三明治，右腳踏在電纜線上，露出的手膀，像是個女力士。以星條旗做爲背景，顯示了她的驕傲與光榮，臉上不是胭脂，而是灰塵，說明了建設國家，人人有責。

洛克威爾的早期繪畫風格中，隨時出現不同行業的人，在執行他們的任務，然而構圖中，總有些巧合的事情發生，也許要顯示幽默感。像是一九二三年的封面圖，主題是農夫，手臂夾著割稻的工圖見131頁具。有趣的是他在挽救小鳥的生命，難怪畫中有另一隻鳥，隨伴著農夫，相信這也是出於自然的本性，說明了農人的純良。

圖見132頁

第二年，洛克威爾畫了一張職員正專心伏在辦公桌上書寫東西，可是兩眼往別處發愣，背景的圖，可能正是他的嚮往，原來做著白日夢。

圖見133頁

一九二五年的一幅封面圖裡的工作人員，絕不能說他正在執行職責。我們看到箱子上正貼著「快速件」的標籤，他卻坐在箱子上呼呼大睡，也許工作太累，或許是暫時休息。皮鞋的尖已經穿透，大手帕隨時擦汗，左手的每個指尖都是黑的，說明了他的工作不好做，完全是出賣勞力，他是一位搬運工。

美國鄉間保留在很多傳統的行業，雖然科學發達，工業進步後，已經不是正式的生產事業了。人們仍然懷念過去，利用節慶或是各項展覽的機會，當做一種遊戲來競賽。

一九四〇年，洛克威爾就找到了不多見的題材與畫面。兩位鐵

洛克威爾 **進了大學**
1946 年 10 月 5 日郵報封面
油彩畫布（左頁圖）

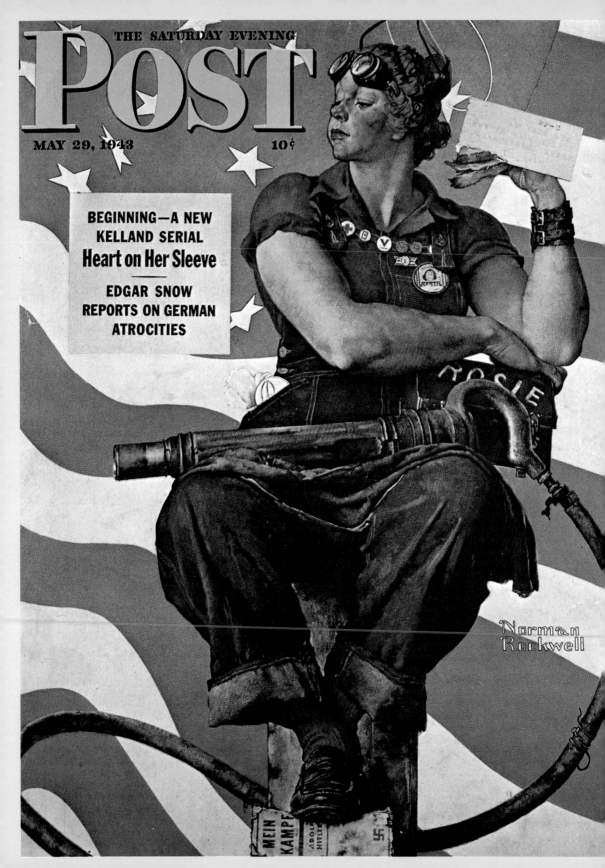

洛克威爾　**露西小姐**
1943 年 5 月 29 日郵報
封面　油彩畫布
（左頁圖）

洛克威爾　**農夫與小鳥**
1923 年 8 月 18 日郵報
封面

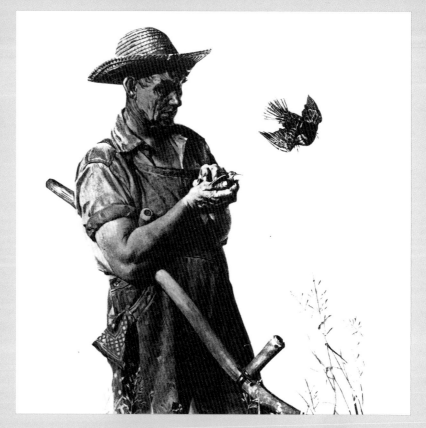

圖見134‧135頁　匠比賽，看誰能製造又快又好的馬蹄鐵，有裁判、有觀眾，也有賭客。整幅畫裡，看得見的人頭，除了選手外，左右各是十位，全是男性，老少都有。這種歷史性的畫面，很難再見。

　　洛克威爾為了訪問一所小學，遠走喬治亞州。學生們知道畫家要來，所以這一天，每個孩子把上教堂的服裝整齊的穿來，像是要拍班級照。洛克威爾告訴學生，這不是他想像的情景，就穿每天上學的普通服裝。

圖見136‧137頁　　第二天的正常活動，也就產生了這幅〈鄉間小學〉，當然老師才是中心。

圖見138頁　　一九四七年要畫醫生，洛克威爾決定畫鄉間醫生，同時要以他的醫生喬治（George Ruosell）做為模特兒。

　　我們看到非常舒適的辦公室，牆上有打獵的槍枝，完全是家庭式的格局，就是小孩去看醫生，也不會覺得畏懼。醫療設備並不

洛克威爾　**白日夢**
1924 年 6 月 7 日郵報
封面　油彩畫布

洛克威爾　**搬運工**
1925 年 8 月 29 日郵報
封面
油彩畫布（右頁圖）

多，卻全是靠醫生個人的學識與經驗。

　　洛克威爾喜歡鄉間，因而〈農業推銷員〉也成了他的畫中主角，地點是在鄉間的農場。畫中人物的身份，相當費猜疑。重點放在對小牛生長的衡量，所有人的目光都投向一致。他們仍然使用抽水打井的設備，這也成了古董。人們臉上的表情，充滿希望與滿意。

　　這些記錄性圖畫的重要性，在於保留了真人真事，這也是洛克威爾畫的可貴與價值。尤其是在戰後，改變太快太大，美國的景致也都喪失。

　　一九四五年，洛克威爾訪問芝加哥，在一家百貨公司的附近，

圖見140．141頁

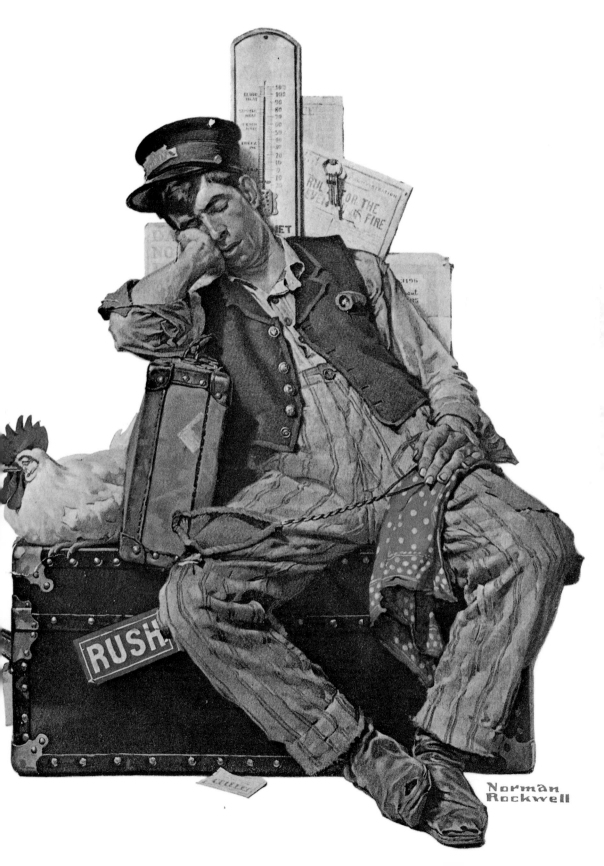

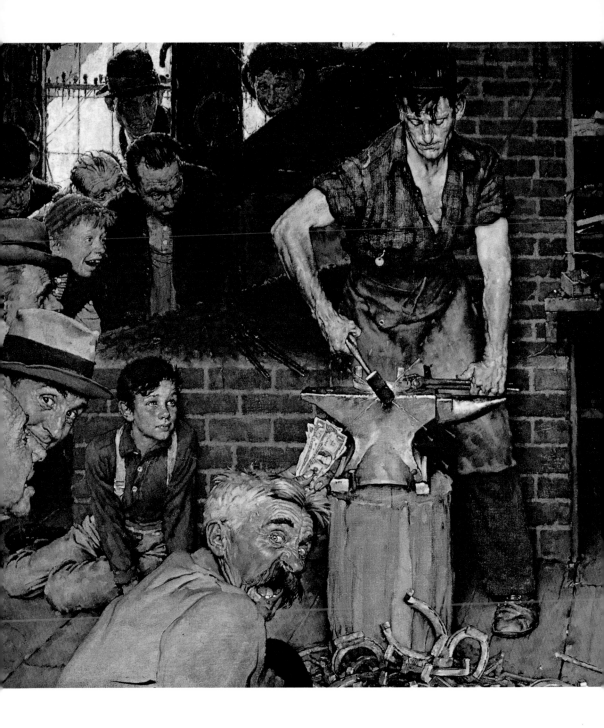

有一座七又四分之三噸的銅鐘。由於這裡是鬧區，又是商業地帶，來往的過路人和居民，已經習慣於大鐘顯示的正確時刻。

指針是四呎的直徑，鐘離地面是十七·五呎，當電力發生問題

洛克威爾　**打鐵比賽**
1940 年 11 月 2 日郵報
封面　油彩畫布

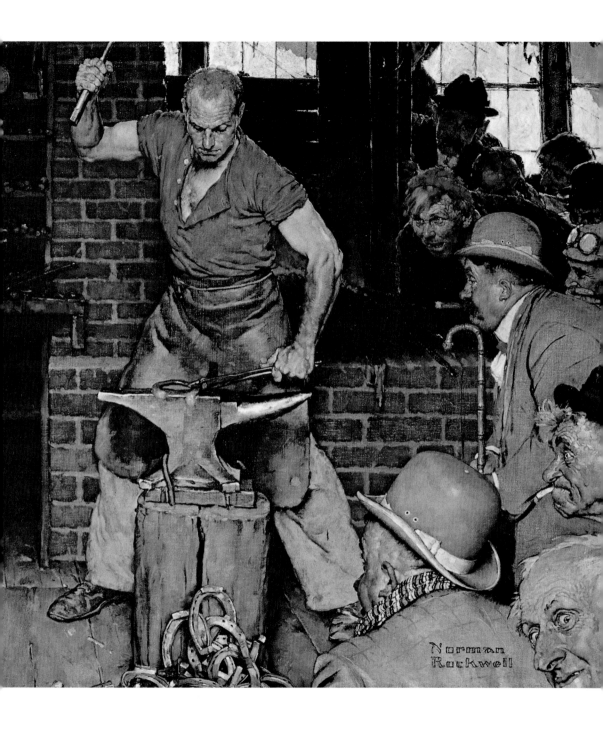

圖見142頁　時，就需要靠人爬上長梯去用手撥動指針，當然是以修鐘人所攜帶
的掛錶時間為準。這座龐大的銅鐘，不只是市區的裝飾品，同時其
頂端也是過往鳥兒的棲息之處。

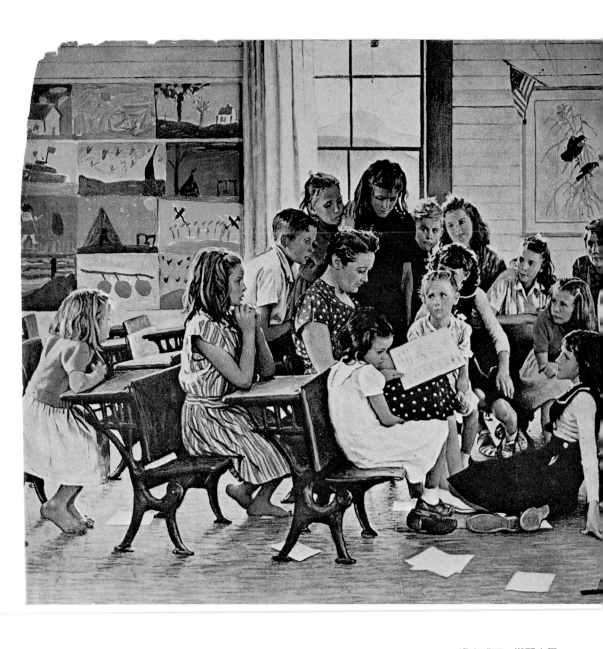

洛克威爾　**鄉間小學**
1946年11月2日郵報
封面

圖見143頁

　　洛克威爾繪畫的範圍與對象，顧及每一階層，幾乎各行各業的
專業人物，都能在畫中尋得。

　　〈塗油漆的〉是畫家本人認爲封面圖中相當特殊的一幅。這是
在旗桿的頂端，裝飾著老鷹、代表美國。它的高度，令人目眩，好
在老人安全而舒適的在爲展翔巨鷹，塗上金粉。地面的建築物，不
只是背景，同時也說明了旗桿的位置與高度。

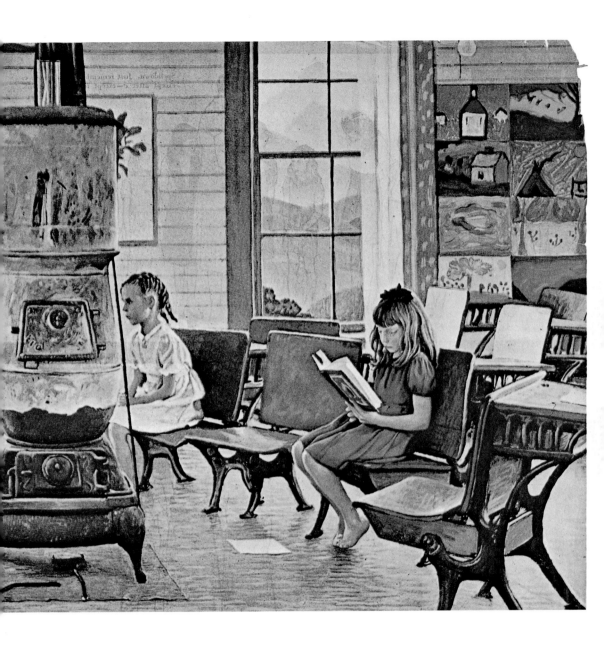

　　老人的臉面一付安祥，抽著煙斗，自得其樂，專心地在工作。
洛克威爾不曾省略任何細節。整幅圖的結構、光線、角度，都是上
乘的藝術品。

圖見144頁　　一九四三年「美國戰爭資訊處」為了鼓舞戰期的各項生產量，
特別請洛克威爾設計了〈媒礦工〉的海報。他身上別了「雙藍星」
的標誌，正有兩個兒子在前線，風霜的臉面不見愁容，戰爭已經對

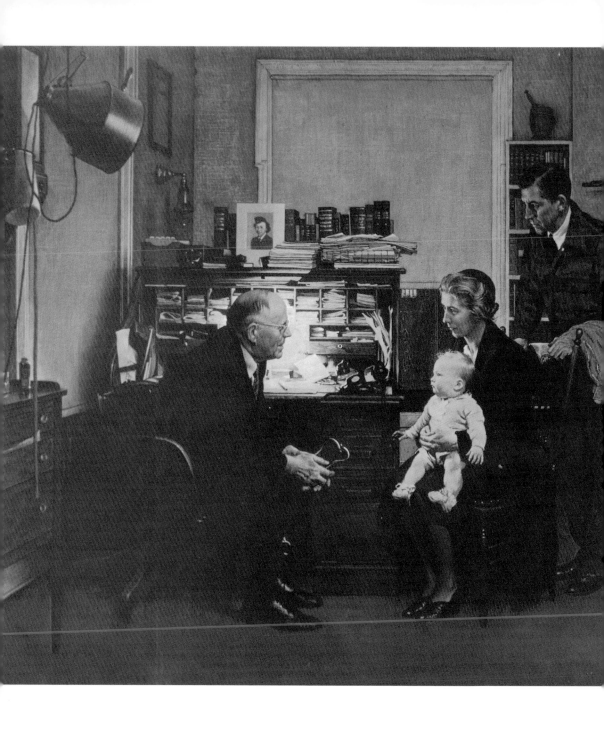

洛克威爾　**鄉間醫生**　1947 年 4 月 12 日郵報封面　油彩畫布

洛克威爾　**鄉間醫生**　1947年4月12日郵報封面　油彩畫布

洛克威爾　**農業推銷員**　1948 年 7 月 24 日郵報封面　油彩畫布

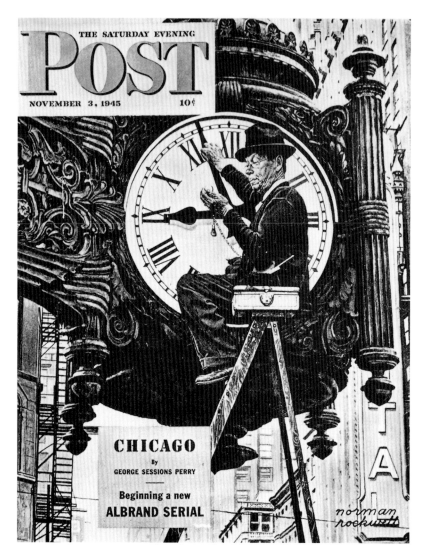

洛克威爾　**調鐘者**
1945 年 11 月 3 日郵報
封面　油彩畫布

洛克威爾　**塗油漆的**
1928 年 5 月 26 日郵報
封面　油彩畫布
（右頁圖）

美國有利，那是勝利的笑容。

　　有一天，洛克威爾去逛跳蚤市場（或是古董店），發現了一個
很有趣的畫框。他覺得應該有一幅畫去配它。所以有了一張封面圖
的構思〈消防隊員〉。

圖見145頁

　　通常是有了畫，想去配一付畫框，而洛克威爾是先有畫框，自
己去創造一幅畫。他花了一元買到畫框，而畫框上有很多與消防人
員有關的木雕圖案。

　　洛克威爾特別在畫框下端，加了一段正在冒煙的雪茄，是要提

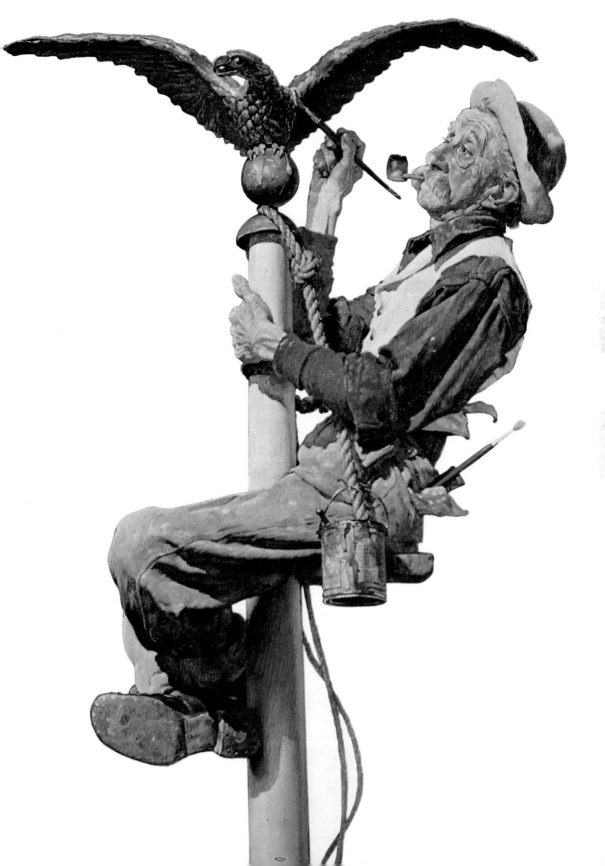

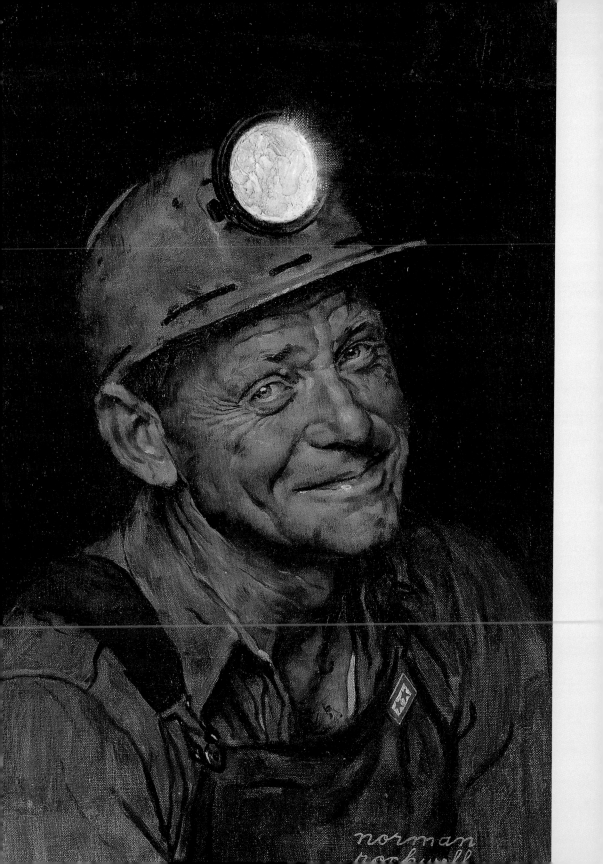

norman
rockwell

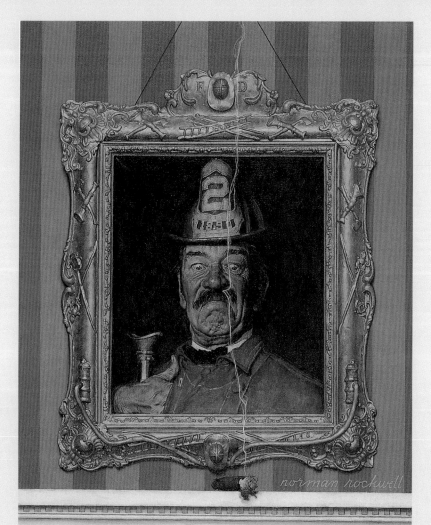

洛克威爾　**消防隊員**
1944 年 5 月 27 日郵報
封面　油彩畫布

洛克威爾　**煤礦工**
1943　油彩畫布
53×36cm
洛克威爾美術館
（左頁圖）

醒防火的重要性。煙從下端直往上冒，看得消防隊員心急如焚。

　　洛克威爾的人物畫都是相當單純的人物，沒有壞心眼。人的好
奇心，常常想試試從來不屬於自己的事物。讀者從畫面非常清楚的
見到他們的身份與工作性質。這兩位〈修理水管的工人〉，應該是
在廚房或是地下室施展技術。都在主人臥室裡偷香，玩著噴劑。

　　洛克威爾在作畫以前，列了一張清單，提醒別忘了帶那些工具，
當這兩位模特兒出現時，的確是穿戴整齊，卻沒有機會表現專業的
工夫。

　　我們假想博物館內有這種情況。展覽室內空無一人，這時候，

圖見146頁

145

荷蘭紳士很想從生硬的畫框裡，走出來輕鬆一下，享受點輕浮，跟在金色巴洛克式畫框裡的嫵媚女士閒聊。

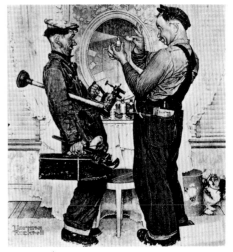

那曉得正來了位年輕藝術家傑立（洛克威爾之子）用放大鏡正在研究繪畫技巧。由洛克威爾之妻瑪麗扮演的貴婦，正是大畫家魯本斯的仿作。

當年輕的〈藝評家〉在檢視胸針時，女士也帶著歡樂的心情去看他，可是在另一幅畫中的三位滿臉鬍鬚的旁觀者倒是懷疑，為何輕蔑他們，到底放大鏡看到了什麼？

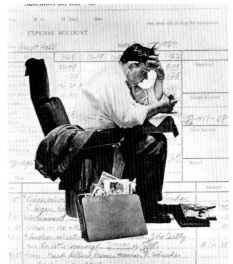

隔行如隔山，每個行業都有它的苦與樂。我們很同情這位年輕〈褓姆〉。也為無法平衡收支的〈會計師〉感到難過。倒是兩位〈清潔旅館的〉婦人，遇到了少有的新鮮事。至於〈蓋房子的〉卻遭到小孩的阻難，因為他們的運動場地被剝奪了。

從小人物到總統的畫像

近代民主政治起源於英國，而今日最進步的民主政治應該是美國。尤其是總統大選的提名過程與步驟，不只是美國人民在選總統，而全世界的其它國家，也希望出現對自己有利的黨派執政。

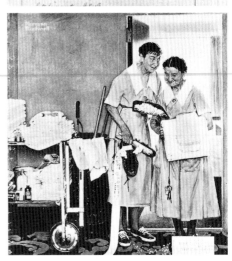

民主政治的建立，基於人民教育程度的水準。不僅是民有民治民享，同時提供平等的機會，去追求人類的自由，所以洛克威爾的〈四大自由〉不朽之作，比任何官方的宣傳品更實際，更能打動人心。

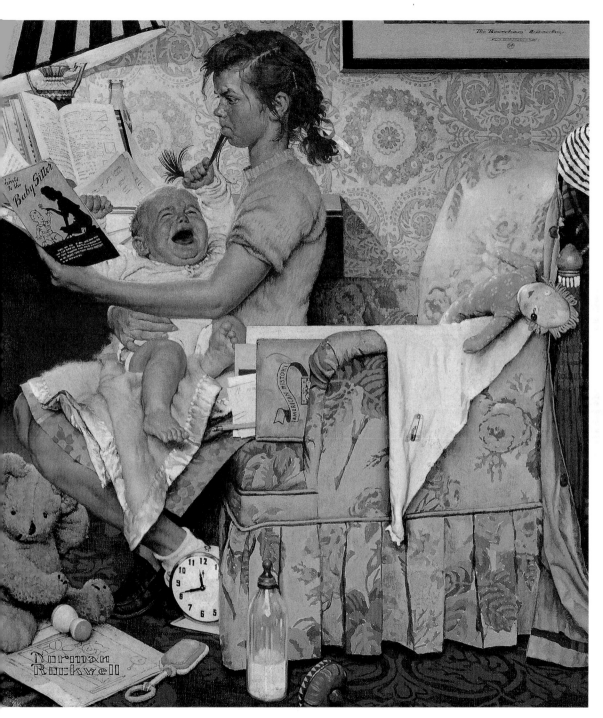

洛克威爾　**褓姆**　1947　油彩畫布　71×66cm　油彩畫布　洛克威爾美術館
洛克威爾　**修理水管的工人**　1951 年 6 月 2 日郵報封面　油彩畫布（左頁上圖）
洛克威爾　**會計師**　1957 年 11 月 30 日郵報封面　油彩畫布（左頁中圖）
洛克威爾　**清潔旅館的**　1957 年 6 月 29 日郵報封面　油彩畫布（左頁下圖）

對於民主政治的推廣，洛克威爾是絕不落人後，他畫中的小人物，說明了人人平等的真諦，總統大選的活動，全國的媒體都投入。洛克威爾希望提供給選民自己考量的機會，他不偏頗任一黨派，所有的總統候選人，洛克威爾也是一視同仁。

他畫甘迺迪好幾次，包括了總統候選人與當選後的肖像。其中有一張發表於《展望》（Look）雜誌，正是甘迺迪遇難九個月後的時間，名為〈偉大時代的來臨〉。這正是黨內提名大會的實況，構圖中甘迺迪獲得台下各州代表的一致支持，同時他與台上的黨內高層委員緊密在一起。洛克威爾的畫中提醒人們，總統擁有權力是為人民去推展民主政治。

洛克威爾一生始終企求將現代民主提昇推廣於一般民眾，不論他的主題是直接，還是間接。洛克威爾家庭中的夫婦作為〈爭論民主〉畫中的人物。像是一九二○年的封面圖，弄得一對小夫妻各自堅持自己的候選人。有的人即使到了投票日，仍然未能決定，誰是

洛克威爾　**爭論民主**
1920 年 10 月 9 日郵報
封面　油彩畫布

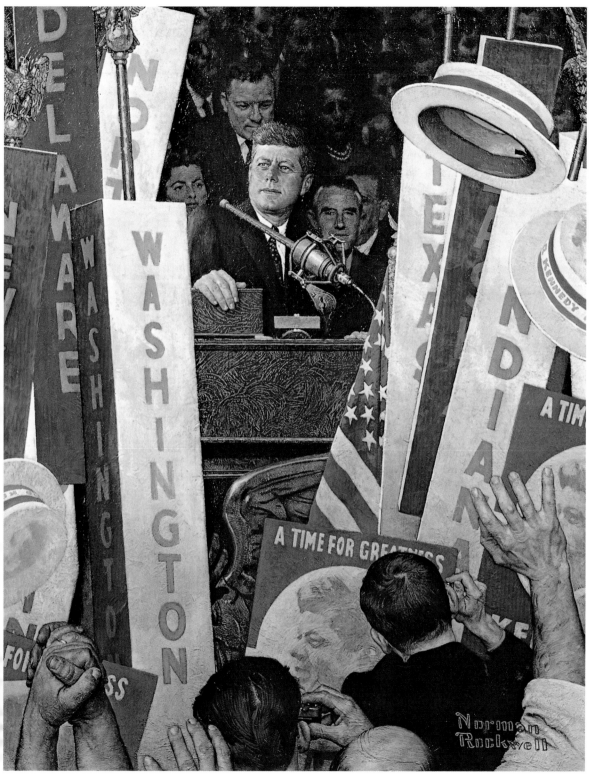

洛克威爾　**偉大時代的來臨**　1964 年 7 月 14 日展望雜誌　油彩畫布　私人收藏

最好的候選人，這位選民仍然拿著當日的早報去評鑑，該選誰？洛克威爾的這幅〈無法決定〉，會讓很多人暗笑自己！

當然選舉結果產生了勝利者，同時也造成了失敗者，像是一九五八年的選舉，卡西（Cosey）以非常接近的比數輸給了史密斯（Smith），他的支持者仍然會聚在選舉總部為未來打氣，可是本人已經是精疲力竭。

洛克威爾找到了真人呈現在畫中，雖然卡西很受歡迎，最後仍然敗北，政治選舉也要靠天時、地利、人和三項要素。

民主政治的另一項特色：凡是公民都有被選為陪審團一員的權利。洛克威爾在一九五八年所畫的〈堅持〉相當有意思。

在陪審團的會議室中充滿煙霧，十二位陪審團員，只有一位是女性，十一位男性陪審員都希望她能同意，（其中有一位是在打瞌睡），可是這位女性相當堅持，其中洛克威爾也是陪審員之一，他希望案件快點結束，因為繳稿時間要到了。

一九四三年，郵報派了洛克威爾去白宮畫總統，他有機會待在白宮很多天，看到了整個白宮作業的程序，他把這些畫面都留下了黑白的素描：
〈白宮的守衛〉
〈新聞從業人員搶著回報重要訊息〉

洛克威爾　**無法決定**　1944 年 11 月 4 日郵報封面　油彩畫布

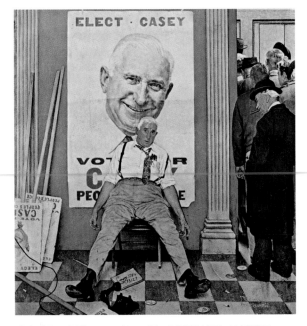

洛克威爾　**卡西**　1958 年 11 月 8 日郵報封面　油彩畫布
（右頁圖為局部）

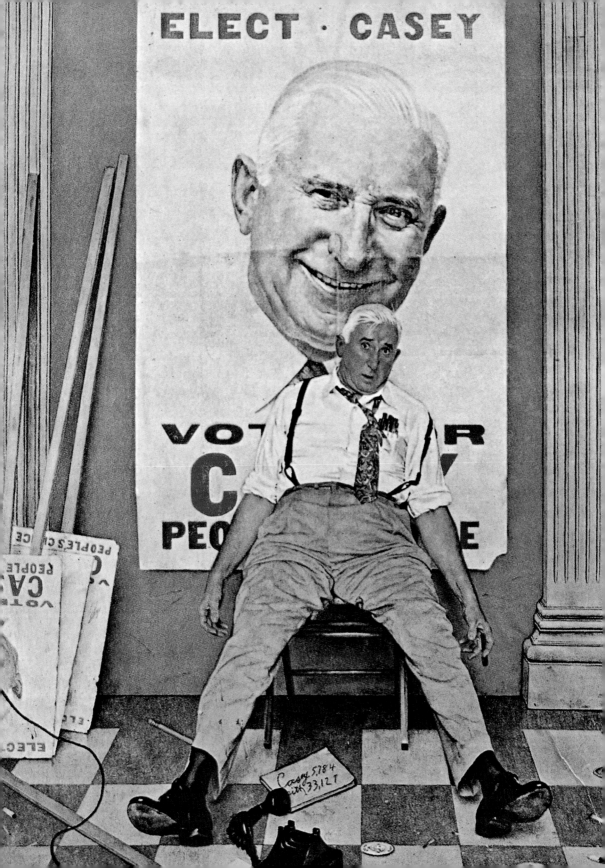

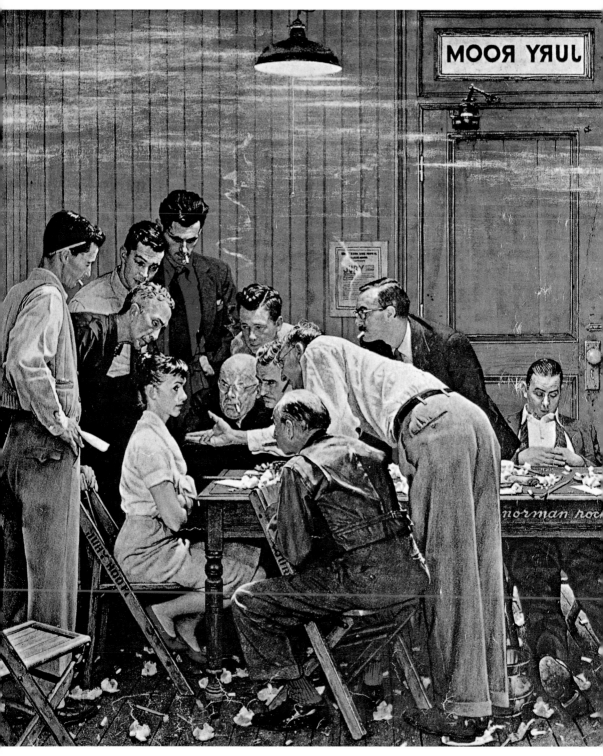

洛克威爾　**堅持**　1959 年 2 月 14 日郵報封面　油彩畫布

洛克威爾 **白宮的守衛** 1943
鉛筆素描（上圖）
洛克威爾 **新聞從業人員搶著回**
報重要訊息 1943 鉛筆素描
（右上圖）
洛克威爾 **總統的餐車** 1943
素描（右下圖）

〈總統的餐車〉

〈以備急用的總統防毒面具〉

〈白宮訪問者的衣帽架〉

〈記者訪問英雄〉

〈不同的秘書身份〉

〈記者在守候〉

〈通過最後的審查〉

〈終於見到總統〉

　　要見總統的人何其多，國外的武官、代表、議員；國內的將軍、美國小姐、冠軍團體，什麼人物都有，而白宮服務人員包括秘書、保全、職員，隨處都有。總統要見的人，早已有名單公布。

　　畫總統的肖像，似乎變成洛克威爾的慣例，從一九五六到

洛克威爾　**以備急用的總統防毒面具**　1943　素描（上圖）

洛克威爾　**記者訪問英雄**　1943　素描（左上圖）

洛克威爾　**白宮訪問者的衣帽架**　1943　素描（左下圖）

洛克威爾　**不同的秘書身份**　1947　素描

洛克威爾　**記者在守候**　1943　素描

一九六八年間，不只畫總統，連總統候選人都包括在內。

洛克威爾忠於職守，當然有表現畫中人物的優點，不過每個人的弱點，他也沒有必要略過。雖然總統真面目不見得人人見過。現在的大眾傳播工具，早已讓國民習慣性的出現領袖畫面，如果畫得不真，相信洛克威爾受到批評的。

一九五六年的艾森豪春風滿面，而一九六〇年的甘迺迪卻不得意，國內外很多問題都困擾著他。一九六四年的詹森總統，表現了憂慮與歡笑的不同表情。一九六八年代旳尼克森，洛克威爾不知是有意與無意，畫出顯示了兩面人的畫像，最後被迫下台。雷根的演員訓練，使他有不同的公眾場合的身段。

羅伯甘迺迪如果不遇刺，很可能就是新總統，洛克威爾的畫中，強調他的髮型、眼神與手掌，令人印象深刻。

最後，我們以洛克威爾的一張畫來說明，美國民主政治的發源。在這棵〈家族樹〉裡，洛克威爾顯示了美國傳統的複雜性，混合了北方與南方、牛仔與印第安人，開拓者與海盜，包括血緣與膚色的差異性。這就是大部分

洛克威爾
通過最後的審查
1947　素描

洛克威爾
終於見到總統　1947
素描

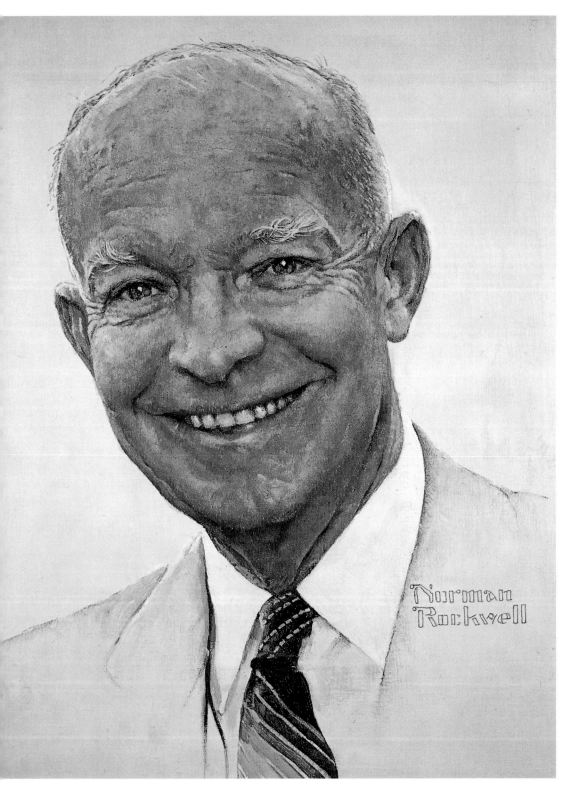

洛克威爾　**艾森豪總統**　1956 年 10 月 13 日郵報封面　油彩畫布

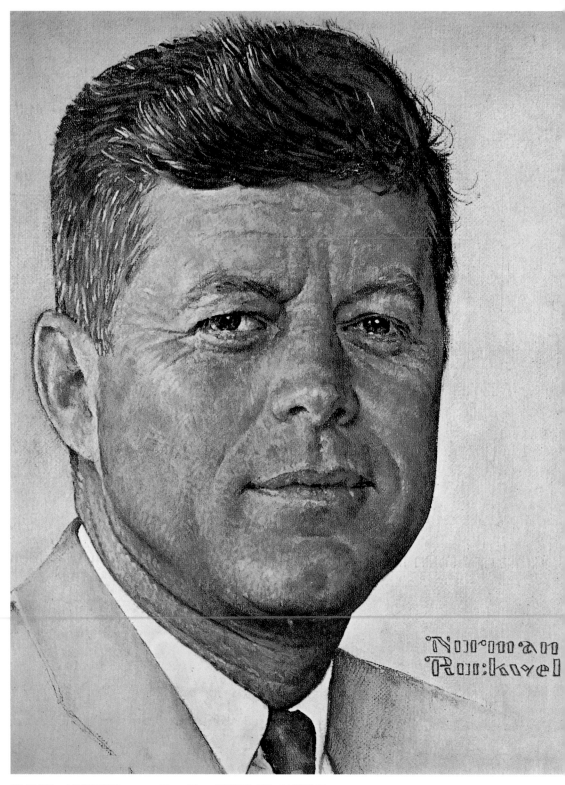

洛克威爾　**甘迺迪總統**　1960 年 10 月 29 日郵報封面　油彩畫布

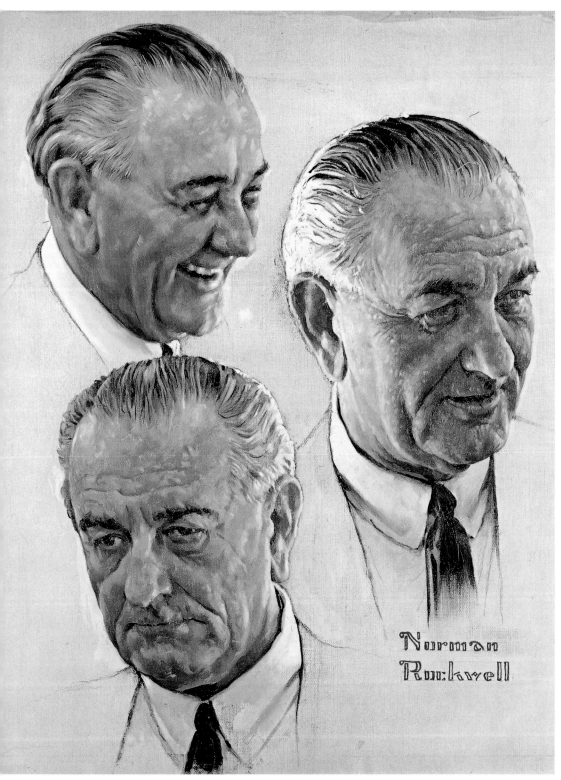

洛克威爾　**詹森總統**　1964 年 10 月 20 日展望雜誌　油彩畫布

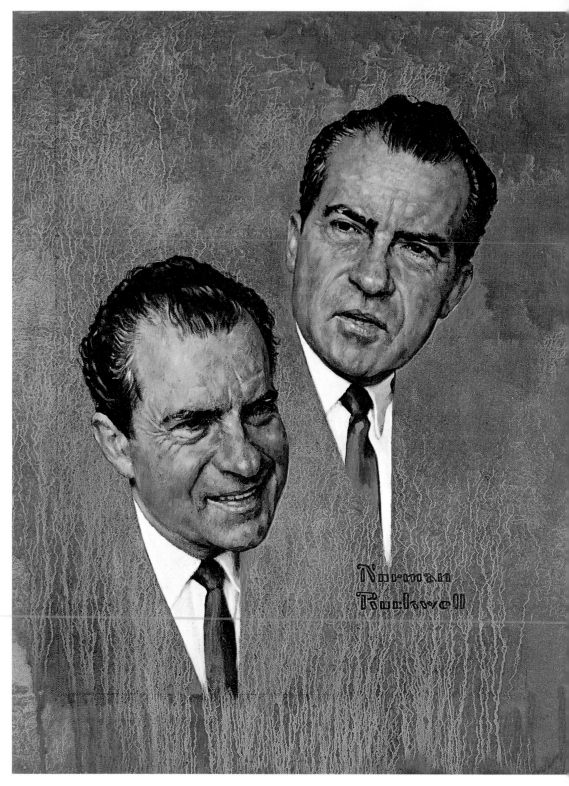

洛克威爾 **尼克森** 1968 年 3 月 5 日展望雜誌 油彩畫布

洛克威爾　**雷根**　1968 年 7 月 9 日展望雜誌　油彩畫布

norman rockwell

洛克威爾　**羅伯甘迺迪**　油彩畫布

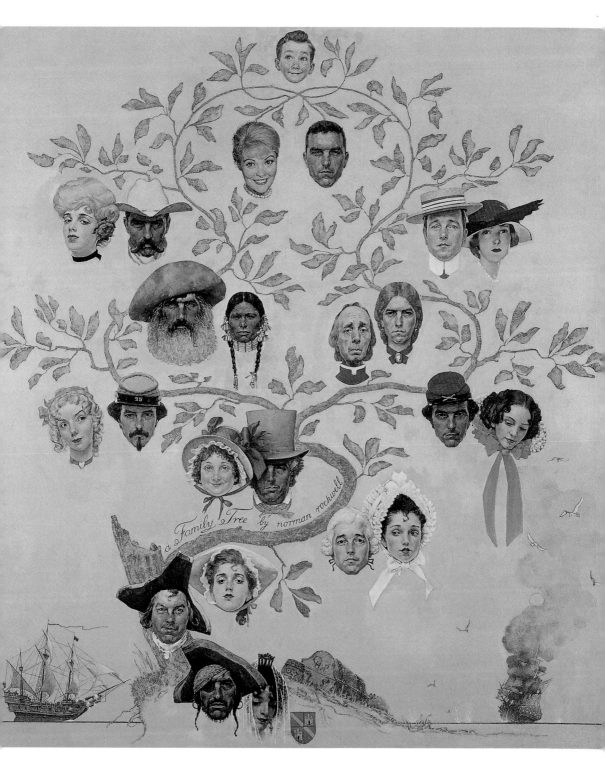

洛克威爾　**家族樹**　1959　油彩畫布　117.8×106.6cm　私人收藏

美國傳統的淵源，看不出貴族階級與平民階段，到底有什麼不同。　圖見163頁

　　這強調洛克威爾花了比一般封面圖更多的時間，因為時代早已改變，要想據有多樣性與普遍化，於是他一改再改。最早的構圖是把一位貴族畫在最下面的根，後來認為不妥，根本沒有幾個美國家庭是這樣出身，換上海盜，可能還接近真實些。

　　全畫中有二十三個人頭，最上面是唯一的男孩，如果仔細看，男的面孔都很像，女的仿如姐妹一般，洛克威爾儘可能安排像是一家人。不過其中有一位傳教士，事實上是他自己。

　　這張圖有更重要的意義，說明了美國民主政治的根基，沒有高貴的出身，大家都一樣，所以實行自由、民主、平等。

最大的節慶：聖誕節

　　洛克威爾的兒子都知道，所有的聖誕禮物都是母親準備的。因為父親連聖誕節都在畫室寂寞度過，不可能抽空上街。不過，洛克威爾希望所有的郵報讀者，有個全家團圓的好節日。他要挖空心思去設計，令人滿意的景像。

　　大家都知道，聖誕節是美國人最大的購物季節，所有的廣告藝術，就在這個時候去打動人心，爭取顧客的購買慾。郵報也不例外，早在一年前已經計劃了整個月的封面的特殊周刊，至少四期的刊物，都把重點放在一年一度的大節日。

　　一九一六年，洛克威爾第一次為郵報提供封面圖，十二月九日出現了第一張的聖誕節景致的畫面：老紳士打扮成聖誕老公公，口袋裡早已裝滿禮物與玩具，在美麗女店員的幫忙下，穿戴紅帽與白鬚。

　　到了一九二四年，全美最大的梅西（Macy）百貨公司開始了聖誕老人感恩節的遊行後，將聖誕節的購物潮，由四週延伸為六週，郵報的主編很快也就將六期的封面圖視為重頭戲。

　　吸引人的郵報封面，不只變成了購物指南，也成為廣告商爭奪的地盤。

　　洛克威爾為郵報一共繪了二十六張聖誕節的封面圖，尤其在

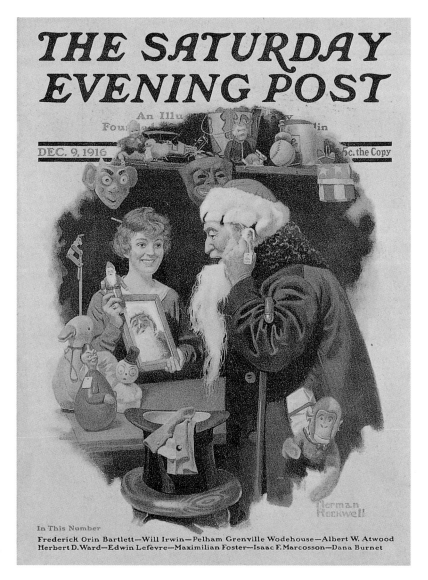

洛克威爾　**聖誕老人**
1916 年 12 月 9 日郵報
封面　油彩畫布

　　一九一九到一九三二年間，連續十四年不曾間斷，為百萬讀者提供
了最感人，最溫馨的幽默畫。有三種象徵假日的基本形式，一是聖
誕老公公，一是帶有文藝氣息的老式英國的景致，一是半中古的優
雅服飾，或是具有宗教的情調。

　　洛克威爾從小喜愛文藝，每晚父親都讀狄更斯的小說，他對老
式的英國情景也充滿想像，所以在一九二一到一九三八年間，為郵
報繪了八張十九世紀的英國為主題，不但大受歡迎，同時製作成聖

誕卡，連續十年成爲全美最暢銷的節日卡片。

　　一九二三年的十二月八日〈聖誕節的歌頌〉，由三個人組成的街頭詩歌的讚頌。兩種樂器，兩個人的合聲，背景事實上是十五世紀的義大利教堂與古堡。經過洛克威爾的改頭換面，成了一幅純粹英國式的畫面，因爲三位歌頌者的服飾，很容易認出是在表現狄更斯小說中的特色。

　　一九三四年十二月十五日的〈上帝祝福每一個人〉和一九二八年十二月八日〈聖誕裝飾物下起舞的夫婦〉也都是脫胎於這位英國

圖見168頁

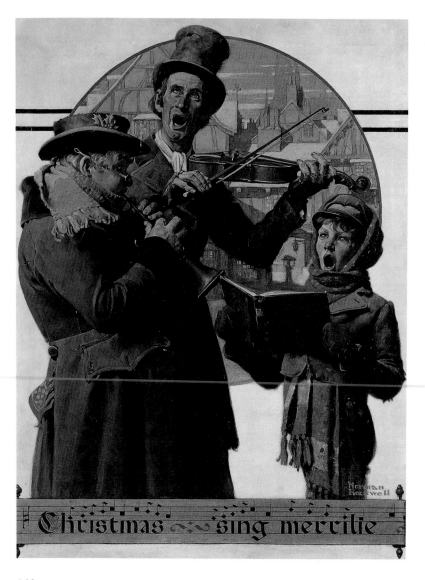

洛克威爾
聖誕節的歌頌
1923 年 12 月 8 日郵報
封面　油彩畫布
71×55cm
洛克威爾美術館

作家的出版物。

當洛克威爾初次要繪聖誕老人的畫像時，實在捉摸不定年齡、穿著與玩具的表現方式，所以在一九二〇與一九二七年間，是在揣摩、探訪與學習階段，他不想模仿別人，套襲傳統，也不能太過離譜，讓來自歐洲的聖誕節過爲走樣。

圖見169頁　　一九二〇年十二月四日〈聖誕老公公的孩子們〉，圖中的聖誕老公公正在記帳，到底用了多少錢買禮物，因爲可愛的孩子太多，不能漏列。背景的兒童群像眞是可愛，快樂的盼望聖誕老人的出

洛克威爾
上帝祝福每一個人
1934　油彩畫布
140×79cm
私人收藏

洛克威爾
聖誕裝飾物下起舞的夫婦
1928 年 12 月 8 日郵報
封面　油彩畫布
洛克威爾美術館

現。當畫送到主編室，不知為何羅力默特別喜歡，給了雙倍價格，算是洛克威爾的聖誕禮物。

　　一九二七年十二月三日的〈聖誕老人〉，是一幅神奇畫，沒人知道，構想的源流，同時畫中的光源也是個謎。聖誕老人用三只手指，讓小男孩安穩的站好，似乎是從孩童的夢境中出現，老人的額紋給予人溫暖的感覺，白鬍子也具有反光的作用。兩人好像是在對話，讓聖誕老公公知道孩子心中的想法。

洛克威爾
聖誕老公公的孩子們
1920　油彩畫布

　　一九三九年十二月十六日的封面圖一片紅。聖誕老公公正拿著地址簿，在全世界大地圖前，找那些乖孩子住的地方，準備送禮物去。

　　洛克威爾不想把聖誕老人變得太神化，他認為只要年齡相當，就有權知道，到底孩子們的禮物來自何處？

圖見172頁　　一九四〇年十二月二十八日〈火車上的聖誕老人〉揭開了謎底。在百貨公司扮演的誕老人，在火車上疲倦的休息著，正好被買

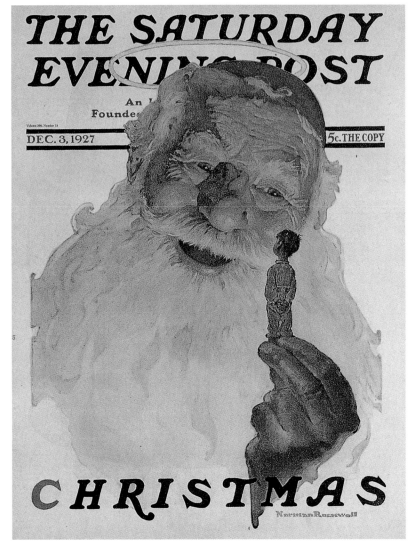

洛克威爾　**聖誕老人**
1927　油彩畫布

洛克威爾
**聖誕老人找乖孩子住的
地方**
1939 年 12 月 16 日
郵報封面（右頁圖）

完禮物的男孩撞著。雖然有大衣罩著紅色的聖誕裝，口袋裡也塞著
紅帽與鬍子。難怪男孩只能偷看。不過，車上的聖誕老人的壁報圖
片，加重了節慶的氣氛。

　　一九五六年的十二月二十九日〈大發現〉更進一步的戳穿聖誕
老人的眞面目。男孩在父親的描屜裡發現了全套的聖誕老人的裝
備，那幅驚訝狀，雙眼睜大，眞是傳神。大家都知道，洛克威爾的
模特兒都是眞人，當封面圖刊出後，接到大批讀者的來信，不但稱

圖見173頁

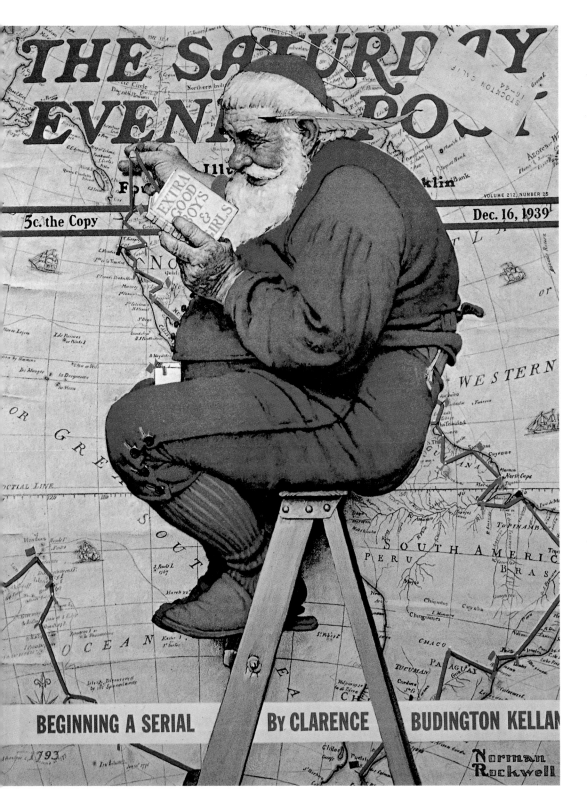

171

洛克威爾
火車上的聖誕老人
1940 油彩畫布

讚男孩的表現，也希望能在公眾場合見到。

　　這張畫又變成聖誕卡片，因而洛克威爾與扮演男孩的史考特，特別安排了電視訪問，要求再做一次同樣的臉色表情。

　　事實上更重要的是在畫中，洛克威爾把睡房間半開，可以看到走廊與樓梯，甚至壁紙，這是何等的巧妙安排，使畫面更真實、更動人。

　　一九四七年十二月二十七日出現的節慶圖有點不一樣，不是傳統的圖案，洛克威爾畫的是一位售貨小姐，在聖誕節前夕打烊前的

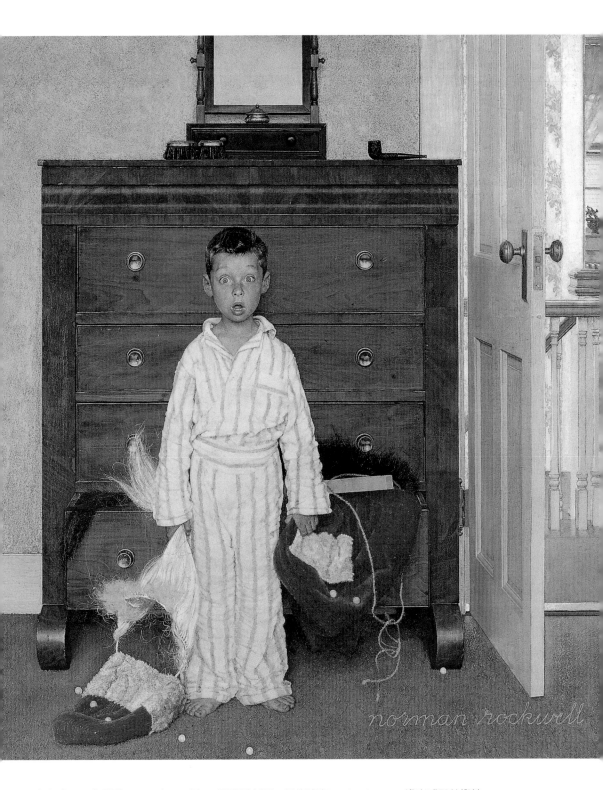

洛克威爾　**大發現**　1956 年 12 月 29 日郵報封面　油彩畫布　89×81cm　洛克威爾美術館

慘狀，累得幾乎半死，倚靠著牆，高跟鞋脫在一旁，胸前的掛錶正是五點剛過。玩具店裡是一片凌亂。

　　通常，洛克威爾的畫在半年前開始設計，所以冬天的圖是在夏天開工。一九四七年芝加哥熱浪襲人，洛克威爾剛好在鬧區的一家百貨公司在畫。他需要更多的洋娃娃在架上擺放，所以自己到別的店買了四十八元的布娃娃。洛克威爾畫了好幾天，去找售貨小姐的

洛克威爾　**售貨小姐**
1947　油彩畫布
76×71cm　私人收藏

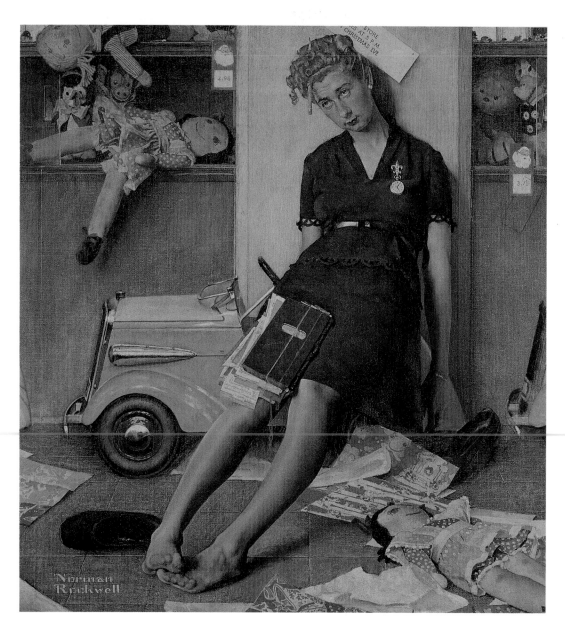

洛克威爾　**雪地摔跤**
1937　油彩畫布

模特兒，最後，總算碰到了合適的人選，是一家餐廳的女服務員。

　　一九三七年十二月二十五日〈雪地摔跤〉裡的老人正為聖誕節購物高興，不小心摔進了大雪堆。封面紙張與雪都是白色，包裝盒、禮物和黑傘全都離身了，這幅尷尬狀，好像整個世界變成顛倒與失序。

藝術生涯的最後歷程

　　一九六三年，洛克威爾離開了郵報。在以後的七年當中，不但

不休息，反而更賣勁。他的繪畫，擴大了空間，過去老是在美國東北角的新英格蘭地區打轉，現在延伸到其它各地。而過去的主題比較拘謹，現在也要表現對其它問題的關心與看法。

有些嚴肅的主題，不是以往藝術生涯中出現過。像是在美國民主政治上，遭遇了並非順暢的事件，其中最有名的種族問題，就是一九六四年初轟動一時的〈我們都面臨的難題〉。

這位黑人的小女孩去上學，卻要靠國家警衛的協助與保護，才能去學校。他們平靜的走過牆上還畫著「KKK」字樣的路面，地上的蕃茄正是抗議者留下的痕跡。黑女孩著白色裙子、白鞋、白襪與白色的髮結，一手拿著書本與學用品，無畏無懼的向前邁進。

一九六五年〈密西西比的謀殺〉，造成社會更大的不安，這幅畫不曾發表。

事實上，很多問題發生在大人身上，對小孩而言，根本不是問題。早期的黑白種族糾紛，黑人不能進白人的餐館，黑人小孩不能進白人辦的學校，當然很多社區禁止黑人搬入。

一九六七年五月十六日展望雜誌的封面圖〈新搬來的鄰居小孩〉，說明了孩子們的天真無邪。誠意的歡迎新鄰居的到來，誰黑誰白，在小孩來說，根本不在意。

非常奇怪，有小孩在洛克威爾的畫中，氣氛全然不同，事情變得單純，人類好像有了希望。洛克威爾為「卓越企業」所繪的〈露營回家〉就是一幅了令人心爽的全家照。

一九六八年，展望雜誌出現洛克威爾的集體人像畫，那就是〈有權知道〉人物非常有代表性，男女老幼包括了不同的年齡與膚色，他自己是在最右面的一位。凡是老百姓都有權利，充分瞭解政府的所作所為，這是一次聽證會與說明會的現場。

一九六六年六月十四日，洛克威爾為展望雜誌插圖〈和平大使〉的故事。由美國政府挑選優秀而具有專才的男女青年，派往友邦國家，幫助當地的開發，同時促進兩國間人民的友誼。

由甘迺迪領首的九位人物，都是向前看，說明了未來的美國要肩挑重擔，得到別人的信入，世界才有真正的和平。

另外一幅是〈和平大使在衣索比亞〉的油畫，協助農民發展耕

洛克威爾
密西西比的謀殺 1965
油彩畫布 135×107cm
洛克威爾美術館
（右頁圖）

圖見178・179頁

圖見180・181頁

圖見184頁

圖見182・183頁

圖見187頁

洛克威爾
我們都面臨的難題
1964 油彩畫布
（下頁圖）

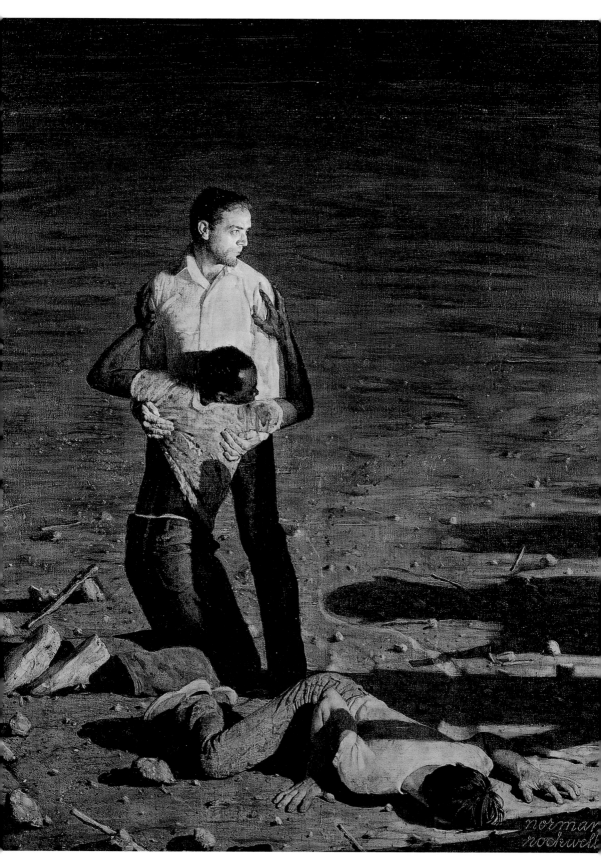

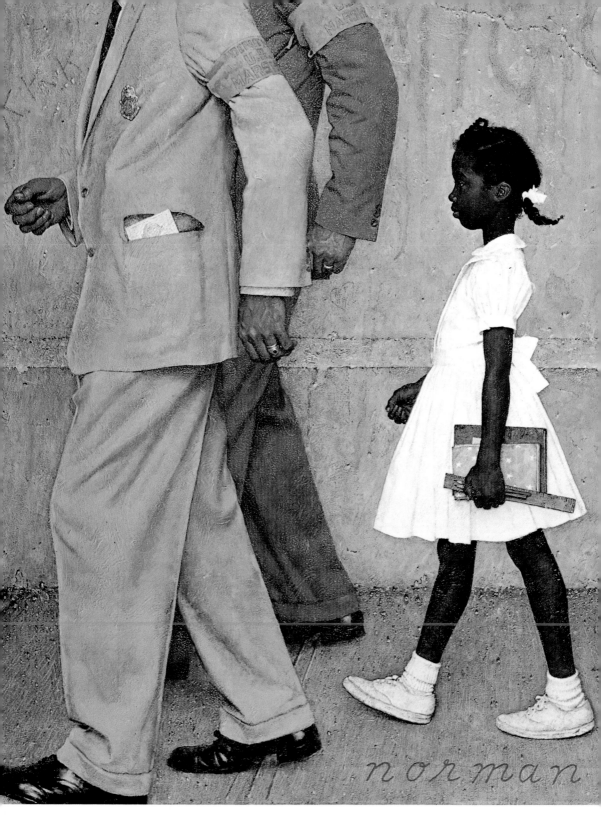

rockwell

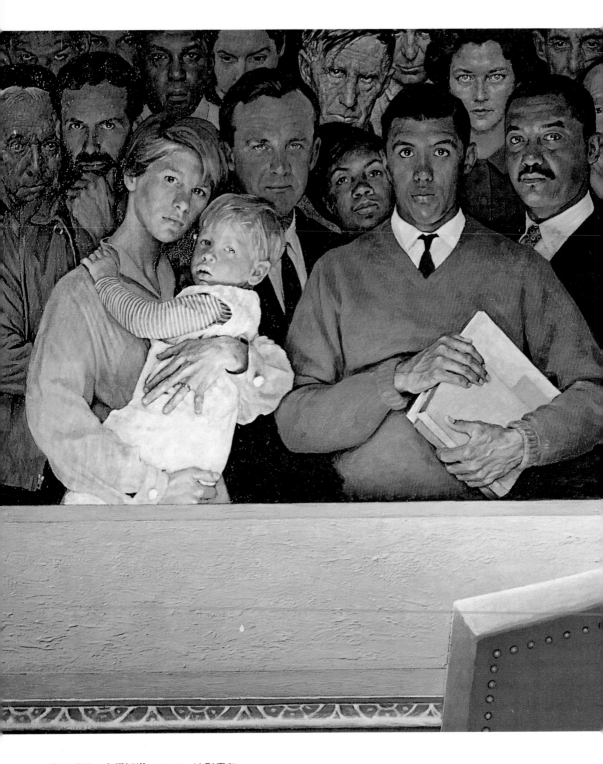

洛克威爾　**有權知道**　1968　油彩畫布
洛克威爾　**新搬來的鄰居小孩**　1967　油彩畫布（前頁圖）

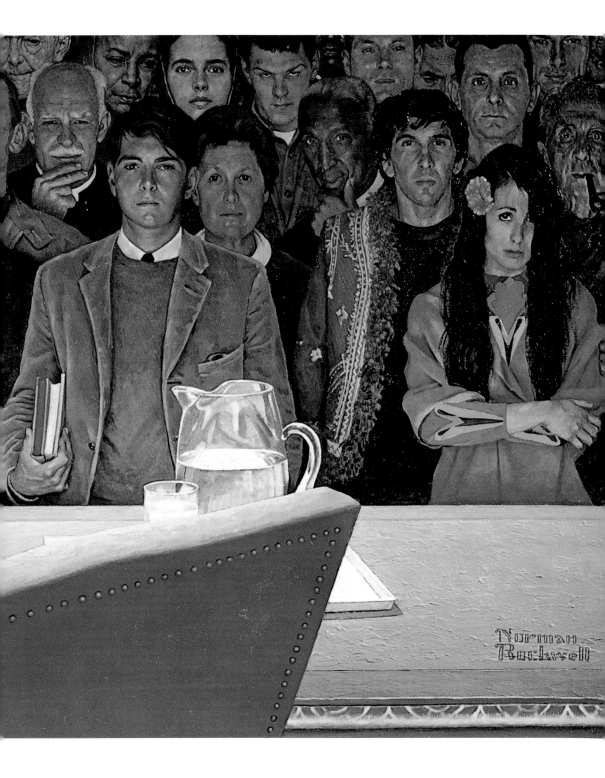

洛克威爾　**露營回家**　1968　油彩畫布

種。如何利用工具，減少人力，增加生產。

人類首次登上月球是何等大事！一九六七年一月十日，洛克威

圖見186頁

爾刊出了〈太空人在月球〉這幅油畫。

太空人由登月小艇出來，全世界的人都過電視親眼看到。而遠
在天邊的下弦月，正是地球發出的光芒。目前這幅畫，由華盛頓特
區「美國國家航空與太空博物館」收藏。

圖見189頁

一九六九年七月十五日的〈阿波羅十一號太空工作組〉是一張
團體照，包括了太空人和其他在地面支持太空飛行與操作的所有人
員，圖面出現二十七位男女工作組員。現由華盛頓特區「太空博物
館」收藏。

人類登月成功後，增加了對太空研究的興趣，而洛克威爾對畫
太空人也頗有自信，所以在一九六九年十二月三十日的展望雜誌，

圖見190頁

再度出現太空人繪畫〈阿波羅太空隊〉。這一次是以人物為主，登
月小艇只顯示了扶梯。

美國原住民比白人早到新大陸。雙方的需求不同，生活方式與
文化背景全然有別。

原住民願與大自然為任，遷就現實，不主張開發資源。白人要
征服自然，改變現狀，利用各種資源。美國政府盡量去做宣導的工
作。不是在破壞自然，而是為人類創美好的未來。

洛克威爾在一九七〇年為美國內政部開墾局，繪了幅宣傳畫。

一九七〇年十二月二十九日，展望雜誌刊出了〈伯利恆的聖誕

圖見192‧193頁

節〉要不是看到右下角的簽名，沒有人認為這是洛克威爾的畫。

光明面是在牆下的彌撒大典。陰暗面是在牆上向下觀望的旅客
與守衛。宗教糾紛從未停止的伯利恆，流血事件隨時會發生。

諾曼‧洛克威爾美術館與網站

諾曼‧洛克威爾已經將個人收藏與畫室納入他個人的美術館，
保管委員會透過不同的管道，去搜集過去的藝術品，很多名畫都是
價購，像〈安娜姑媽旅行記〉。

一九九三年，名家設計的諾曼‧洛克威爾美術館開幕。總其包

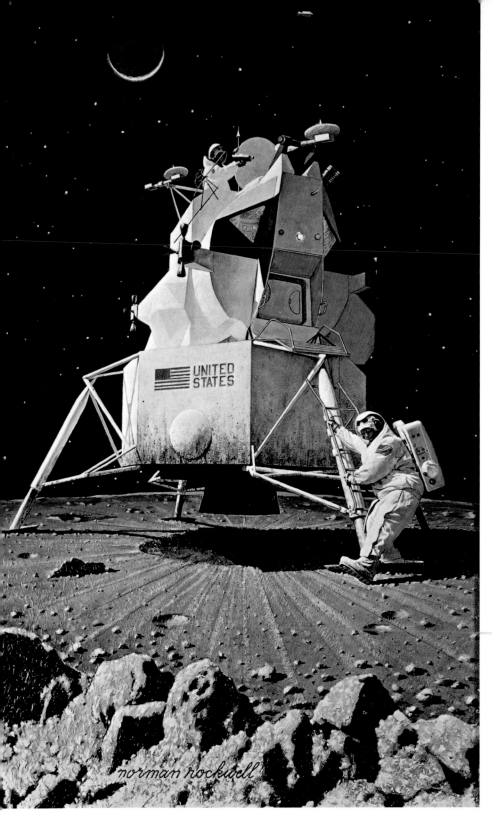

洛克威爾
太空人在月球
1967 年 1 月 10
日展望雜誌
油彩畫布
華府史密生國立
太空博物館

洛克威爾
和平大使
1966
油彩畫布
116×91cm
（右頁圖）

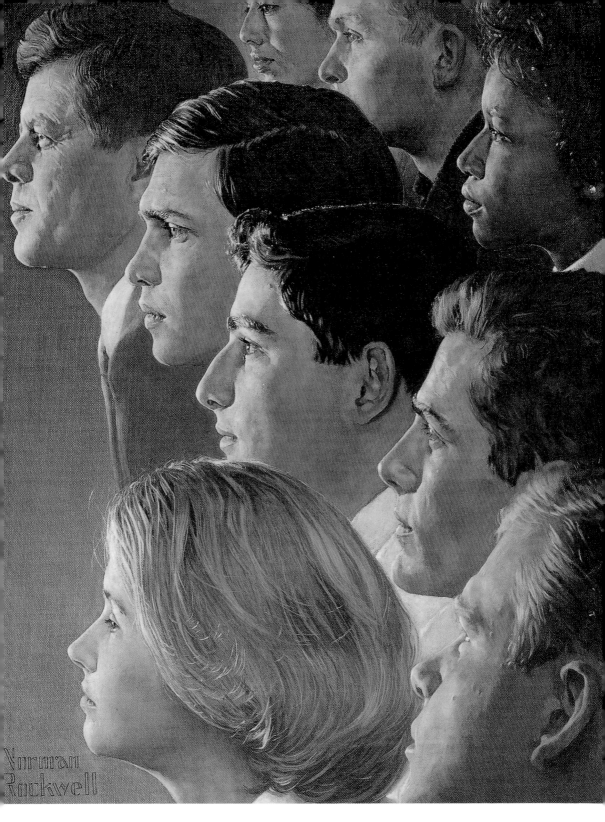

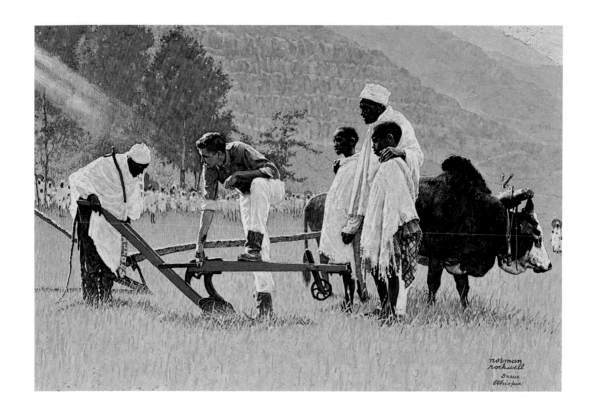

洛克威爾
和平大使在衣索比亞
1966 油彩畫布

括三十六畝的園地，充實的設備，成為研究洛克威爾繪畫的中心，為了提供迅速服務、開設了網上購物與線上查詢。讓全世界愛好洛克威爾繪畫的人，都可以從電腦螢幕去欣賞他的作品。

其中有一專欄「讓你大開眼界」，事實上就是介紹諾曼‧洛克威爾最受歡迎的精品。從一些特殊的角度，去發掘畫家真正的用意。我們將介紹深藏涵意的四幅名畫。

綜觀整個藝術史，幾乎每個畫家都有自畫像。當然傑出的自畫像，自然出於偉大的藝術家。洛克威爾心目中認為：杜勒（Durer）、林布蘭特（Rembrandt）、畢卡索（Picasso）和梵谷（Van Gogh）可以效法，他們的自畫像，常常放在畫板的右上方（別忘記，是他自己畫的）。

洛克威爾曾經畫過很多自畫像，有時候，實在沒有題材時，不妨就來一張自畫像。這一次是在他六十六歲完成的，而是最有名的〈諾曼‧洛克威爾三面自畫像〉。

如果你比較鏡中的洛克威爾，與畫布中的人像，會發現為什

圖見7頁

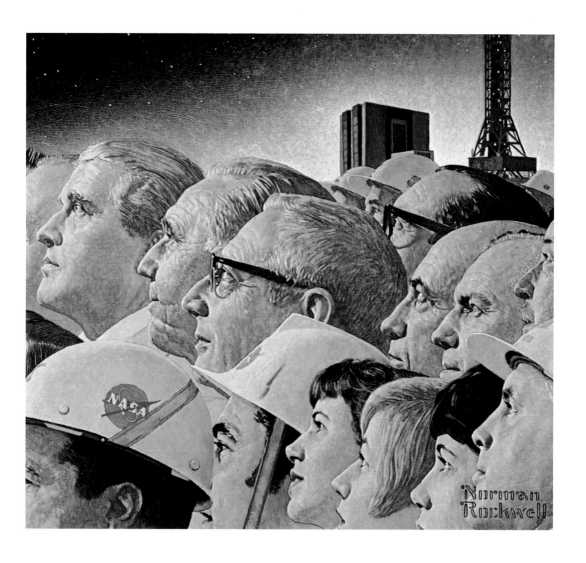

洛克威爾
**阿波羅十一號太空工作
組** 1969 油彩畫布

麼，他要把自己畫成兩種不同的面貌。當然洛克威爾解釋：因為鏡片全是霧，看不清。

　　這張畫是以白色為背景，需要以畫筆與顏料，才能看出地面在哪裡。畫景中的對角線，自然引導觀畫者進入情況，將眼神停留在高圓椅，然後是洛克威爾，最後才是他的自畫像。

　　藝術家的自畫像非常普遍，而三面自畫像卻非如此！任何人想畫自己，最好的辦法，就是坐在鏡前，顯示些臉部表情，同時考慮什麼樣的服飾，希望在自畫像中出現，而那些物件將伴隨主人。

　　從自畫像中，我們看到洛克威爾生活中的必需品：一杯可樂、

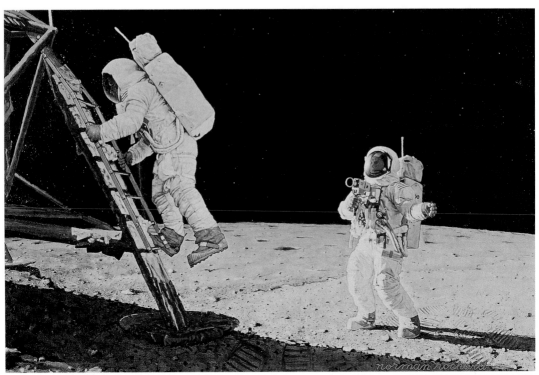

折角的參考書、丟煙灰的鐵皮桶（還冒著煙，也是造成1943年阿靈頓畫室的著火）。

很多人懷疑，畫架上端的頭盔作何用？洛克威爾曾去巴黎遊歷，在一家古董店，看到這個頭盔，他以為是古代希臘或羅馬的寶物。回旅館，從電視上看到，才知道這是法國救火隊員戴的，帶回美國當紀念品，另外以示警惕，小心犯錯！

很多洛克威爾的繪畫充滿著傷感，在〈家庭情結的間斷〉這幅畫裡，父親與家裡的狗，他們的感覺絕對會不同，這種場面的確令人不好過。洛克威爾對這個主題，似乎有一種特別的感受。因為他的長子正在空軍服役，另外兩個兒子離家上學去了。

洛克威爾的構圖也頗費神，因為他想要去表達男孩正要離家去讀大學的那種心情。最後決定安排父子兩人平坐在汽車的踏腳板上，車子老舊，正停在鄉間的火車站。

兒子的穿著，就像是星期天最體面的服飾，而父親正跟往日一樣，面容與雙手，也像在田間曝露的部分，似乎迷失在幻想中，沉思在過去的時光。現在兒子的離開，將會改變家庭的生活。

家裡養的狗也顯得悲傷，將下巴倚靠在男孩的大腿上。男孩很小心的握著午餐，母親幫忙包好，或許是太悲傷，實在不忍親眼看到兒子的離去。父親手裡握著兩頂帽子，一頂是自己的，當在戶外工作時，可以避些大太陽，另一頂是兒子的，全新的，而且有刺繡帶裝飾。

兩個人的眼神與方向，全然不同，再注意所有的細節，顯示了

洛克威爾
阿波羅太空隊 1969
油彩畫布（左頁上圖）

洛克威爾 **美國大陸**
美國內政部開墾選傳畫
1970 油彩畫布
（左頁下圖）

洛克威爾
安娜姑媽旅行記 1942
油彩畫布 58×152cm
洛克威爾美術館

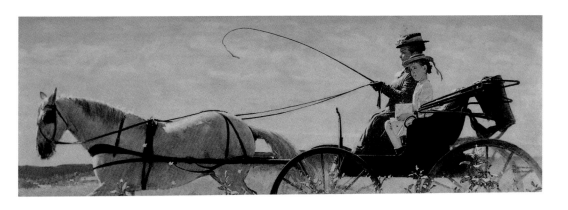

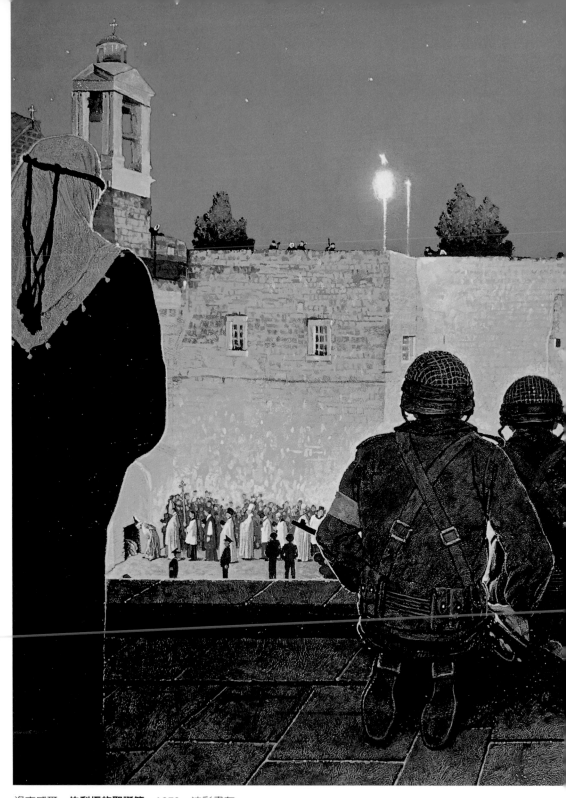

洛克威爾　**伯利恆的聖誕節**　1970　油彩畫布

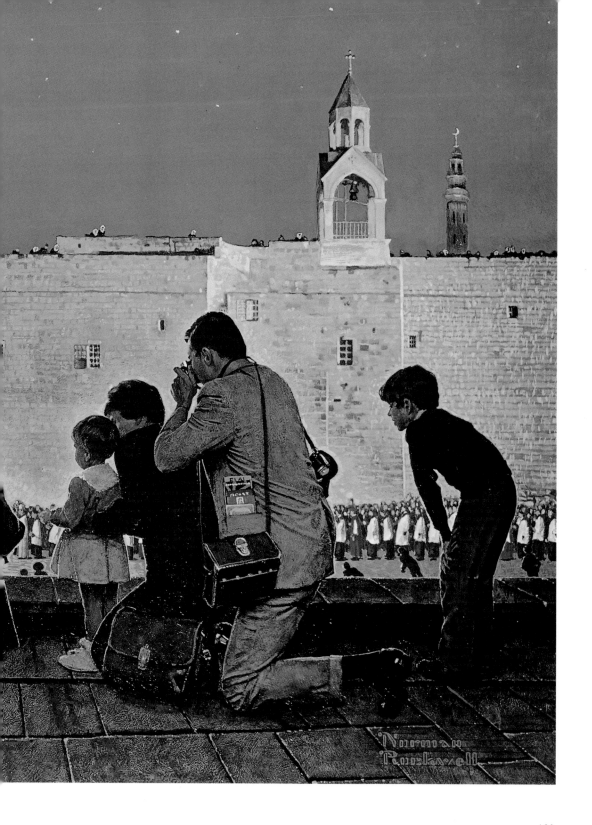

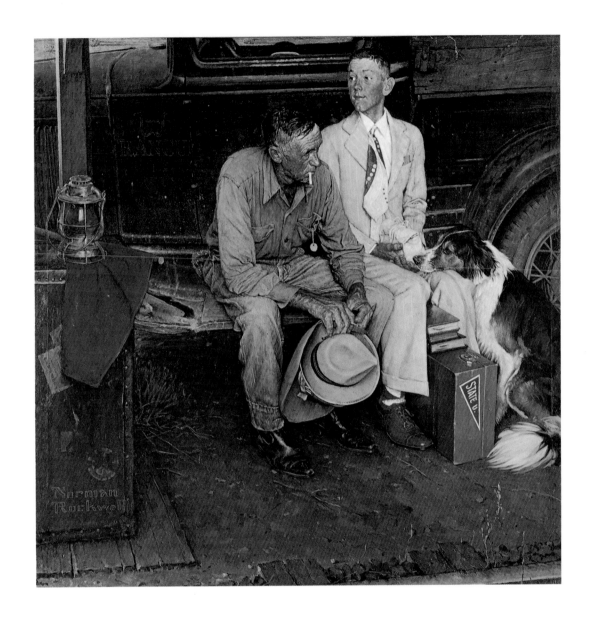

男孩渴望繼續受高等教育，心思已經開始了未來學校的功課。箱子上的「州立大學」標籤，早就貼好了。

　　這幅畫讓很多人喜歡，主要是洛克威爾表達了多少父母的心聲，每年全國各地都會一再的發生。

　　〈閒話〉畫中的人物，全是住在佛蒙州阿靈頓，都是洛克威爾的鄰居，他自己也在裡頭，正是右下方。洛克威爾太太瑪麗，也來湊一腳，她在第三排的第二位。每個人都有兩種不同的表情，一是

洛克威爾
家庭情結的間斷　1954
油彩畫布

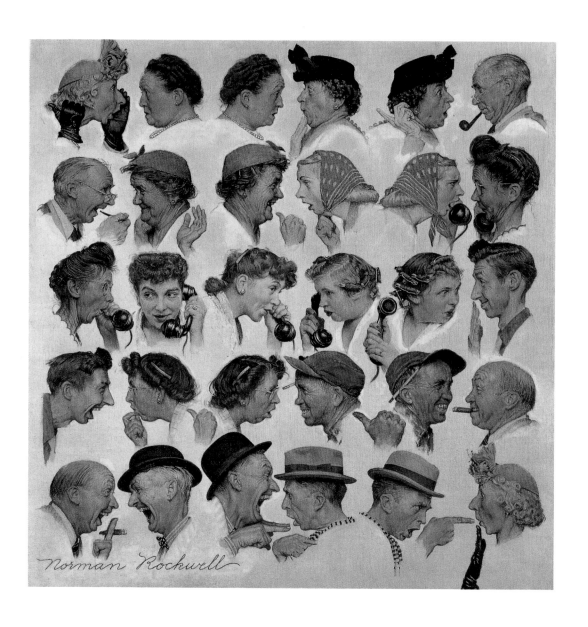

洛克威爾　**閒話**　1948
油彩畫布　84×79cm

接聽，然後把故事傳送給下一位，就好像是「傳訊」的遊戲，每傳一次，內容可能就變一次。

　　洛克威爾的畫作從來不限制觀賞者的方向，這一張不同，必須由左向右，一排又一排的看，然後是第二行、第三行，直到第五行最後。

　　整幅畫中，第一位與最後一位的女性，臉部的表情，是否顯示了所聽到的故事，正是她第一次傳送的內容？

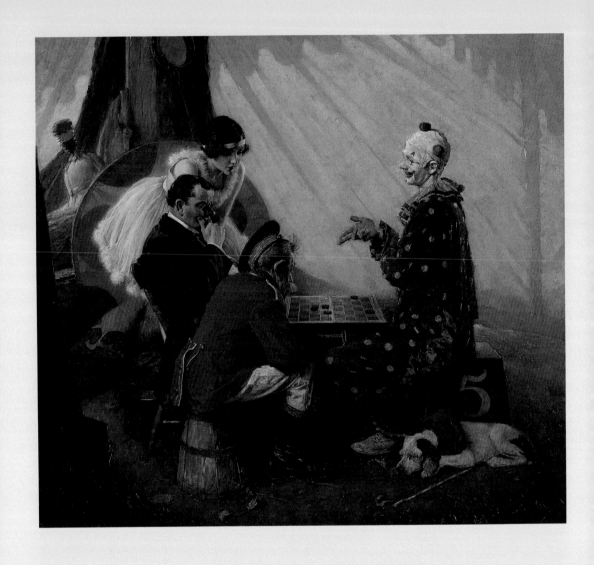

洛克威爾　**棋手**　1928
油彩畫布　89×99cm
洛克威爾美術館

　　讓我們回到過去的日子，當巡迴馬戲團來到鎮上時，大家都把它當做社區的大事看待，大象領頭在主街遊行，帳蓬就在馬戲團落腳的地方，整個鎮上的人都出來看。馬戲團通常以火車為主要的交通工具，帶來了很多籠裝的外國動物，和不尋常的人物。

　　當馬戲團來鎮上的時候，各種經驗與人們的相互作用，與真正表演的樂趣是相當的。〈棋手〉原刊於一九二九年的《女性家庭》（Ladies' Home Journal）雜誌。故事內容敘述一位年長的馬戲團小丑，名叫波基（Pokey Joe），他覺得自己不再有趣。馬戲團的伙伴，為了提昇他的精神與恢復自信，讓他贏一盤棋。

洛克威爾以顏色和重複的旋律合在一，完成了這幅畫的氣氛，以紅色和黃色為主，凡是畫中有些紅的地方，都是要讓人注意，將眼神一個一個的跳動，而黃色的背景光線，使得畫面有了更多溫情與友誼。

仔細觀賞畫中隨處可見的月形形狀，小丑的身上，從頭到腳、棋子、帽子、髮圈、木桶椅、女孩背後的大月木，與頂端的月鑼，見到一個圓，似乎隨處都是圓。

這幅畫取名〈棋手〉，而不用〈馬戲團〉，或是〈小丑〉，正是洛克威爾所費的心思。從畫面上非常強烈感受的就是小丑，而畫家要我們聽他講故事。當你看到棋盤，似乎搞不清誰贏誰輸？看到小丑的肢體語言，再加上對方三人的臉部表情，答案就很清楚了。

洛克威爾美術館參觀記

一九九三年，諾曼‧洛克威爾的新美術館（Norman Rockwell Museum At Stockbridge）全部完工，不只是館內一切的設施、規劃得到確定，就是戶外的停車場，庭園佈置，林中的徒步小徑也都完成。而遷移後的洛克威爾畫室亦同時開放。整個新館附近的面積一共是三十六畝，寬敞的園地預留了未來的發展，參觀人數每年超過二十五萬人。

新館座落在麻州西邊的小鎮——史塔克橋，洛克威爾在此住了二十五年，這一區原是早期最熱門的渡假地，波士頓交響樂團的夏季演奏場地也在附近。冬天多雪，地勢高亢，所以又變成了滑雪場。從波士頓開車順著麻州惟一繳錢的九〇號高速公路向西，二小時半可抵目的地，路標非常明確。當地居民沒有不知道洛克威爾身世的。

新館的外貌，沒有一處文字的標明，看起來倒像是俱樂部或是富商大賈的別墅，整體的結構並不對稱也不協調，或許是遷就地形的緣故吧！除了正門前寬廣的草原，其它三面的茂密樹林把整個新館環抱。它只有一層，可是新英格蘭的建築物都有地下室，所以有兩層樓空間的運用。外觀房頂的隆起，為的是避免覆雪太厚，因而

使得整個建築物看起來有不少稜角，可是內部所劃分的陳列室倒是中規中矩的。

每個展覽室都有它的主題，且有斗大的字母清楚的標示著。為了解說的方便，每個陳列館附上號碼，而整個平面圖是個人依照一張大海報畫的，要分送給參觀者的最新位置圖則正在印刷中。

一、迴廊

一進門是衣帽間，可讓雨天或是冬天的訪客寄存雨具或外套，兩面牆上掛有巨幅的傑作，這是在洛克威爾在七十三歲所完成的〈史塔克橋鎮緬街的聖誕節〉，技巧老練，畫景充滿喜氣，讓一進門的人都有舊識的感覺。

這幅畫原先是刊登在《麥克寇爾》（McCall）雜誌裡。他把鎮上最大的一條街景呈現給讀者，由於他過去的畫室與舊居也在路邊，所以做了非常適當的截取，把人們最熟習，最熱鬧的一段路作為集中的重點。雜誌刊出後，畫中右邊的旅館預訂電話整年響個不停。想不到畫中的每一個建築物都有特色，成為以後聖誕節陶瓷屋的模型，燈光從各個小孔透出，成了最受歡迎的收藏品。

二、通道

中間櫃台的服務中心解決人們不知去向的困擾，只是參觀左邊的禮品店不必購買門票，右邊的票務室出售入場券，一張九元（波士頓博物館是十元）。通道寬敞，靠大門一面有長椅排放，可供歇腳，從屋頂垂下各種顏色的布條，像是到了購物中心。

三、我的奇遇是當了插畫師

這是正式的展覽室，也是七個陳列室中最大的一個，主題原是洛克威爾第一本，也是唯一的自傳書名，經他親口傳述，由次子湯瑪斯（Thomas）執筆，由於個人讀過這本十六開，厚達二○一頁的精裝本，因而對洛克威爾的一生多少有點認識。事實上來參觀的人很少是對他全然不知的，難怪大部分的解說員都閒著無事。

這個展覽室很想把洛克威爾一生最重要的事蹟介紹給參觀者，所以在精挑細選中，要顯出展覽物的特色與代表性。當然有關童子軍、四大自由和晚期畫作另會出現在其它三個陳列室。和他最有密切關聯的郵報封面圖則完全不在。可是經仔細的繞屋觀賞後，會對

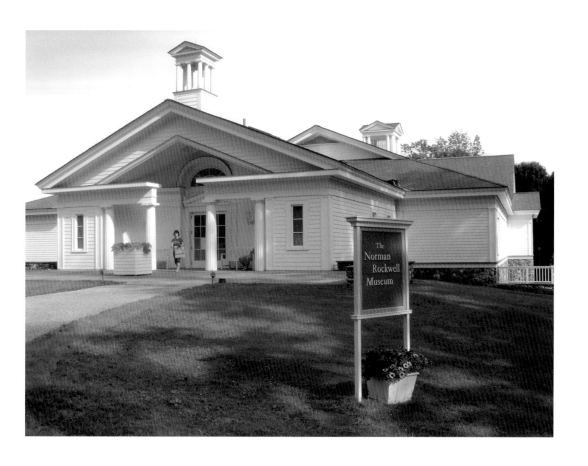

諾曼・洛克威爾美術館
入口　何政廣攝影

洛克威爾學畫的過程、畫風的轉變、自我的期許，以及奮鬥不懈的精神給予鼓勵。他不曾休息，即使在國外旅行也是在找題材，為未來做準備。

　　我們發現他的經驗勝過學歷，在學畫過程進了三個學校，讀高中時，進修於紐約藝術學校，隨後專心就讀於「國立藝術學校」，又轉到「藝術學生聯盟」；再者就是利用暑期到麻州南端鱈魚岬的藝術學校，這是他全部的繪畫學歷。他常常牢記恩師的教誨：做一個藝術家必須「學習活在畫中，學習踏進畫框」。一九六一年五月，麻州大學贈予藝術榮譽博士學位，正是洛克威爾藝術生涯的最高點。

　　洛克威爾的家庭環境並不好，母親又不贊同他學畫，所以一切的學費、交通費，繪畫材料費全面自籌，為了兼差找零工，他竟然教兩位女士繪畫，以後洛克威爾真的當了十二年的老師。他也做過

臨時郵差，晚年被郵政總局邀請設計了三張郵票圖案。他又到紐約歌劇院當小角，看人導戲排演，而把這項經驗應用到以後指導模特兒拍照與畫像。

洛克威爾一生有三次婚姻，三位妻子都是老師。第一位是伊蓮（Irene），個性外向，根本不能志同道合，十三年後離婚。在加州好萊塢畫明星封面圖，遇到了剛從大學畢業的瑪麗（Mary），第二年就結婚，這是一次非常美滿的婚姻，三個兒子先後來臨，長子嘉衛斯，後來繼承了父業。次子湯瑪斯，長大成為作家，三子彼得當了雕塑家，定居義大利的羅馬，一切是那麼的美好，但想不到五十一歲的瑪麗會死於心臟病。第三位是莫莉（Molly），原為模特兒，在他六十七歲的那年結婚。洛克威爾是個幸運的人，每當不幸的事件發生後，緊接著就是好運當頭，想不到老年的生活更是愜意，他們的志趣更相近，夫妻出國遊歷，沒有任何掛慮。

更妙的事，他也曾有搬家三次的經驗，而且是越搬越好。第一次是搬到紐約的新羅切爾（New Rochelle），正是他二十歲，開始在繪畫界闖天下，從此平步青雲，兩任妻子都住過這裡，三個兒子也在此出生，一直待了二十五年。

第二次是搬到北邊佛蒙特州的阿靈頓（Arlington），這裡更適合他作畫，他瘋狂地工作，贏得了各界的讚譽。除了在「密瓦基藝術學院」（Milwankee Art Institute）舉辦了個人畫展外，他又到康州西港（Wostport）的「著名藝術家學校（Famous Artists School）授課。在這十二年當中，先後有十四萬個學生花了五百元註冊上他的課，大約是七千萬。他擁有學校股份四萬二千股，每一股漲到六十二元，所以又賺了二百六十萬元。

第三次是搬到麻州西部的史塔克橋鎮，因為洛克威爾只顧繪畫，忽略了對妻子的關懷，瑪麗竟然需要精神治療，而最好的醫生是在史塔克橋鎮，開車是五十五哩，有時瑪麗自己開車，總要花上好幾個小時，到了小雪的季節更是麻煩，所以在一九五三年的十一月決定南遷。

艾利克遜（Erikson）醫生不但治療瑪麗的症狀，有時也為洛克威爾做分析，幫助他的沈著而提昇自信。他們在鎮上買了大房子，

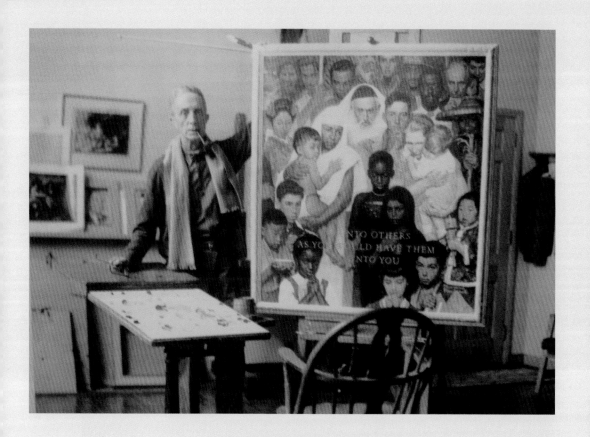

諾曼・洛克威爾和他
的油畫作品〈黃金律〉
1961 年 4 月 1 日郵報
封面

圖見42頁

安置了畫室，很快地就像過去一樣地生活。以後的二十五年，他完
成了七百幅以上的作品。

　　洛克威爾成名後，傳播界是絕不會放過他的。一九五九年的二
月，他答應電視公司到家裡訪問，一下子小鎮跟著熱鬧起來，哥倫
比亞廣播系統派了二十五人的工作隊駐紮，其中十六個技術人員，
六位事務員，二個導演，一位製片，上噸的器材，包括了五架攝影
機和一個大拖車。

　　一九六一年的四月一日，洛克威爾嘔心瀝血之〈黃金律〉刊
出，美國國務院為了拓展國際關係與加強友邦的合作，決定以「黃
金律」為主題，拍攝一部電影來說明美國社會的包容性，不同的宗
教、種族、膚色、性別都受到同樣的尊重，當然是以洛克威爾的家
鄉為背景，這三十分鐘的短片贏得了威尼斯影展紀錄片的首獎。

　　洛克威爾對宗教並不熱衷，禮拜天也不去教堂，惟獨這幅畫的
取名來自《聖經》的新約「黃金律」──無論何事，你願意人怎樣

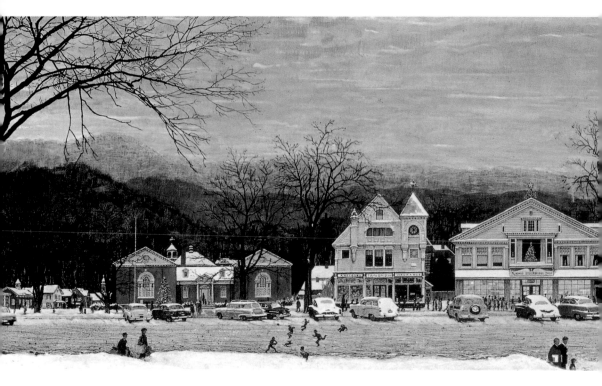

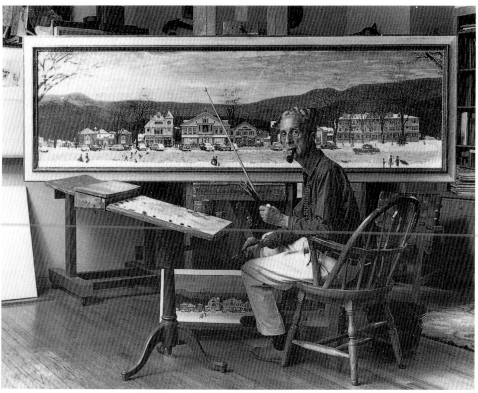

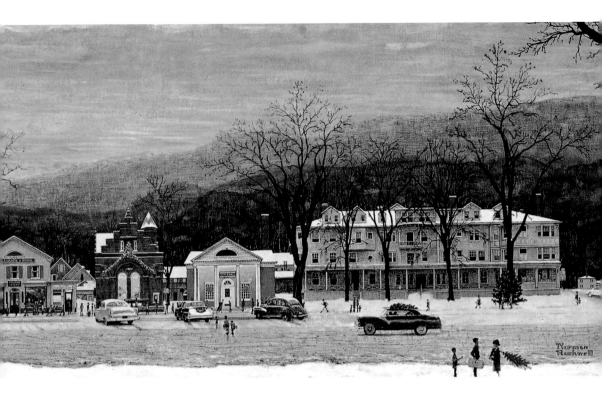

洛克威爾　**史塔克橋鎮緬街的聖誕節**　1967
油彩畫布（上圖）

洛克威爾在畫室創作〈史塔克橋鎮緬街的聖
誕節〉　1967（左頁下圖）

史塔克橋鎮緬街上的古建築　攝影何政廣
（下圖）

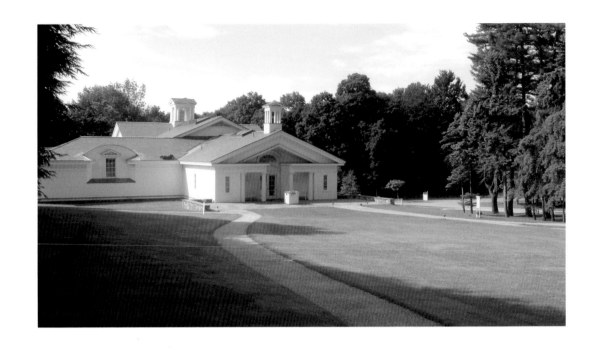

諾曼‧洛克威爾美術館
外觀
美國新英格蘭傳統的木
造建築　何政廣攝影

待你，你也要怎樣待人，就像是中國人所說的推己及人的愛心與做
法。他花了五個月的時間認真揮毫，畫的主題是要表達世界一家的
觀念，所有宗教並列並存，同時證明美國是個民族的大融爐。畫中
的模特兒都是真人，並且就住在半百方哩內，包括了各國的留學
生，而服裝是他在世界旅行中購置的，其中有他的妻子瑪麗，手裡
抱著的嬰兒正是他們的孩子。雜誌出版後，「全國基督教年會」頒
獎給洛克威爾，同時他也贏得了一生中最大的榮耀。

　　五月，麻州大學決定贈予他榮譽博士學位，當天還有兩位貴
賓，一位是MIT前任校長，一位是波士頓大學現任校長。當時洛克
威爾想到坐在兩個尖端腦力人物的中間，真是有一種奇怪的感覺，
而且又是兩個著名大學的校長，自己卻只有高中文憑。三個人聊開
後洛克威爾減少了不自在，因為他們談的都是洛克威爾的畫。

　　在這個展覽室中出現的畫都有它的特殊意義，我們發現〈逃
家〉有兩個版本，畫中的背景人物不一樣，洛克威爾對於兒童的表
現手法尤為獨到，他同情任何階段年齡的不同遭遇，而他對兒童的
偏愛，使得畫中的主題是站在孩子的立場，洛克威爾的世界裡，孩
子永遠不會遠離的。

圖見206頁

要想找一張沒有人物的作品，在洛克威爾的一生中可能很難。〈春花〉（一九六九）這幅動人的寫實畫是他少有的表現手法，至於說到風景畫，勉強可以稱之的是〈史塔克橋鎮的春天〉不以人物為主題，教堂與鐘樓剛發幼芽的嫩葉陪襯下顯得更美。

為了有更多可以展示的位置，中間的玻璃櫃又隔成相等的空間，使得兩面容納一些可歸類的畫題，像是(1)為月曆設計的四季畫；(2)為兒童刊出的四張球類畫；(3)為老人構思的四張祖孫同樂圖；(4)為總統候選人所畫的肖像；(5)為好萊明星所畫的封面圖。竟然還有一類是從未發表過的作品，有的是因為政治因素，有的是自認不妥。

四、典型的美國人

這間展覽室只有第一陳列的四分之一，所以四面牆各有一幅巨畫，配合文字的說明，從屋頂又懸下四幅巨大的戰券勸購海報，所以這裡是〈四大自由〉的天下。

事實上洛克威爾是個愛國者，一九一七年四月，美國總統威爾遜向德國宣戰，第一次世界大戰爆發，洛克威爾決定加入海軍，可是他的體重還差十七磅，所以分配的工作是主編營區報紙，在一週裡面，一半時間設計報章版面和繪些卡通，一半時間為基地的長官們畫像，很快戰爭就結束了。

等到第二次世界大戰爆發，他很想為國家做些有意義的事，一九四二年七月十六日的半夜三點，他決定畫〈四大自由〉，以響應羅斯福總統的號召，清晨五點進入畫室，花了幾天時間完成了底稿，就和朋友搭火車到了首都華盛頓。這時候幾個主持軍事的單位正忙著備戰，哪裡有閒情欣賞他的作品，即使免費贈送，國防部和作戰中心都沒有肯定的答覆，他和朋友相當失望地離開了。回程火車經過費城時，他們想為什麼不讓《星期六晚間郵報》去發表。主編不但讚賞這項構想，同時告訴洛克威爾，停下其它的職務盡快完成送來。

他先開筆〈言論自由〉，嘗試不同的材料，竟然畫了四次，先寄到費城去。〈免於匱乏的自由〉和〈免於恐懼的自由〉就畫得又快又容易，最後一張〈信仰自由〉也費神地出現四種版本。想不到

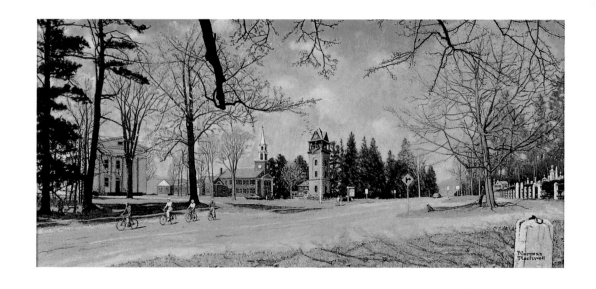

財政部同意加入這四張畫的出版來配合銷售戰爭債券。債券分別在全國的十六個大都市出售，每一個購買者都可獲得一套〈四大自由〉的畫作為紀念品。這時候，作戰指揮部要求自行印刷四百萬套，分送國內外。

在這七個月的勞碌奔波下，洛克威爾掉了十磅，他六呎的身高，現在只有一三五磅，原本不計代價，想不到現在變成全美最知名的畫家，有七萬人寫信稱讚他的作為，羅斯福總統也邀他往白宮共進午餐。

五、童軍活動

當洛克威爾在做學生的時候，經老師推薦已經在外兼差，畫兒童故事書和少年雜誌的插圖，這項工作不但開拓了他的畫域，也使得洛克威爾以後的作品中有關孩子的主題，佔了非常重要的地位。

一九一三年的暑假結束後，有一天，美國男童軍發行的雜誌《男孩生活》主編打電話給洛克威爾，童軍總部將印行一系列的手冊，至少需要一百張以上的插圖，還有很多是要整頁的畫面。像這項任務，即使一般職業畫家都有點畏懼，可是他卻非常自信地答應了。

這位城市男孩很少有野外生活的經驗，他不但要設計和提供每期的封面，至少還要畫一個故事的插圖。在一九一五年間，他竟然完成了七十八幅插圖，雖然每個月只有五十元酬勞，但至少有了固

定的收入，更重要的是從此與童軍結緣，每年都有不同的計畫在推行。雙方的合作維繫了六十二個年頭。在美國多少家庭裡一代傳一代，洛克威爾的外號是「童子軍先生」。

一九六○年美國郵局要發行一張慶祝童軍五十年的紀念郵票，委員會全體委員覺得洛克威爾是第一人選，而這張四分的郵票發行了一億二千萬張。

當洛克威爾八十一歲的那年，完成了最後一次的童軍月曆，這項設計使他直接參與了童軍活動有五十七年之久。

這間展覽室所陳列的畫品面積不但大，而且一致，主題更是明顯，雖然只有十六幅不同活動的畫面，卻把童軍的特質表現出來，包括了領導統馭，堅強品格和體能適應，把每個不同年齡層次的童軍成就與表現全然反映。不少參觀者駐立畫前，久久不動，似乎在尋回自己的時光，的確令人感動。

在一九七五年的一月到五月，由國家童軍博物館（National Scouting Museum of the Boy Scouts of America）安排了全國各地十七個博物館巡迴展覽，稱為「洛克威爾的美國之旅」，全是與童軍有關的繪畫。我們發現洛克威爾對童軍畫的命名最慎重，也最有意義、最用心良苦，像是〈創建未來的美國〉、〈為國效勞〉、〈長大成人〉、〈繼承傳統〉、〈正確做法〉、〈明日的領袖〉、〈露營返家〉、〈指示方向〉、〈向國旗敬禮〉。每一張畫都是那麼的可愛，而且又富教育意義。

六、我又畫了一張封面圖

這個展覽室的主題正是他自傳的最後一章篇名，這包含了兩種訊息，一是已近晚年，為了想維護盛名，仍得不停的畫，並且要畫得更好，所以不斷的出外旅行，鬆弛緊張的情緒，還可以尋找靈感。再則他雖然畫了不知多少作品，到底自己滿意的有哪些？事實上不斷的畫，也就是希望下一張的創造就是最美的構圖。所以這裡的陳列是六十五歲以後的作品，從一九五九到一九六三（六十九歲）年間，他在郵報封面刊出的只有十八張，其中六張是世界各國的政治領袖。驚人之作是他的〈三面自畫像〉，多少畫家全有自畫像，像洛克威爾這種表現法自然是首創。今天這張圖變成了他的招

牌。美國郵政總局於一九九四年七月一日所發行「洛克威爾百年誕辰紀念」郵票，就採用這張圖案。

世間沒有不散的筵席，《星期六晚間郵報》有了財務上的困擾，要暫停營業。洛克威爾從二十二歲開始，第一張畫賣給郵報是七十五元，連續四十七年的合作，總共刊出三二二張，就是在洛克威爾聲望最高的時候，每張畫也不超過五千元，表示知遇之恩，可是他賣給其它雜誌作爲封面，至少取價兩倍以上。因此，洛克威爾從此以後把重要的畫都讓《展望》雜誌刊登。

這時候的洛克威爾名重於利，郵報停刊，失去了最受大眾喝采的園地，他必須另闢戰場，重回好萊塢，爲二十世紀福斯公司的大製作《驛馬車》設計主題畫。

一九七二年十月十三日，郵局又發行了八分〈頑童歷險記〉的普通郵票，也是取用洛克威爾的圖案。馬克吐溫是他最崇拜的美國小說家，遠在一九三五年，他特別飛到密西西比河的小鎮，也是故事的發生地——漢尼伯，爲該書的重印畫了八張插圖，爲求眞確，實地考察與訪問，買了大批畫中所需要的服裝與道具，這樣仔細的考證，當然成品是毫無差錯，所以後人又稱他爲「美國畫壇的馬克吐溫」。

他晚年的再出擊，果然是戰果豐碩。七十三歲完成了〈史塔克橋鎮緬街的聖誕節〉，證明他的體力、眼力、功力全都沒有消失。二年後，紐約畫廊舉辦了盛大的洛克威爾個人畫展，作品幾乎全被搶購一空，平均每幅價格在二萬上；金錢對他已不重要，但人們仍然那麼喜歡他的畫，才是最大的鼓舞！一九七〇年，安排了全國各地的巡迴展覽，這是他生前最後一次的個展。八十三歲那年，美國福特總統特頒給他「自由獎章」，讚譽他在藝術方面爲人類爭取自由所做的貢獻。

七、天井

它位置正是美術館全建築的中心，屋頂是玻璃的，透射的陽光將整個小屋照得亮亮的。個人覺得前面所有展覽室的燈光都太暗了，每個房間全都沒有窗戶，或許是特殊的設計來保護原畫的色澤。

事實上這裡什麼也沒有，四面全有通道的出入口，當人們坐下來休息時，發現有一種無比輕鬆的感覺，因為是從黑暗走向光明。

八、畫廊

只有這個畫廊才讓參觀者能見天日，整面的玻璃可以看透外面的世界，因為有了陽光，所以植物的擺飾不但有了生氣，且有盎然綠意。最主要的是陳列了洛克威爾的半身人頭像，這是小兒子彼得的傑作——包括室外的草原，還有不少屬於人體活動的雕塑。

九、我最好的畫室

洛克威爾的真正畫室已經從鎮上移到主館的附近，所以這裡包括三種內容，一是當年畫室的藏書和他遊歷各國所購的可愛小紀念品；二是幻燈圖片說明他的作畫過程；三是一天的生活。由於後面兩項是屬於文字說明，人擠的時候還真不清楚，因為後面的參觀者好像在推著你走。

好在個人讀過洛克威爾另一部著作《我如何完成一幅畫》，十六開本，一七六頁，在一九七九年出版，書中附有大量的黑白彩

諾曼·洛克威爾美術館地下室一角壁畫掛著洛克威爾相片及作品畫稿

色照片和圖片，對專業人士而言，這是一本現身說法最好的代表作。而幻燈片所介紹的洛克威爾作畫過程，也就是這本書的節錄：

（一）繪畫意念從何而起？為何要畫？

1.畫些什麼？把什麼放進畫中？

2.繪畫的構想須是正確而有意義。

3.圖案應為人所欣賞而可傳頌。

（二）如何選擇模特兒

1.建立模特兒檔案，包括特徵。

2.將模特兒分成六類：嬰兒、兒童、青年、少年、中年、老年。

3.一個模特兒可能有很多身分（角色）。

4.從一個角色可有四種不同表現方法。

5.先研究頭部結構，年齡不同，長相不同，頭顱結構也不同。

諾曼・洛克威爾美術館內陳列的《星期六晚間郵報》封面，均為洛克威爾繪畫作品

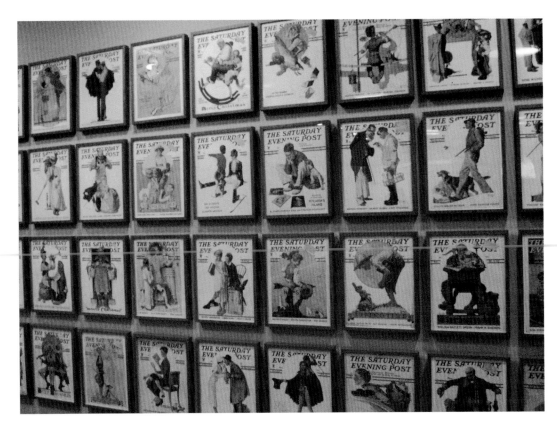

6.其次是臉部的特徵。

（三）細節部分的重要性

1.手的位置與關節。

2.人物與姿態的重要性。

3.服裝與道具。

4.研究與調查時代的背景。

（四）姿勢與劇情

1.為擺姿勢的模特兒拍照。

2.動作與指導。

3.重現背景。

4.光線的重要性。

5.盡量取不同角度與樣式的照片。

6.讓模特兒變成你的朋友。

7.利用分鏡原理，合成一張整圖。

（五）繪成草圖

1.完整的木炭畫素描。

2.有時也用鉛筆素抽。

3.偶爾用剪貼，是為了省時間。

4.有時須畫多張草圖。

5.木炭畫的研究是為了完成油彩。

（六）為何用顏料素描與繪草圖

1.研究顏色系統以便最後的上色。

2.建立色調明暗的價值。

3.幫助決定終局繪畫的技巧。

4.彩色草圖是來自於模特兒，必須自然。

（七）最後上顏料

1.大致上色。

2.開始彩繪。

3.中途回顧。

4.完成繪畫。

5.最後的檢視。

一九三二年的春天，洛克威爾全家到巴黎，拜訪藝術學院，準備短期進修，這些法國教授告訴他：「我怎麼去教一個週薪比我們年薪還高的學生？」他始終是個美國畫家。

十、禮品店

一般人習慣於參觀博物館、美術館後，總要買點紀念品帶回家，作為以後的回味。當然，洛克威爾的畫是最重要的。

1.卡片與明信片：完全是標準尺碼，單張，整盒，成冊的全有，至少有一五〇種以上的選擇。

2.裝裱成框或未裱的藝術品：單張的，系列的都有。

3.畫冊與傳記：精裝、平裝有多種選擇。

4.領帶、汗衫、棉花衫印有圖案，年輕人較喜歡。

5.錄影帶有二種，介紹其生平與繪畫世界。

6.各種記事本、日記本、地址簿、家史本：漂亮的精裝，配上洛克威爾的插畫是相當受歡迎的禮物。

十一、陽台

一個多小時的室內擁擠，走到戶外真是舒服，陽台面積很大，白色鐵製的桌椅，在白色帆布傘下四個四個的放著一堆。

十二、地下室部分

下了樓梯，右邊是圖書館，接著是一間很大的陳列室，這裡光線較亮，人們也顯得開朗些，常有笑聲傳來。這裡才是洛克威爾的最愛，一生的心血，終身的榮耀，主要在於三三二張的封面圖。

當時洛克威爾與《星期六晚間郵報》的任何人都不認識，也忘了預定時間，二十二歲的他獨闖主編的辦公室，帶了兩張畫，換得了一五〇元的支票，並且主編告訴他把正在畫的那張盡快送來。

每一張封面圖是按照刊出的先後，非常整齊的排列著，正好說明了美國半個世紀的社會史實。

經個人分析，若以主題而論，洛克威爾把老人分配在非常平均的各年月中，多達一〇二張，佔了三分之一強。主要是老人模特兒多而易尋，較有耐性，而自己對老人的生活體驗越來越深刻。其次是年輕人的畫八十四張，兒童的畫七十五張，這兩類加起來約為一六〇張，佔了全部的二分之一強。如果把這三項合計是二六二

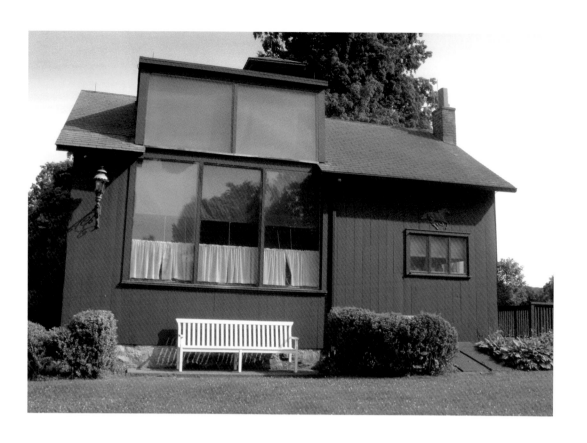

諾曼‧洛克威爾畫室建
築　何政廣攝影

張，佔所有封面圖的五分之四，所餘的版面分別是給了節慶十八張
（聖誕節、感恩節、國慶），家庭生活十六張，軍人十三張，總統
候選人十張，運動六張，童子軍這裡不是主要的園地，所以只有四
張。另外四張是人群像。

　　參觀的人群中不少是全家福，每個人去找合乎自己年齡的畫像，
更有趣的是，很多人發現有自己行業的圖片就高興的叫了起來，這
也是爲什麼洛克威爾的畫適合各階層，各種年齡，眞是全民畫。

　　書商將這三三二張的封面圖印刷成精美的八開本，又出版了縮
印本，四十八開的小冊子便於攜帶，價錢也減爲十二元。

　　室內節目的最後一項是觀賞錄影帶，兩片輪流播放，當日是演
「一個美國人的夢」，只有三十分鐘，把他一天中的生活介紹給觀
眾。洛克威爾習慣於午飯前小睡，午飯後騎單車五哩，沿著鎮上的
主街，一面騎著，一面與朋友打招呼，幾乎沒有一個人不被畫過。
各行各類的人物都畫，就是不畫裸體像。

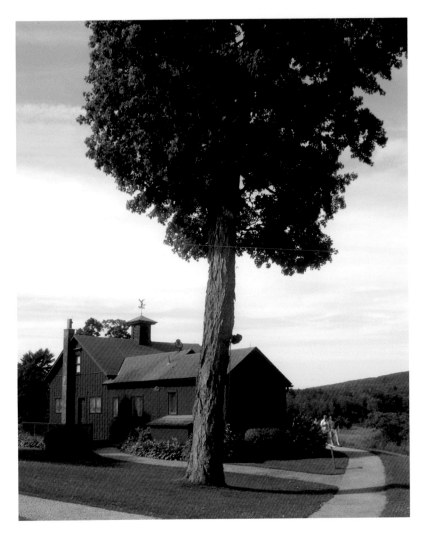

　　一九七四年的二月三日是洛克威爾的八十歲生日，他躲了起來，第二年也是一樣，所以在一九七六年的五月二十三日（星期天），宣佈為「諾曼・洛克威爾日」，要舉行盛大的遊行。該日下午天氣晴朗，鎮上的一萬人全都參加，遊行隊伍長達二小時，樂聲伴著汽球到處飛揚，尤其令人感動的是，所有遊行的人員都打扮成洛克威爾畫中的人物，並且盡量請原先的模特兒如童子軍、救火隊、聖誕老人、頑童、釣魚者、運動員、總統、警察、鐵匠、木匠、水手、牛仔、老師、醫生、清潔工、法庭職員、店員、大學生、馬戲團小丑全部出現。當年最熱門的題材，像是火箭升空、登

陸月球、彩色電視出現、高中畢業舞會、從軍歸鄉、四大自由、電影明星、兩次大戰……往事一幕幕的重現，怎不令老邁的洛克威爾感動得熱淚盈眶。雖然他是坐在舒適的靠椅欣賞，可是比平日作畫的時間顯得還累，因為洛克威爾動了真情，這也是他的榮耀與驕傲，相信是他一生中永遠無法忘懷的時刻。

錄影帶的後半段就是將整個遊行的過程記錄下來，中間穿插一些往事，讓觀眾了解這次遊行所代表的意義。

十三、洛克威爾畫室

洛克威爾人物畫的特徵是強調臉部與手的位置與動作，當然一幅好畫是靠畫家靈巧的雙手，將銳眼與徹心的感受記錄在畫布上。他的工作狂是基於對時間的珍惜。洛克威爾說：「有那麼多要學，有那麼多要做，到現在還是這樣，我從來沒有足夠的時間去繪所有喜歡的圖畫。」在他的畫室裡有兩張算是比較中意，一是〈理髮店已經打烊〉，仔細往店裡一探，真是最完整的理髮店內設施，打烊後，大夥陶醉在音樂中，這正是洛克威爾最羨慕的。整張畫光線處理真是美，而每一個物件都讓你無法略過。另一張是〈註冊結婚〉，它給予人一種典雅的美，儘管是塵灰的冊籍和滿地的煙蒂，可是窗外初夏的陽光，正照射了人生美好的開始。

洛克威爾的畫室裡真是設備齊全，樓上樓下全有寬敞的藏畫室，所有畫材畫具依列存放，參考的資料與書籍滿滿一牆，他是位學者型的畫家，而且是一位相當重視考據的真實記錄者。

諾曼·洛克威爾畫室內部景象

畫室很靠近河流，走出房子已經可以聽到潺潺的水流聲。回頭再看主館，的確是雄偉壯觀，全新現代化格式的建築。這其中好萊塢的華納公司與大導演史匹柏捐獻了相當驚人的數額，雖然很多藝評家並不滿意這種舉止，認為根本混淆了藝術家與娛樂的界域，可是又有多少藝術家像洛克威爾這樣幸運，擁有個人的殿堂，雖然他重視傳統，卻不反對現代，相信洛克威爾會接受的。

當我走回停車場時，心想，為什麼洛克威爾那麼受歡迎，想起他曾經說過的話：「有些人實在太客氣，稱呼我為偉大的藝術家，我常自稱為插畫者，我也不知道兩者的差異，我只知道不管做哪類的工作，就是要全力以赴，藝術也就是我的生命。」

洛克威爾‧洛克威爾年譜

norman rockwell

一八九四　二月三日，清晨兩點，諾曼‧洛克威爾出生。父親從
　　　　　事紡織業，中等家庭，外祖父為畫家。

一八九九　五歲；開始塗鴉作畫。喜歡夏天，有機會到市郊遊玩。

一九○三　九歲；從紐約市區搬家到郊外的瑪麻諾尼克
　　　　　（Mamaroneck）。宗教家庭，從小參加唱詩班。

一九○四　十歲；喉結特別大，肩膀夾狹，長頸，鴿子式的腳
　　　　　趾，必須穿合腳的鞋子。夜晚父親唸作家狄更斯
　　　　　（Dickens）的故事，有時候畫書中的人物。

一九○六　十二歲；由於長相特殊，同學們常在背後呼以小名。
　　　　　學校的教科書裡面，塗滿了各式各樣的素描。

一九○七　十三歲；長兄傑偉斯（Jarvis）愛好運動，洛克威爾為
　　　　　了彌補不善體育，開始在繪畫方面特別下工夫，決定
　　　　　未來成為一個插畫師。

一九○九　十五歲；星期三與星期六，坐火車到紐約市，參加卻
　　　　　斯（Chase）藝術學校的繪畫課程。

一九一○　十六歲；高中二年級綴學，改讀「國家設計學院」，又為「藝
　　　　　術學生聯盟」的正式學生，受教於當時的名師喬治‧布
　　　　　萊格曼（George Bridgman）和湯瑪斯、佛格梯（Thomas
　　　　　Fogarty），第一件藝術工作是設計四張聖誕卡。為了繳

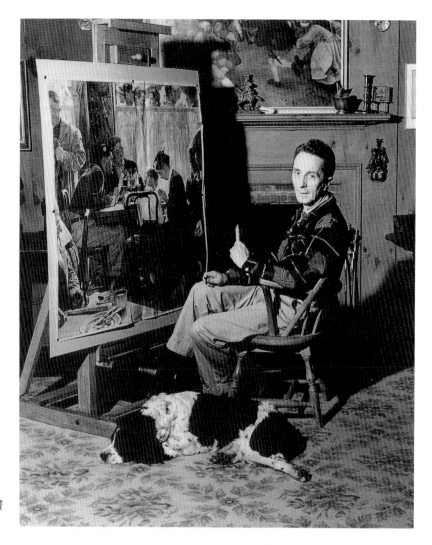

洛克威爾在阿靈頓的畫
室　1951

學費與生活，曾在大都會歌劇院扮小角色。

一九一一　十七歲；諾曼・洛克威爾以鮮血簽名，發誓絕不踐踏
　　　　　藝術，做個角落畫家，不做廣告的工作，每週只賺
　　　　　五十元以內的薪水。
　　　　　在湯瑪斯的插畫課贏得獎學金。

一九一二　十八歲；搬回紐約市，成爲專業插畫師，租了第一個
　　　　　自擁的畫室。

一九一三　十九歲；爲許多年輕人雜誌繪圖，成爲《男孩生活》
　　　　　（Boy's Life）的主編。

一九一四　二十歲；為男童軍登山手冊與露營手冊繪插圖。

一九一五　二十一歲；全家再搬到新羅切爾，洛克威爾又有新畫
　　　　　室。

一九一六　二十二歲；開始為《星期六晚間郵報》畫封面圖。主
　　　　　編接受了兩張畫，五月二十日刊出第一張。
　　　　　與艾琳（Irene O'connor）結婚。

洛克威爾　**舞會之後**
1957年5月25日郵報封
面
油彩畫布　119×74cm

一九一七 二十三歲；基於愛國心，洛克威爾到南卡州參加海軍，工作輕鬆，仍然繼續畫封面與插圖，想不到賺錢越來越多。

一九一八 二十四歲；為軍區司令官繪人像，特加讚賞，獲得提早退伍。

一九一九 二十五歲；開始畫廣告圖，進帳不少，花了二萬三千元建新畫室。

一九二○ 二十六歲；時間投入封面圖，廣告畫與各種插圖。
聘為美國小姐評審。

一九二三 二十九歲；去歐洲巴黎和南美、北非遊歷。

一九二六 三十二歲；將第一張在郵報發表的封面圖重繪為彩色。

一九二七 三十三歲；加入鄉村俱樂部，玩高爾夫球。又加入海邊俱樂部，夜生活與舞會增多。

一九二八 三十四歲；再遊歐洲。

一九二九 三十五歲；離婚。

一九三○ 三十六歲；訪洛杉磯。與瑪麗（Mary Barstow）結婚，退出鄉村俱樂部與海邊俱樂部。

一九三一 三十七歲；長子傑立（Jerry）出生。工作更為努力。

一九三二 三十八歲；次子湯姆（Tom）出生。
工作有了瓶頸，帶著妻子與嬰兒，花了八個月在法國研究繪畫技巧，與嘗試現代藝術。

一九三五 四十一歲；為了畫湯姆歷險記的插圖，親赴密西西比州考察。

一九三六 四十二歲；三子彼得（Peter）出生。他為郵報封面繪畫主題慢慢轉向家庭生活。

一九三九 四十五歲；搬到佛蒙州的阿靈頓的一個農場。附近的鄰居都是他畫中的新模特兒，這是一個讓洛克威爾工作創造輝煌成就的地方。利用照相做為繪畫的參考。

一九四二 四十八歲；清晨二點醒來，突發奇想，響應羅斯福在第二次世界大戰的四大自由的號召，開始畫底稿，最後花了十個月全部完工。

一九四三　四十九歲；在郵報發表了〈四大自由〉油畫。
　　　　畫室遭到火燒，不少文件資料、道具與早期作品全
　　　　毀，只好順向移到阿靈頓的西面。

一九四五　五十一歲；郵報封面畫主題漸趨現代化。內部改組，
　　　　藝術主編換人。

一九四六　五十二歲；不再畫戰爭主題的封面圖。重新恢復繪製
　　　　小鎮風光。親自訪問鄉間學校、報社、餐館、旅店、
　　　　診所、辦公室等等。

一九五〇　五十六歲；〈理髮店已經打烊〉四月二十九日刊出，
　　　　最好的室內畫之一。

一九五一　五十七歲；〈飯前禱告〉十一月二十四日刊出，成為
　　　　最受歡迎的封面圖。

一九五二　五十八歲；前往丹佛為艾森豪將軍繪像，作為郵報封
　　　　面。

一九五三　五十九歲；搬到麻州的史塔克橋鎮（Stockbridge），所
　　　　有的模特兒全是新的一批。在鎮上的主街，畫室設在
　　　　肉店的樓上。

一九五五　六十一歲；郵報於六月十一日刊出〈註冊結婚〉，另
　　　　一精心傑作。

一九五六　六十二歲；為總統候選人畫像；艾森豪與史蒂芬遜。

一九五七　六十三歲；在鎮上買了一間老屋，又將車房改裝為畫
　　　　室。

一九五九　六十五歲；夫人瑪麗去世。

一九六〇　六十六歲；再為總統候選人畫像。

一九六一　六十七歲；茉莉（Molly Punderson）成為第三任妻子。

一九六三　六十九歲；洛克威爾為郵報繪最後一幅封面圖，終結
　　　　四十七年的合作。

一九六四　七十歲；《展望雜誌》（Look）為主要發表園地，主
　　　　題與過去的郵報封面圖，截然不同。

一九七〇　七十六歲；過去多年，先後訪問西藏、蒙古、蘇俄、
　　　　非洲。

洛克威爾
約翰韋恩 油彩畫布

一九七四　八十歲；史塔克橋鎮居民遊行慶祝洛克威爾生日。

一九七七　八十三歲；榮獲美國福特總統頒發「總統自由獎章」。

一九七八　十一月八日去世，享年八十四歲。

一九九三　諾曼・洛克威爾美術館，由建築師羅伯A. M. 史坦設計
　　　　　的新建築物開館。展覽空間以〈四大自由〉爲焦點。

一九九七　華盛頓的史密生機構與美術出版社ABRAMS合作出版
　　　　　洛克威爾評論作品集，肯定他的藝術地位。

一九九九　諾曼・洛克威爾美術館舉行洛克威爾大型回顧展，巡
　　　　　迴美國四年展覽，建立了洛克威爾藝術的正確評價。

洛克威爾 **殖民地時代的費城** 1963年曆插畫 油彩畫布

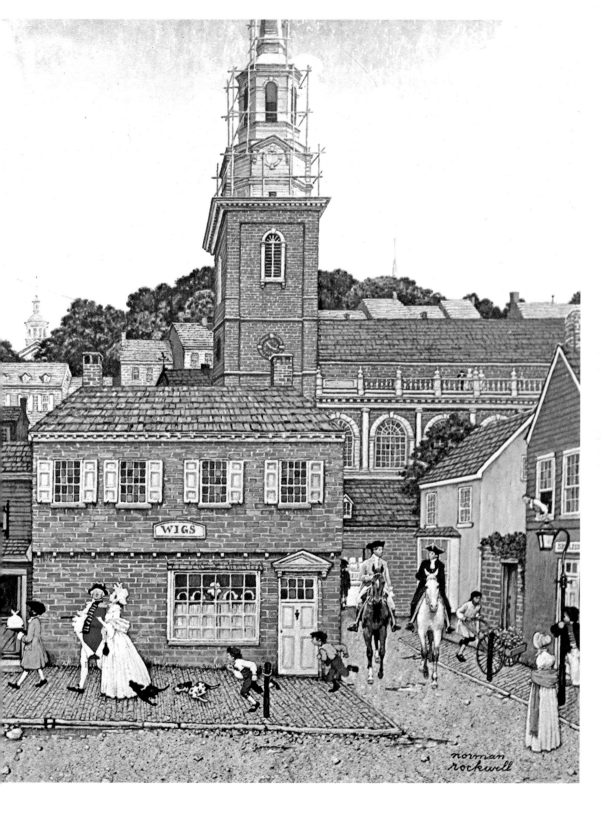

國家圖書出版品預行編目資料

美國著名大眾畫家
洛克威爾 ＝ Norman Rockwell / 李家祺 撰文
初版 -- 台北市：藝術家，2008.8〔民97〕
224面：17×23公分 --（世界名畫家全集）

ISBN　978-986-6565-06-9（平裝）

1.洛克威爾（Norman Rockwell，1894-78）
2.藝術評論　3.畫家　4.傳記　5.美國

940.9952　　　　　　　　　　　97014458

世界名畫家全集

洛克威爾 Norman Rockwell

何政廣 / 主編　　李家祺 / 撰文

發行人　何政廣
主　編　王庭玫
編　輯　謝汝萱・沈奕伶
美　編　雷雅婷
出版者　藝術家出版社
　　　　　台北市重慶南路一段147號6樓
　　　　　TEL：(02)2388-6715
　　　　　FAX：(02)2331-7096
　　　　　郵政劃撥：01044798 藝術家雜誌社帳戶

總經銷　時報文化出版企業股份有限公司
　　　　　中和市連城路134巷16號
　　　　　TEL：(02)2306-6842
南部區域代理　台南市西門路一段223巷10弄26號
　　　　　TEL：(06)2617268
　　　　　FAX：(06)2637698
製版印刷　欣佑印刷股份有限公司
初　版　2008年8月
定　價　新臺幣480元

ISBN　978-986-6565-06-9（平裝）